V 1512
J.6

TRAITÉ
THÉORIQUE ET PRATIQUE
DE
L'ART DE BÂTIR.

TRAITÉ
THÉORIQUE ET PRATIQUE
DE
L'ART DE BÂTIR,
Par J. RONDELET,

Architecte; Chevalier de la Légion d'honneur; Membre du Comité consultatif des Bâtimens de la Couronne, Inspecteur général et Membre du Conseil des Bâtimens Civils auprès du Ministre de l'Intérieur; Professeur de Stéréotomie à l'Ecole spéciale d'Architecture; de l'Académie des Sciences, Belles-Lettres et Arts de Lyon, et de plusieurs autres Sociétés savantes.

TOME QUATRIÈME.
DEUXIÈME PARTIE.

COUVERTURE, MENUISERIE ET SERRURERIE,

AVEC 31 PLANCHES.

PARIS,
CHEZ L'AUTEUR, ENCLOS DU PANTHÉON.

DE L'IMPRIMERIE DE GILLÉ.

M DCCC XIV.

LIVRE SEPTIÈME.

SECTION PREMIÈRE.

De la couverture.

Dans la construction des toits des édifices, il y a deux choses à considérer : 1°. leur forme, qu'on désigne sous le nom de comble ; 2°. la manière de couvrir leur surface extérieure.

Nous avons parlé de la forme des combles dans la section précédente qui traite de la charpente, parce que c'est ordinairement en bois qu'on les construit. La manière de couvrir leur surface est un art particulier, qui va être l'objet de cette section.

Les matières dont on s'est servi depuis un tems immémorial, pour la couverture des cabanes et habitations rustiques, sont : la terre franche, les feuillages, les écorces d'arbres, les peaux, etc. ; celles qui sont le plus en usage actuellement, sont le chaume, les roseaux.

Pour les bâtimens des villes et les grands édifices, on emploie les tuiles, les ardoises, les dalles de pierre et de marbre, les lames de plomb, de bronze et même d'argent.

On lit dans Pausanias, que les tuiles, dont le fameux temple de Jupiter, à Olympie, était couvert, n'étaient pas en terre cuite, mais en marbre penthélique, qui furent imaginées par Bisès, sculpteur de l'île de Naxos.

Dans les ruines du temple de Sérapis, à Pouzol, on a trouvé une grande quantité de tuiles de marbre d'environ 2 pieds $\frac{1}{2}$ de longueur, sur 1 pied $\frac{1}{2}$ de large.

La couverture de la tour des Vents, à Athènes, est composée de 24 pièces de marbre, qui se réunissent par le haut à une pièce ronde, formant la clé de cette espèce de voûte pyramidale, dont le diamètre intérieur est de 21 pieds 3 pouces.

On trouve en Italie plusieurs édifices couverts en dalles de marbre, tels que le Baptistère de Florence; celui de Pise, la cathédrale de Milan.

Le Panthéon de Rome était couvert en bronze. Il existe encore, autour de l'œil qui est au milieu de la voûte, une plate-forme de 6 pieds de large, couverte en lames de bronze de 5 lignes $\frac{1}{2}$ d'épaisseur.

Les joints sont couverts par des bandes du même métal qui ont 3 pouces $\frac{1}{2}$ de large sur 5 lignes d'épaisseur.

Presque toutes les coupoles ou dômes sont couverts en lames de plomb, et plusieurs grands édifices, tels que Notre-Dame de Paris.

Au lieu de plomb, on emploie quelquefois de grandes feuilles de cuivre très-minces, on avait couvert de cette manière le dessus du portail de l'église de Sainte Geneviève, dite Panthéon Français; ces feuilles étaient réunies entr'elles par des plis à double recouvrement, pour empêcher l'eau de pénétrer par les joints; mais malgré toutes ces précautions, on s'aperçut, au bout de cinq à six ans, que l'eau pénétrait en dessous, sans pouvoir découvrir par où, toutes les jointures et la superficie

paraissant en bon état. Cependant, après avoir levé ces feuilles de cuivre, on découvrit une infinité de gerçures qui ne paraissaient point lorsqu'on les avait mises en place, et que la chaleur avait fait ouvrir. Il est probable que ces gerçures provenaient de quelques grains durs qui avaient écorché le cuivre en le laminant. L'effet du laminage avait tellement rapproché les bords de ces gerçures, qu'on ne pouvait pas les apercevoir; c'est pourquoi, lorsqu'on veut faire usage de ces feuilles, il faudrait avoir la précaution de les étamer en dessous.

Des tuiles.

Pline le naturaliste attribue l'invention des tuiles à Cinyra, fils d'Agriopas, de l'île de Chypre; mais il est probable que les Assyriens, qui ont fait usage des briques cuites fort long-tems avant les Grecs, faisaient aussi des tuiles.

Précis de la fabrication des tuiles.

On trouve rarement de l'argile propre à faire seule de bonnes tuiles; on est presque toujours obligé d'y mêler d'autres terres ou du sable, en raison de ce qu'elles sont trop maigres ou trop grasses.

Il faut avoir la précaution de tirer la glaise pour les fabriquer à la fin de l'automne, et de l'étendre sur une grande superficie pour lui faire passer l'hiver, exposée à la pluie, à la gelée et au dégel, qui la fondent, pour ainsi dire, en pénétrant toutes les mottes ou grumeaux, ce qui la rend plus facile à pétrir et à corroyer.

Pour cette opération, on la distribue par tas de peu de hauteur, sur une aire circulaire. On la divise avec la houe, et on l'épluche en la purgeant de toutes les matières étrangères qu'elle pourrait contenir. Ensuite on l'arrose et on la pétrit avec les pieds, à plusieurs reprises, en ayant soin de la changer de place chaque fois : c'est l'expérience qui indique combien cette opération doit être répétée, en raison de la nature de la glaise et de son mélange avec d'autres terres ou du sable.

La matière étant bien préparée, il faut la comprimer en la moulant, et ne la mettre au four qu'après l'avoir fait sécher avec précaution. Le tems nécessaire dépend de leur forme, de leur grandeur, et sur-tout de leur épaisseur, ainsi que de la saison où elles sont moulées.

Les tuiles exigent une pâte plus fine, mieux corroyée et plus comprimée que les briques.

En général, c'est au son, à la texture intérieure, qu'on connaît la bonne tuile; la couleur plus ou moins foncée dépend de l'espèce de terre.

Relativement à la forme, on en distingue de quatre espèces qui sont les plus en usage, planche CLII.

Les tuiles creuses en forme de canal, indiquées par A, B, les tuiles à double courbure formant S, ou tuiles flamandes; C, les tuiles plates à rebord, dont on se sert à Rome; D, les tuiles plates sans rebord et portant crochet ou des trous pour être attachée avec des clous.

Le genre de couverture le plus ancien et le plus solide, est celui à la Romaine qui est encore en usage en Italie; il se compose de deux espèces de tuiles, les unes plates et à rebords et les autres creuses.

Pour faire cette espèce de couverture, on commence

à placer sur les chevrons, espacés d'environ un pied de milieu en milieu, de grandes briques posées de plat qui vont d'un chevron à l'autre, figure 1 ; ces briques, appelées à Rome *pianelles*, ont 11 pouces ½ de long, 5 pouces 10 lignes de large et 13 lignes d'épaisseur ; elles sont jointes l'une à l'autre avec du mortier. Sur cette espèce de carrelage on pose les tuiles plates à rebords par rangs dans le sens de la pente ; comme elles sont plus larges d'un bout que de l'autre, on les fait recouvrir l'une sur l'autre d'environ trois pouces en les faisant entrer l'une dans l'autre ; lorsqu'on veut faire des couvertures très-solides, on les pose en mortier, mais ordinairement on ne s'en sert que pour les tuiles du bas.

Les tuiles qui forment ces rangées sont éloignées les unes des autres, dans leur plus grande largeur, d'environ un pouce. L'intervalle qu'elles laissent entr'elles est recouvert par des tuiles creuses dont la partie ronde est en dessus, et qui se recouvrent les unes et les autres comme les tuiles plates à rebords de dessous avec lesquelles elles se raccordent, ainsi qu'on le voit indiqué par les figures 1 et 2, dont une partie fait voir les chevrons, une autre les briques ou *pianalles*, les rangées de tuiles plates à rebords appelées *tegole*, et les tuiles creuses qui recouvrent les intervalles, nommées *canale*.

La grandeur de ces tuiles varie dans les différens endroits de l'Italie où l'on en fait usage, mais elles sont fixées à Rome, où leurs mesures sont gravées au Capitole sur une table de marbre.

La longueur des *tegole* et des *canale*, est de 15 pouc. ¾.
La plus grande largeur des *tegole* est de 12 pouces 4 lignes,

et la plus petite de 9 pouces 3 lignes. Les rebords de droite et de gauche ont 11 lignes de hauteur, et 10 lignes de largeur. L'épaisseur de la tuile, entre les bords, est de 10 lignes.

La plus grande largeur ou diamètre des tuiles creuses apellées *canale*, est de 8 pouces 11 lignes; la plus petite de 6 pouces 6 lignes sur 8 lignes $\frac{1}{2}$ d'épaisseur.

Lorsque toutes ces tuiles sont posées en mortier, elles forment des couvertures indestructibles. Il existe à Rome un très-ancien temple voûté, dont la couverture en tuiles est aussi ancienne que ce temple connu sous le nom de l'Honneur et de la Vertu, et actuellement l'église de Saint Urbin au-dessus de la fontaine Egérie. Le sceau, imprimé sur quelques-unes de ces tuiles, porte le nom de l'Empératrice Feustine, femme d'Antonin, ce qui porterait l'époque de la construction de ce temple à plus de seize siècles.

Ces tuiles sont de même forme que celles dont il vient d'être question, mais un peu plus grandes. Les Romains désignaient les tuiles plates à rebords sous le nom de *tegulæ hamaiæ*, et les tuiles creuses qui servaient à les recouvrir, sous celui de *tegulæ imbricatæ* ou simplement *imbrices*.

J'ai mesuré, dans les ruines des thermes de Caracalla, des parties de couverture de ce genre dont les tuiles avaient plus de 2 pieds de longueur sur près de 20 pouces de largeur; ces parties adhérentes aux murs étaient encore en très-bon état; le surplus a été détruit avec les voûtes qu'elles couvraient. Les tuiles de marbre trouvées à Pouzol, dont il a été ci-devant question, étaient de même forme et de même grandeur.

Dans les parties méridionales de l'Empire français et dans plusieurs autres pays, on fait des couvertures qui ne sont composées que de tuiles creuses semblables à celles que les Italiens appellent *canale* ; leur grandeur varie dans différens pays. Celles qu'on emploie le plus ordinairement, ont de longueur 15 pouces ; leur largeur, par le grand diamètre, est de 7 pouces 6 lignes, environ moitié de leur longueur. Le diamètre du petit bout est de 5 pouces 7 lig. $\frac{1}{2}$; la courbure ne forme pas tout-à-fait un demi-cercle, mais un arc d'environ 150 degrés ; leur épaisseur est d'un demi pouce.

Pour former cette espèce de couverture, il ne faut pas que la pente du comble soit de plus de 26 degrés $\frac{1}{2}$, c'est-à-dire que pour un comble à deux pentes comme un fronton, sa hauteur ne doit pas être plus du quart de sa base et de la moitié pour une seule pente ; ordinairement on leur donne la proportion du fronton ou le cinquième de la base pour deux pentes, ou 22 degrés d'inclinaison. Voyez à ce sujet l'article comble, pag. 157.

Si le comble est en charpente, il faut d'abord qu'il soit couvert en planches clouées sur les chevrons ; et s'il est en maçonnerie, il faut qu'il présente une surface dressée selon une pente uniforme, comme celles en planches du comble en charpente ; sur la surface du comble ainsi disposée, on commence par disposer en ligne droite, selon la direcion de la pente, deux rangées de tuiles dont la surface creuse est en dessus. Ces tuiles, qui sont plus étroites d'un bout que de l'autre, doivent se recouvrir d'environ deux pouces et former deux espèces de rigoles ou chéneau continu. Comme elles sont placées sur le dos qui est rond, pour les fixer on les acotte

de droite et de gauche avec des petites pierres ou des débris de vieilles tuiles ; et pour empêcher les premières tuiles du bas de glisser, on les pose en mortier. Ces rangées doivent être éloignées l'une de l'autre d'environ 1 pouce $\frac{1}{2}$, à l'endroit où les tuiles sont les plus larges. Cet intervalle est recouvert par d'autres tuiles dont la partie ronde est en dessus, qui se recouvrent les unes et les autres, et forment des cordons saillans qui jettent l'eau dans ceux qui forment chêneaux. A Lyon on donne le nom de *chanées* aux tuiles de dessous, et celui de chapeaux aux tuiles de dessus. Les figures 3 et 4 indiquent l'arrangement de cette espèce de couverture.

Lorsque le comble est à deux pentes, on recouvre l'angle qu'ils forment avec de plus grandes tuiles de même forme qui se posent en mortier et à recouvrement les unes sur les autres ; on forme les noües avec ces mêmes tuiles posées de même en mortier et à recouvrement.

Lorsqu'on veut rendre cette couverture très-solide, on pose toutes les tuiles en mortier, comme je l'ai vu pratiquer pour des églises dont la couverture, aussi ancienne que l'édifice, s'était conservée en très-bon état.

Couvertures en tuiles flamandes.

Ces tuiles, qui sont à double courbures en forme d'S, sont en usage en Flandre, en Hollande et en plusieurs autres pays d'Allemagne ; comme elles portent derrière un crochet, elles peuvent se placer sur des combles dont la pente est plus roide, c'est-à-dire depuis 30 jusqu'à 40 degrés.

Ces tuiles, qui ont une partie convexe et une con-

cave, se recouvrent sur leur longueur et sur leur largeur; elles forment, comme les couvertures en tuiles creuses, des cordons selon la pente du comble.

Le crochet ou tasseau qu'elles portent par derrière, fait qu'elles peuvent se poser sur un lattis comme les tuiles plates; mais comme elles ont peu de recouvrement et qu'elles sont toujours un peu gauches, elles ont besoin d'être mastiquées dans leurs joints, pour que l'eau n'y pénètre pas dans les grandes pluies. D'ailleurs elles s'arrangent mal et présentent un effet plus désagréable que les autres couvertures en tuiles creuses ordinaires. Les figures 5 et 6 présentent les détails des couvertures en tuiles flamandes.

Des couvertures en tuiles plates, figure 7 et 8.

Cette espèce de couverture convient mieux pour les combles qui ont beaucoup de pente, que pour ceux qui en ont peu. Pour ces dernières, les couvertures en tuiles creuses sont préférables, parce que l'eau qui se rassemble dans les rangées de tuiles qui forment chéneaux, a plus de facilité et de force pour s'écouler, que l'eau éparse sur des couvertures plates qui n'ont pas beaucoup de pente, et que les vents, dans les grands orages, font remonter au-dessus des recouvremens.

La moindre pente qu'on puisse donner à ces couvertures, est de 27 degrés jusqu'à 60; ainsi elles peuvent servir pour tous les pays dont la latitude est au-dessus de 48 degrés; on peut voir ce que nous avons dit ci-devant au sujet de la pente des combles, page 157.

La forme des tuiles plates est ordinairement rectan-

gulaire, plus longue que large; elles portent par derrière une espèce de tasseau de même matière qui sert à les accrocher, et quelquefois des trous pour les fixer plus solidement avec des cloux. Il faut que les tuiles soient un peu cambrées sur leur hauteur afin quelles joignent mieux par le bas. La partie apparente ou pureau, doit être en général du tiers de la hauteur de la tuile.

Les dimensions des tuiles, à Paris, sont, pour le grand moule, de 11 pouces $\frac{1}{2}$ de longueur ou hauteur, sur 8 pouces $\frac{1}{2}$ de largeur. Leur épaisseur est de 7 lignes et leur poids est d'environ 4 livres.

Pour le petit moule, la longueur est de 9 pouces $\frac{1}{2}$ et la largeur de 6 pouces $\frac{2}{3}$ sur un peu moins de 6 lignes d'épaisseur, le cent pèse 270 livres.

Les tuiles faitières qui sont creuses, ont de longueur 14 pouces sur 12 po. de contour ou 9 po. de diamètre; à Paris elles sont cylindriques et ne se recouvrent pas; c'est une mauvaise méthode imaginée par les couvreurs de Paris, qui font payer les plâtres aussi cher que la couverture; elle nuit à la solidité de l'ouvrage, coûte plus cher et exige plus d'entretien.

Les dimensions à donner aux tuiles plates sont, en général, que leur largeur soit les deux tiers de leur longueur, et leur épaisseur le vingtième.

Pour les faitières, leur longueur devrait être égale à leur contour pris en dessus sur un vingtième d'épaisseur.

Pour faire une couverture en tuiles plates, il n'est pas nécessaire que les chevrons soient recouverts en planches, il suffit que les chevrons soient bien arrêtés et dressés par dessus; lorsqu'ils ne le sont pas assez exactement, le premier soin des couvreurs doit être de recouper les

parties trop hautes; ils ont pour cela un outil qui forme hachette d'un côté et marteau de l'autre.

Sur la superficie des chevrons bien dressés, les ouvriers posent des lattes en commençant par le bas; ces lattes sont en bois de chêne refendu; elles doivent être de droit fil sans nœuds, clouées sur chaque chevron. On les pose par rangs de niveau et en liaison, c'est-à-dire que les bouts des lattes ne doivent pas se trouver à chaque rang sur le même chevron, mais sur des chevrons différens afin de les mieux lier ensemble. Cet arrangement produit une grande solidité tant pour la charpente que pour la couverture. La distance des rangs de lattes doit être du tiers de la hauteur de la tuile. Ces lattes, qu'on désigne sous le nom de lattes carrées, ont 4 pieds de longueur, afin de pouvoir être clouées sur quatre chevrons espacés d'un pied; c'est ce qu'on appelle les *quatre à la latte*; autrefois ces lattes avaient deux pouces de largeur et environ 3 lignes d'épaisseur, mais par un abus que le gouvernement devrait réprimer, ces lattes n'ont plus que 18 à 20 lignes de largeur sur environ 1 ligne $\frac{1}{2}$ d'épaisseur; ce qui rend les couvertures beaucoup moins solides et par conséquent moins durables et sujettes à plus d'entretien.

Le clou dont on se sert pour attacher ces lattes a un pouce de long; lorsqu'il est fin, il en faut 320 pour une livre, ordinairement 260.

Les lattes étant posées, on commence la couverture par le rang du bas qui forme égout; il peut être fait de trois manières différentes; savoir : à *égout simple*, à *égout retroussé* et à *égout pendant*, figures 7, 8, 9 et 10.

1.° Lorsqu'au bas d'un comble il se trouve une corniche avec un chêneau, destinée à recevoir les eaux de la couverture, c'est le cas d'un égoût simple, c'est-à-dire qu'on se contente de faire recouvrir le bord du chêneau par le premier rang de tuiles.

2.° S'il se trouve une corniche sans chêneau, on forme un égoût retroussé; pour cela on commence à poser un premier rang de tuiles en plâtre ou en mortier sur le bord de la corniche qui avance au-delà de la cimaise, d'environ 4 pouces; le premier rang doit avoir un peu de pente en dehors; on double le premier rang par un second posé en liaison qui n'avance pas plus que le premier et qui se nomme *doublis*.

Lorsqu'on ne met que deux rangs de tuiles pour former l'égoût retroussé, on dit qu'il est simple; ceux qu'on appelle doubles sont formés de cinq rangs de tuiles, mais ces derniers sont rarement nécessaires. Les couvreurs disposent quelquefois le premier rang de tuiles diagonalement comme l'indique la figure 11, en sorte que le bord forme une dentelure comme une scie. On pose le second rang à l'ordinaire, et pour faire paraître cette dentelure, on blanchit les tuiles d'un de ces rangs et on noircit l'autre. Ce moyen est plus coûteux, parce qu'il exige un troisième rang.

3.° L'égoût pendant n'a lieu que lorsqu'il n'y a pas de corniche pour soutenir le bas de la couverture. Pour former cette espèce d'égoût, on commence par clouer sur le bout des chevrons qui doivent avancer de 18 pouces environ au-delà du parement extérieur du mur de face, un rang de planches appelées chanlattes, taillées

en couteau, c'est-à-dire plus épaisses d'un côté que de l'autre, afin de procurer au premier rang de tuiles le relèvement nécessaire pour former l'égout. Sur ces chanlattes on pose un double rang de tuiles comme il a été ci-devant expliqué.

L'égout étant formé comme il convient, on accroche sur le premier rang de lattes au-dessus des tuiles qui forment l'égout, un rang de tuiles qui forme *pureau* sur celles de l'égout ; comme elles prennent une autre inclinaison, il est à propos de doubler le bas de ce premier rang par des demi-tuiles posées en plâtre ou en mortier. Sur ce premier rang on en accroche un second, de manière que les joints montans répondent au milieu de la largeur des tuiles du premier rang. Comme les rangs de lattes ne sont éloignés que du tiers de la longueur de la tuile, il en résulte que la partie apparente du premier rang ainsi que des autres, n'est que le tiers de la longueur de la tuile ; c'est cette partie apparente que les couvreurs appellent *pureau*.

On continue à poser les autres rangs de tuiles en allant de bas en haut et en observant de faire les pureaux d'égale hauteur et bien droits en dessous, et que les joints montans de chaque rang répondent toujours au milieu des tuiles de dessous jusqu'à ce qu'on soit parvenu au sommet du comble. Lorsque le comble est à deux pentes, on recouvre l'angle que forment ces pentes à leur réunion par un rang de tuiles creuses auxquelles on donne le nom de tuiles faîtières, dont il a été ci-devant question ; on pose ces tuiles en plâtre, mais comme à Paris ces tuiles sont cylindriques, c'est-à-dire d'égale largeur par les deux bouts, elles ne peuvent

pas se recouvrir, et on est obligé de faire les joints en plâtre, ce qui n'est pas aussi solide.

On termine les toits à une seule pente, et les pignons, par des plâtres qu'on désigne sous le nom de *solins* quand ils sont isolés, et de *ruellées* lorsqu'ils sont le long des murs.

Les pentes des combles qui se rencontrent forment des angles saillans qu'on désigne sous les noms d'aretiers, ou des angles rentrans qu'on appelle *noues*.

Pour accorder ces angles, on est obligé de couper les tuiles diagonalement, de manière à conserver le crochet, si non on les cloue. Comme ces tuiles coupées ne se joignent pas assez exactement pour empêcher les eaux de pénétrer, on recouvre les angles saillans ou aretiers, d'un filet de plâtre d'environ un pouce et demi de largeur qui recouvre de chaque côté les parties tranchées.

Pour les angles rentrans appelés *noues*, on laisse un intervalle entre les arêtes tranchées qui terminent les pentes, et on pose en dessous une rangée de tuiles creuses à recouvrement, posées en mortier ou en plâtre, pour former un chêneau dans lequel une partie des eaux des deux pentes viennent se rendre.

On faisait autrefois des couvertures en tuiles peintes et vernissées jaunes et vertes, qu'on disposait par compartimens en mosaïques et qui produisaient un assez bel effet, sur-tout lorsque le soleil donnait dessus. On en fait encore usage en Italie; presque tous les dômes du royaume de Naples sont couverts de cette manière. On a trouvé beaucoup de ces tuiles dans la couverture

de l'ancienne église Sainte-Geneviève qu'on vient de démolir; elles paraissaient aussi anciennes que l'édifice.

Dans plusieurs villes de France où l'ardoise est rare, on fait usage de ces tuiles vernissées et peintes en noir pour couvrir les brisis et combles en mansarde, sur-tout à Lyon. J'ai vu, dans plusieurs anciens châteaux, des pavillons couverts de cette manière, qui existaient depuis plusieurs siècles sans avoir eu besoin de réparation. Dans le projet de coupole que j'ai publié en 1803, pour couvrir la cour de la halle au blé de Paris, j'avais proposé de faire usage de tuiles vernissées couleur d'ardoise. Ce genre de couverture est en même tems le plus solide et le plus durable, celui qui est le plus propre à mettre les édifices à l'abri des intempéries de l'air et des incendies, parce qu'il peut résister aux orages, aux coups de vents les plus impétueux et à la violence du feu.

Les pentes des couvertures se trouvent interrompues par des lucarnes de plusieurs façons, qu'on désigne sous le nom de lucarnes demoiselles,

 à la capucine,
 à chevalet,
 flamandes,
 rondes,
 bombées,
 carrées, etc.

Ces lucarnes exigent des couvertures différentes; les unes sont à une seule pente, et les autres à plusieurs. Toutes ces couvertures s'exécutent comme les précédentes, en observant de faire les faîtages, les noues et les aretiers, comme nous l'avons expliqué pour les grandes couvertures.

Des couvertures en ardoises.

L'ardoise est une espèce de pierre schiteuse dont on fait beaucoup d'usage pour les couvertures, à cause de la propriété qu'elle a de pouvoir se débiter en lames fort minces, très-unies et légères, d'une couleur plus agréable et plus uniforme que les tuiles qui ne sont pas vernissées; mais elle a le désavantage d'être moins durable. Les ardoises se font actuellement si minces, que le moindre coup de vent en dépouille les combles qu'elles laissent exposés aux grandes pluies dans les tems d'orage; elles ont encore l'inconvénient d'éclater au feu, en sorte que, dans les cas d'incendie, le lattis et la charpente étant découvert, il en résulte un embrâsement qu'il n'est plus possible d'éteindre.

Dans un climat tel que Paris, l'ardoise ne convient pas pour la couverture des combles qui ont moins de 30 degrés d'inclinaison. Voyez ce que nous avons dit ci-devant en parlant de la pente des combles, page 159.

Les ardoises dont on se sert à Paris se tirent des carrières d'Angers; elles passent pour être de la meilleure qualité. Ces carrières sont si abondantes, qu'il s'en fait un commerce considérable, tant pour l'Empire français que pour les pays étrangers. On en distingue de trois qualités, l'une fort dure, qui se fend difficilement, qui s'emploie comme moëlon dans les environs d'Angers; l'autre ne présente d'abord qu'une espèce d'argile bleue qui n'acquiert de dureté qu'après avoir été exposée à l'air pendant quelque tems; enfin la moyenne, qu'on débite pour les couvertures.

Les meilleures ardoises ont un son clair et la couleur d'un bleu léger : celles dont la couleur tire sur le noir s'imbibent d'eau plus facilement. Les bonnes ardoises sont plus dures et plus raboteuses au toucher que les mauvaises, qui sont aussi douces que si on les eut frottées d'huile.

Les parties argileuses dont se compose l'ardoise étant extrêmement fines et rapprochées, sa pesanteur spécifique est plus considérable que celles des pierres les plus dures. Elle va à plus de 3000, ce qui fait 221 livres par pied cube, tandis que les basaltes et les porphires les plus durs et les plus compactes, ne passent pas 215.

On débite, dans les carrières d'Angers, des ardoises de quatre échantillons différens ; 1.° la grande carrée, forte de 11 pouces de long sur 8 pouces de large, dont l'épaisseur varie de une ligne $\frac{1}{4}$ à une ligne $\frac{3}{4}$.

2.° La grande carrée fine de même longueur et largeur que la précédente, dont l'épaisseur varie depuis $\frac{1}{3}$ de ligne jusqu'à $\frac{2}{3}$ de ligne.

3.° Les ardoises appelées cartelètes n'ont que 8 pouces de long, 6 pouces de large ; celles appelées fortes portent depuis une ligne $\frac{1}{2}$ jusqu'à une ligne $\frac{3}{4}$ d'épaisseur.

4.° Les cartelètes minces ont même longueur et même largeur, mais leur épaisseur varie depuis $\frac{1}{3}$ de ligne jusqu'à $\frac{3}{4}$. Il y a environ 35 ans que les marchands vendaient séparément les ardoises fortes et les faibles ; on payait les fortes trois ou quatre francs par mille de plus que les minces, actuellement ils les mêlent et les vendent toutes le même prix, ce qui fait beaucoup de tort, tant aux couvreurs à cause de la casse, qu'aux

propriétaires, parce que les couvertures d'ardoises mêlées sont moins solides et durent beaucoup moins. Le moindre coup de vent emporte les plus minces indépendamment de ce que les ardoises étant posées en liaison les unes sur les autres, celles qui portent sur des ardoises de différente épaisseur ne joignent pas aussi bien, se gauchissent et se rompent plus facilement. Il serait autant de l'intérêt du gouvernement que de celui des particuliers, de fixer les épaisseurs des ardoises, et d'en donner communication à ceux qui les exploitent dans les carrières. A partir d'une époque fixée, on n'admettrait plus sur les ports les ardoises dont l'épaisseur serait moindre d'une ligne. Quant à celles déjà débitées ou qui sont sur les ports, on en ordonnerait le triage, en accordant un tems limité pour la vente.

Le millier d'ardoises, dite grande carrée forte, pèse de 11 à 1200.

Le millier des grandes carrées fines de 4 à 500.
Le millier d'ardoises cartelètes fortes de 7 à 800.
Le millier des cartelètes fines de 3 à 400.

Les grandes ardoises s'emploient à 4 pouces de pureau ; il en faut 162 pour une toise superficielle et 42 pour un mètre carré.

Les cartelètes s'emploient à 3 pouces de pureau ; il en faut 288 pour une toise superficielle, 74 pour un mètre carré.

On tire encore des ardoises des environs de Charleville, de Fumay et de Rimogne, département des Ardennes. Celles qu'on tire des environs de Charleville sont grises, leurs surfaces sont moins lisses que celles

TABLEAU COMPARATIF

Des Ardoises d'Angers avec celles de Charleville et de Fumay, département des Ardennes.

	PESANTEUR spécifique.	POIDS d'un pied cube.	QUANTITÉ d'eau dont elles se pénètrent	DIMENSIONS En anciennes mesures.			DIMENSIONS En mesures métriques.			FORCE en livres.	FORCE en kilogrammes.	POIDS d'un millier en livres.	POIDS d'un millier en kilogrammes.	QUANTITÉ nécessaire pour une toise carrée.	QUANTITÉ nécessaire pour un mètre carré.
				Longueur.	Largeur.	Épaisseur.	Longueur.	Largeur.	Épaisseur.						
		liv. on. gros.		pouces.	pouces.	ligne.				liv. on.					
Ardoise d'Angers, dite grande carrée forte	2786	195 0 2	1/12	11	8	1 1/4	0,298	0,217	0,003	24 8	11,992	1248	610,903	162	42
Ardoise idem, dite fine	2797	195 12 4	2/27	11	8	1 1/4	0,298	0,217	0,003	5 8	2,692	416	203,034	162	42
Ardoise idem, dite Cartellette	2840	198 12 9	1/17	8	6	1 1/4	0,217	0,162	0,003	21	10,280	695	340,207	288	75
Ardoise de Charleville, grand échantillon	2818	197 4 1	1/12	10	7	1 1/4	0,271	0,189	0,003	22 12	11,136	986	482,653	220	56
Ardoise idem	2704	189 4 3	1/15	10	6	1 1/2	0,271	0,162	0,0035	9	4,406	475	231,556	312	80
Ardoise de Fumay, fosse de Charnoi, dite de Bateau	2700	189 0 0	1/17	9	6	1 1/4	0,244	0,162	0,003	22 8	11,013	598	292,725	312	80
Ardoise idem, dite de Chariot	2987	209 1 3	2/27	9	6	1 1/2	0,244	0,162	0,0035	9 8	4,650	418	204,613	312	80
Ardoise idem, fosse de Sainte-Anne, dite de Bateau	3134	219 10	1/21	9	6	1 1/4	0,244	0,162	0,003	27 12	13,584	678	331,885	312	80
Ardoise idem, dite de Chariot	2936	205 8 2	1/12	9	6	1 1/2	0,244	0,162	0,0035	9 8	4,650	412	201,676	312	80
Ardoise idem, fosse de Limeri, dite de Bateau	2772	196 0 5	2/27	9	6	1 1/2	0,244	0,162	0,003	29 4	14,318	873	427,359	312	80
Ardoise idem, dite de Chariot	3091	216 5 7	1/72	9	6	1	0,244	0,162	0,002	13 12	6,751	430	210,487	312	80

des ardoises d'Angers; elles sont plus grossières et plus cassantes; on en forme de deux échantillons différens.

Les grandes, qu'on désigne sous le nom de grand Saint Louis, se tirent de Devillé-sur-Meuse; elles ont 7 pouces de largeur sur 10 pouces réduits de longueur, parce qu'elle ne sont pas écarriées par le haut; on les pose à 3 pouces $\frac{1}{4}$ de pureau, en sorte qu'il en faut 220 pour une toise superficielle et 56 pour un mètre carré; leur épaisseur est d'environ une ligne $\frac{3}{4}$; le poids du millier est évalué à 800.

L'autre échantillon, appelé petit Saint Louis, porte 6 pouces de largeur sur 9 pouces $\frac{1}{2}$ réduits de longueur, et environ $\frac{3}{4}$ de ligne d'épaisseur. Elle se pose à 3 pouces $\frac{1}{4}$ de pureau, de sorte qu'il en faut 312 pour une toise superficielle, et 74 pour un mètre carré.

Les ardoises du Fumay, connues sous le nom de poil noir, sont d'un noir roux; on en débite de deux espèces de même largeur et longueur, qui ne diffèrent que par leur épaisseur. Leur largeur est de 6 pouces, et leur longueur réduite est de 9 pouces; elles se posent à 2 pouces $\frac{3}{4}$ du pureau; il en faut 312 pour une toise superficielle, et 74 pour un mètre carré : les fortes ont environ une ligne $\frac{1}{4}$ d'épaisseur, et les faibles $\frac{3}{4}$ de ligne. Le poids du millier des ardoises fortes varie de 6 à 700, et celui des faibles de 350 à 400.

Nous avons réuni, dans le tableau ci-contre, tout ce qu'il est intéressant de connaitre pour la comparaison des différentes espèces d'ardoises qu'il contient, et qui sont le plus en usage pour les couvertures. Il en résulte que pour Paris ce sont les ardoises d'Angers qui méritent

la préférence, surtout celle désignée sous le nom de grande carrée forte.

Manière dont se fait la couverture d'ardoise à Paris, figures 12 et 13.

On commence, comme nous l'avons expliqué pour les couvertures en tuiles plates, par dresser les chevrons et latter en commençant par le bas. On emploie quelquefois des lattes carrées, comme pour les tuiles, dont la largeur est d'environ 3 pouces. Mais pour faire de meilleur ouvrage, on se sert de lattes de sciages de 4 pieds de longueur sur 4 à 5 pouces de large. Ces lattes se vendent par bottes qui en contiennent 26; il en faut 18 pour une toise carrée; elles sont en bois de chêne et doivent être de droit fil, sans nœuds ni aubiers. Pour fortifier ce lattis, on met, entre les chevrons, des contre-lattes de 4 pouces de largeur sur 8 lignes d'épaisseur; elles se vendent aussi par bottes, qui en contiennent 10 de 6 pieds de longueur. Pour une toise carrée il faut environ 5 toises de longueur de contre-lattes.

Les lattes s'attachent sur quatre chevrons avec deux clous sur chacun, placés à 1 pouce $\frac{1}{2}$ de distance l'un de l'autre.

Ces lattes se posent, comme pour les couvertures en tuiles, par rangs horizontaux et en liaison. Les contre-lattes se mettent sous les lattes, entre les chevrons; on les arrête avec deux clous à la rencontre de chaque latte.

Lorsqu'on veut se dispenser de contre-lattes, on pose sur les chevrons des lattes voliges, c'est-à-dire des planches de sapin de 6 lignes d'épaisseur sur 6 à 7

pouces de largeur et 6 pieds de long, qu'on arrête avec trois cloux sur chaque chevron; ce moyen est préférable, parce qu'il produit une superficie plus droite et plus solide. Souvent on emploie des voliges en peuplier et autres bois blancs au lieu de sapin, qui font des lattes moins solides et moins durables.

Le lattis étant fait, avant de poser l'ardoise, on forme l'égoût, c'est-à-dire le bord inférieur de la couverture. Cet égoût peut se faire de trois manières, comme pour les couvertures en tuiles, c'est-à-dire simple, retroussé ou pendant.

L'égoût simple se fait en posant le premier rang d'ardoises, de manière qu'elles recouvrent le chêneau pour verser les eaux dedans. Les égoûts retroussés se font en tuiles, comme nous l'avons ci-devant expliqué; on a seulement la précaution de peindre ces tuiles en noir, pour ne pas faire disparate avec l'ardoise. A partir de l'égoût, le surplus de la couverture s'opère comme pour la tuile, en posant les ardoises par rangs horizontaux et en liaison, et bien allignées par le bas, arrêtées chacune avec deux cloux; on donne au *pureau* ou partie apparente, le tiers de la longueur de l'ardoise. Il faut remarquer que le pureau est le même, quelque soit la pente des toits. Il serait cependant convenable que le pureau fût plus grand pour les toits qui ont peu de pente que pour ceux qui en ont beaucoup; ainsi, pour les combles à la mansarde, la partie inférieure, dont la pente est de plus de 60 degrés, pourrait avoir des pureaux de moitié, tandis que la partie supérieure, dont la pente est de moins de 30 degrés, les pureaux auraient les trois quars, et on donnerait le tiers aux pentes de 45 degrés.

Dans les combles à la mansarde, on observe de former au droit du brisis un petit égout de 2 ou 3 pouces de saillie, pour recouvrir le dernier rang d'ardoises de la partie inférieure ; quelquefois on y met une bavette de plomb.

Dans les combles des bâtimens d'une certaine importance, on forme en plomb les faîtages, les noues, les chêneaux, les aretiers et le dessus des lucarnes.

On peut cependant, lorsqu'on veut y mettre de l'économie, se dispenser de plomb pour les faîtages, les aretiers et les noues, en les formant en tuiles creuses, comme nous l'avons ci-devant expliqué pour les couvertures en tuiles. On peint les tuiles du faîtage et des aretiers en noir à l'huile. Pour former les aretiers et les noues, on coupe les ardoises diagonalement. Pour les aretiers qui ne doivent être recouverts ni en plomb ni en tuiles, on a soin de tailler les ardoises de manière qu'elles forment juste l'aretier, et que les unes recouvrent exactement l'épaisseur des autres, afin que l'eau ne puisse pas s'introduire dans les joints. On peut poser par le bas une petite bavette de plomb taillée en oreille de chat, qui ait un peu plus de saillie que l'ardoise.

Des couvertures en plomb, figures 14 et 15.

Cette manière de couvrir n'a lieu que pour les combles de quelques grands édifices. C'est de cette manière qu'est faite la couverture de l'Eglise Notre-Dame de Paris, et autrefois l'église de Saint Denis en France. On en fait usage pour couvrir les dômes, les parties de combles auxquelles on ne peut donner que très-peu de pente.

Une couverture en plomb, bien faite, est extrêmement

solide et durable; mais elle est très-lourde et fort coûteuse; elle a encore l'inconvénient que, dans les cas d'incendie, le plomb qui fond empêche qu'on en puisse approcher pour y porter des secours immédiats, lorsque le comble est en charpente. On ne court pas les mêmes risques quand il est posé sur des voûtes; mais on peut les en dépouiller et laisser les édifices exposés aux intempéries de l'air, comme il est arrivé pour l'église de Saint Denis. Nous allons cependant expliquer la manière de les faire dans le cas où l'on serait obligé d'en faire usage.

Lorsque les chevrons du comble que l'on veut couvrir en lames de plomb sont arrêtés et bien dressés par dessus, on pose les voliges qui ont ordinairement 4 à 5 pouces de largeur, placées par rangs horizontaux espacés d'environ 2 pouces. Après cette opération, les plombiers qui exécutent ordinairement cette espèce de couverture, commencent par poser le chêneau qui doit régner au bas du comble; le dossier de ce chêneau étant bien rabatu sur le premier rang de voliges, on pose au-dessus un rang de crochets de fer, plats, terminés par le haut en pattes percées de trois trous pour les clouer. Ces crochets doivent être posés de manière que la table de plomb qu'ils doivent soutenir, puisse recouvrir le dossier du chêneau de plomb; ce recouvrement doit être plus grand en raison de ce que le comble a moins de pente, il peut varier de 3 pouces jusqu'à 6. Cela fait, le plombier pose le premier rang de table de manière que le bas entre dans les crochets, ensuite il l'étend et le dresse avec une batte de bois, et il l'arrête par le haut, au droit de chaque chevron, avec de forts clous assez longs pour traverser le plomb, les voliges et une

partie du chevron. Ces cloux ont ordinairement 2 pouces $\frac{1}{2}$ de longueur.

Les tables de plomb dont on se sert pour les couvertures, ont ordinairement 3 pieds de large sur 12 à 15 pieds de long et 1 ligne $\frac{1}{2}$ ou 2 d'épaisseur. Elles se posent de manière que la largeur est suivant la pente du comble.

Il faut observer de ne pas arrêter les bouts des tables de plomb qui forment un même rang, avec des soudures, parce qu'elles sont sujettes à se rompre par l'effet de la dilatation et de la condensation que peut éprouver le plomb selon la température de l'air; il vaut beaucoup mieux replier les bords des tables qui doivent se joindre de manière à former un bourelet marqué *b*, figures 14 et 15, que l'on arrondit avec la batte.

Le premier rang de tables étant arrêté en place, on pose les autres en suivant les mêmes procédés jusqu'au haut du comble, que l'on recouvre d'un enfaitement s'il est à deux pentes. On l'arrête avec des crochets, pour empêcher qu'il ne puisse être emporté par les vents impétueux dans les tems d'orage.

Les couvertures des dômes s'exécutent de la même manière lorsqu'elles n'ont pas de côtes saillantes. En étendant le plomb avec la batte, on parvient à lui faire prendre le galbe du dôme. Il faut, de même que pour les combles, éviter les soudures pour les joints montans, et former des bourelets qui forment des cordons qui se dirigent au sommet du dôme. Comme les intervalles entre ces cordons diminuent de largeur, il est à propos, pour avoir moins de rangs de tables et économiser les recouvremens, de poser les derniers rangs, en sorte que la longueur des tables fasse leur hauteur.

Lorsque le galbe extérieur d'un dôme est divisé par des côtes saillantes, il faut, autant qu'il est possible, que la largeur des intervalles, ainsi que des côtés, puisse être formée par une seule table, de façon qu'il n'y ait de joints montans que dans les angles rentrans des côtes. Pour former ces joints, on remplit les bords des tables qui doivent se réunir en sens contraire et arrêtés sous le pli avec des cloux. Quand le plomb est posé immédiatement sur l'extrados d'une voûte en pierre, comme au dôme de l'église de Sainte Geneviève, on peut les rouler en sens contraire autour d'une tringle de fer scellée dans la voûte.

Il y a des dômes où il n'y a que les côtes saillantes qui soient couvertes en plomb; les intervalles sont en petites ardoises, dont le bas est taillé en écailles de poissons. Dans les pays où l'ardoise est rare, on fait usage de tuiles vernissées, et quelquefois au lieu d'ardoises ou de tuiles vernissées, on a employé de petites lames de plomb taillées de même : au reste, ces ardoises, ces tuiles ou petites lames de plomb, se posent en place comme les ardoises ou les tuiles des combles ordinaires, sur un lattis de voliges avec des cloux.

Des couvertures en cuivre.

Au lieu de tables de plomb, on peut employer des feuilles de cuivre laminé, qui exigent moins d'épaisseur parce que le cuivre est plus compact, plus solide, et qu'il s'altère moins étant exposé aux injures de l'air; mais il ne faut pas l'employer trop mince ou le faire étamer en dessous, pour éviter les inconvéniens arrivés à la

couverture du fronton de l'église de Sainte Geneviève, dont il a été ci-devant question.

La manière ordinaire d'employer les feuilles de cuivre pour les couvertures, est de les joindre par des plis doubles qui se recouvrent de toutes parts, et d'arrêter chaque feuille avec des vis cachées sous les plis; mais comme cette matière se dilate facilement dans les chaleurs, et qu'elle est plus élastique que le plomb, les feuilles, en se boursouflant, arrachent les vis lorsqu'on n'a pas l'attention de les ajuster de manière que l'effet de la dilatation ne puisse pas être contrarié; pour cela, il faut que chaque feuille ne soit arrêtée avec des vis que d'un côté, et que les plis permettent au cuivre de s'étendre et de se resserrer en raison de la température de l'air.

On forme ces couvertures par bandes, disposées selon la pente dont les plis soient alternativement en dessus et en dessous pour les joints montans, et avec un recouvrement simple pour les joints horizontaux, formant liaisons entr'eux, comme l'indique les figures 16 et 17.

On a essayé de suppléer le plomb par des lames d'un métal composé de zinc et de plomb, mais on ne cite encore aucun ouvrage exécuté qui puisse constater les avantages de cette composition.

On a encore proposé d'employer de la tôle enduite d'une composition, qui la garantissait de la rouille.

Au ci-devant palais Bourbon, on a fait usage, pour la couverture des combles briquetés, d'une espèce de tuiles plates en fer fondu, qui portent des rebords pour se recouvrir mutuellement dans leurs joints montans, qui forment des espèces de côtes triangulaires. Ces tuiles ont, par derrière, deux crochets pour se fixer sur un

lattis comme les tuiles ordinaires, elles se posent par rangs horizontaux, et ne se recouvrent que d'un cinquième. Leur épaisseur n'étant que d'environ une ligne $\frac{1}{2}$, elles ne pèsent pas plus que les tuiles de terre cuite, sont plus durables et n'exigent pas d'entretien.

Dans les départemens du Doubs, du Jura, on trouve des clochers et des églises dont les toits sont couverts en fer-blanc.

On trouve, dans plusieurs pays, des pierres qui se refendent en dalles très-minces, dont on fait usage pour les couvertures. En plusieurs endroits, on désigne improprement ces pierres, qui sont souvent blanches et calcaires, sous le nom de lave. Leur grandeur est depuis 1 pied jusqu'à 2, et leur épaisseur depuis 5 à 6 lignes jusqu'à 1 pouce. On pose les laves les plus épaisses sur les murs de face et les pignons, et on réserve les plus minces pour le milieu de la charpente du comble.

Ces pierres étant très-irrégulières, les couvreurs les taillent avec une hachette faite comme celle des maçons.

On ne peut poser cette espèce de couverture que sur des combles qui ont peu d'inclinaison, pour que ces pierres ne puissent pas glisser. Lorsque cette espèce de couverture est bien faite avec de bonnes pierres qui ne craignent pas la gelée, que toutes les pièces sont bien ajustées et bien calées, cette couverture est très-solide et dure très-long-tems, sans aucun entretien; j'en ai vu qu'on m'a dit être faite depuis plus de cent ans, et qui était encore en bon état.

On trouve de ces couvertures dans les départemens qui remplacent une partie des provinces de Bourgogne, de Franche-Comté et même de Savoie.

Pour procurer aux couvertures en pierres des grands édifices une plus belle apparence, on les a formées de dalles régulièrement distribuées, et posées à recouvrement les unes sur les autres, afin d'empêcher l'eau de pénétrer dans les joints horizontaux. Les joints montants sont recouverts par d'autres dalles appelées chevrons, portant de chaque côté des entailles en redents, selon le profil des autres dalles, ainsi qu'on le voit exprimé par les figures 18 et 19. Ces espèces de couvertures ne sont faites que pour être établies sur des voûtes.

On a représenté par les figures 20 et 21, l'arrangement des dalles qui forment la couverture au-dessus de la colonnade extérieure du dôme de Sainte Geneviève; toutes les dalles et les chevrons sont à recouvrement, avec rejet d'eau; elles ont été posées à bain de ciment sur une aire étendue sur l'extrados de la voûte. C'est le moyen de les rendre impénétrable à l'eau et extrêmement durables, quand même ces dalles seraient sans recouvrement, comme le prouvent les terrasses au-dessus des colonnades intérieures de l'église de Sainte Geneviève.

Des terrasses.

Ce genre de couverture a été, pendant quelque tems, fort en vogue à Paris pour les bâtimens particuliers; on les formaient avec des dalles de pierre dure, posées sur une aire en plâtre, faite sur le lattis des solives du dernier plancher du bâtiment. Les joints de ces dalles, posées à plat sans recouvrement, étaient mastiqués avec une espèce de ciment gras, de l'invention d'un marbrier en réputation pour ces dallages, nommé Corbel; mais

les solives de ces planchers n'étant pas assez fortement réunies par le lattis, et l'aire de plâtre faite au-dessus, étaient sujettes à se tourmenter par les effets de la sécheresse et de l'humidité, dont de simples dalles de peu d'épaisseur ne pouvaient pas les garantir, il en résultait que les joints en mastic, tels bien faits qu'ils pouvaient être, se désunissaient et causaient des filtrations d'eau qui pourrissaient ces planchers en peu de tems ; c'est ce qui a été cause qu'on a été obligé d'y renoncer : cependant, il est certain qu'on pourrait faire à Paris des terrasses sur des planchers, aussi solides et aussi durables que celles qu'on fait en Italie, si l'on voulait apporter à leur construction les précautions convenables. Il faut d'abord que les solives soient réunies assez fortement pour n'être pas sujettes à se tourmenter. Le moyen le plus simple est d'hourder plein les intervalles entre les solives, et les recouvrir d'une forte aire sur laquelle on pose les dalles sur une couche de ciment en les battant à mesure pour qu'elles portent bien par-tout ; les joints en mastic gras se font en même tems ; on le fait refluer par dessus, en frappant les dalles de côté pour les mieux faire joindre ; si les dalles ne sont pas bien dégauchies et dressées par dessus, il vaut mieux laisser des balèvres qu'on recoupe après, plutôt que de les caler pour contenter les gauches. On peut donner depuis une ligne $\frac{1}{2}$ de pente par pied jusqu'à 3 lignes, selon leur exposition au midi ou au nord. Une terrasse que j'ai fait faire de cette manière, au-dessus des remises, il y a plus de trente ans, est encore en bon état et n'a exigé aucun entretien.

On peut être persuadé que le seul moyen de par-

venir à construire une terrasse solide et durable, est de former une masse qui ne puisse ni plier, ni se rompre, et que l'eau ne puisse pas pénétrer. Si c'est un plancher, le hourdi plein entre les solives étant bien fait, lui procurera la fermeté d'une voûte, en empêchant les solives de plier. Si la terrasse est exposée au nord ou située dans un endroit humide, le hourdi, entre les solives, peut être fait en petits moëlons et mortier, ou en briques, recouvert d'une chape de ciment sur laquelle on posera des dalles de bonnes pierres dures de 18 à 20 lignes d'épaisseur, qui ne soient pas sujettes à être pénétrées par l'eau. Cependant les terrasses les plus solides et les plus durables, sont celles faites sur des voûtes. L'aire, ou l'arasement au-dessus de l'extrados, doit être fait en petites pierres bien garnies de mortier, et recouvert d'une chape de ciment sur laquelle on pose les dalles.

L'économie qu'on voudrait mettre dans ces ouvrages ne tendrait qu'à les rendre moins solides et moins durables, comme si l'on se contentait de faire un enduit sur des recoupes de pierres mises à sec, ou pas assez garnies de mortier.

Des couvertures en bardeaux.

Les bardeaux sont des petites planches en bois de chêne, faites avec des douves de merrain ou de vieilles futailles, dont on se sert, au lieu d'ardoises, pour couvrir les moulins, les échopes et autres petits bâtimens.

Le bardeau a 12 à 14 pouces de longueur sur 5 à 6 lignes d'épaisseur. Ce sont les couvreurs qui emploient

le bardeau, et qui le taillent; ils ont pour cela une hachette faite exprès. On pose le bardeau sur des planches jointives et on les arrête avec deux clous comme les ardoises. Le couvreur a soin de percer les bardeaux avec une vrille, de peur qu'ils ne se fendent en enfonçant les clous. Cette espèce de couverture est très-légère et résiste mieux aux coups de vent que l'ardoise, c'est pourquoi souvent on la préfère pour couvrir les flèches des clochers. Pour rendre cette couverture plus durable, on l'enduit de goudron ou on la peint en noir ou en gros rouge à l'huile; pour qu'elle se conserve long-tems, il faut renouveler cette peinture tous les trois ou quatre ans.

Des couvertures en chaume et en roseaux.

Dans beaucoup de pays, on fait usage de cette couverture pour les bâtimens ruraux; elle se fait avec de la paille de seigle ou de froment. Après que la charpente de cette espèce de comble est posée, c'est-à-dire, les fermes, les pannes et le faîtage, on y attache des perches avec des osiers, au lieu de chevrons, et des perchettes en travers sur lesquelles le couvreur applique le chaume arrêté avec des liens de paille; plus ces liens sont serrés, plus la couverture est solide.

Cette couverture se commence par le bas comme toutes les autres; chaque lit ou rang se nomme *javelle*. Comme les brins de chaume sont susceptibles de s'affaisser, on ne fait cette couverture que par intervalles, c'est-à-dire qu'on la laisse reposer un ou deux jours avant de la terminer. Au bout de ce tems le couvreur la visite pour y introduire, s'il est nécessaire, de nouveaux chaumes

dans les endroits qui ne sont pas assez garnis; il se sert pour cela d'un instrument appelé *palette*; c'est un morceau de bois de forme elliptique à manche court. Il finit la couverture en polissant le chaume avec un râteau de bois appelé *peigne*, dont les dents sont fort serrées.

Des couvertures en roseaux.

Ces couvertures se font avec les roseaux qui croissent dans les marais; elles s'exécutent, à peu de chose près, comme celles en chaume; il faut cependant que les perchettes qui tiennent lieu de lattes, soient moins éloignées les unes des autres, c'est-à-dire, d'environ 3 pouces, et comme les roseaux sont sujets à couler, on les lie en plusieurs endroits. Cette espèce de couverture exige plus d'adresse que celle en chaume, et coûte d'avantage, mais lorsqu'elle est bien faite, elle peut durer au moins quarante ans, sans qu'on soit obligé d'y faire aucune réparation.

SECTION DEUXIÈME.

De la menuiserie.

Cet art s'occupe de menus ouvrages en bois qui lui ont fait donner ce nom; on le distingue en quatre parties principales, savoir: menuiserie de bâtimens, menuiserie de meubles, de carroses et d'ébénisterie. Il ne sera question, dans cet ouvrage, que de la menuiserie de bâtimens, qui comprend: les cloisons en planches, les portes mobiles, les croisées, les lambris, les revêtemens, les planchers, les parquets et les petits escaliers de dégagement.

Pour faire de belle et bonne menuiserie, il faut des bois plus doux que pour la charpente, dont la texture soit plus fine, plus pleine et plus égale. Il faut choisir du bois bien sec, sans nœuds vicieux ni aubier, ni autres défauts. Ces bois doivent être bien corroyés, dressés à vives arrêtes et bien joints, avec les assemblages qui conviennent; savoir, à tenons et mortaises, à queue, en onglet, à rainures et languettes, à clés et autres.

Les bois qu'on emploie le plus généralement pour l'usage ordinaire, sont: le chêne, le sapin, le tilleul, le hêtre, le peuplier et quelquefois le noyer, et enfin le bois d'acajou pour les ouvrages d'une grande importance; indépendamment de sa beauté, ce dernier réunit presque tous les avantages qui se trouvent dans ceux de la meilleure qualité.

ARTICLE PREMIER.

Des cloisons en planches.

Ce sont les ouvrages les plus simples, souvent ce ne sont que des planches brutes, clouées sur des bâtis de charpente, telles que les clôtures en planches et les cloisons brutes pour former des séparations dans les caves. Pour les cloisons qui demandent plus de soins, on dresse les planches.

Les cloisons de ce genre, qu'on fait dans les appartemens, sont blanchies des deux côtés et assemblées à rainures et languettes, pour qu'elles se maintiennent mutuellement les unes et les autres ; ces rainures et languettes peuvent être considérées comme des mortaises et des tenons continus. On arrête les cloisons par le haut et par le bas dans des coulisses, et quelquefois on les fortifie par des traverses qui vont dans toute la longueur, appliquées dessus ou assemblées dans leur épaisseur ; on emploie ordinairement le bois de sapin à leur construction, et on recouvre leurs surfaces de papiers peints.

On fait encore usage, pour la distribution des appartemens, de cloisons de planches brutes à claire voye, pour être revêtues en plâtre. On les assemble dans des coulisses et des entretoises qui peuvent être en chêne ou en sapin.

ARTICLE II.

Des planchers, parquets et portes pleines.

On forme quelquefois leur superficie avec des planches de sapin ou de chêne à joints plats ou à rainures et languettes ; on les arrête en les clouant sur les solives ou sur des lambourdes ; mais comme on s'est apperçu que les planches qui ont trop de largeur sont sujettes à se cofiner, c'est-à-dire à se gauchir, à se creuser ou bomber dans le milieu, on a imaginé de les composer de planches qui n'ont que 3 à 4 pouces de largeur, sur 15 à 18 lignes d'épaisseur ; on les pose de manière à former des compartimens carrés ou en épi, ou point de Hongrie, comme l'indique les figures 1 et 2, planche CLIII, qui font voir leur assemblage ; ce genre de plancher, un peu plus cher que le précédent, est beaucoup plus solide, et doit être préféré, pour les endroits où il passe beaucoup de monde.

Dans les beaux appartemens, on forme les planchers avec des parquets d'assemblage, composés de feuille d'environ 3 pieds sur tous sens, sur 15, 18 ou 21 lignes d'épaisseur. Ces feuilles forment des compartimens de traverses assemblées à tenons et mortaises avec des panneaux, arrasés, ajustés dans les traverses, à rainures et languettes. Ces feuilles se posent sur des lambourdes placées en travers sur les solives, bien arrêtées et dressées par dessus ; on les dispose carrément ou en lozange, comme l'indiquent les autres figures de la même planche.

Il faut, pour que les parquets soient bons et se maintiennent beaux, y employer du bois bien sec, qui ne soit pas sujet à se tourmenter; on ne doit le mettre en œuvre que 3 ou 4 ans après qu'il a été débité. Comme les compartimens et les grandeurs des feuilles varient peu, les menuisiers préparent les parquets d'avance dans les intervalles de tems où ils sont le moins occupés; ils se servent pour cela de tous les bouts de bois qui leur restent, d'autres les font faire par des ouvriers qui ne s'occupent que de cette espèce d'ouvrage. Les fig. 14 et 15 font voir les formes les plus usitées pour les parquets et leurs assemblages.

On fait encore des parquets à compartimens, de bois de plusieurs couleurs variées, c'est-à-dire en chêne, en noyer et en bois de plane, comme ceux du château impérial de Lacken, près de Bruxelles. Ces parquets, composés de pièces assemblées à rainures et languettes avec clés, se montent sur place, sur des planchers de sapin en bois de Hollande, joints à rainures et languettes et bien arrêtées sur les lambourdes; les figures 1, 2, 3 et 4, planche CLIV, représentent quelques-uns de ces compartimens; les parquets représentés par les figures 5, 6 et 7 sont en bois précieux, exécutés dans un joli casin près de Lacken, bâti pour M. Walkier, banquier.

Des portes pleines.

On appelle ainsi les portes unies sans compartimens de cadres et de panneaux; elles se composent de planches assemblées à rainures et languettes et clés, pour les empêcher de se désunir, et sont terminées à chaque bout par des traverses appelées emboîtures. Les portes en sapin

sont ordinairement emboîtées en chêne; les fig. 1, 2 et 3, planche CLV, font voir les détails et les assemblages de ces espèces de portes, dessus de table et autres ouvrages de même genre.

ARTICLE III.

Des croisées, persiennes et jalousies.

Ce sont des ouvrages de menuiserie qu'on place dans les ouvertures de fenêtres pour laisser passer la lumière, et garantir l'intérieur des appartemens des intempéries de l'air.

Les croisées de menuiserie se composent ordinairement d'un bâtis dormant, dans lequel s'ajustent un ou plusieurs chassis ouvrans garnis de verres, qu'on désigne quelquefois par le nom de venteau; ainsi on dit une croisée ouvrante à un ou deux venteaux sur la largeur, et quelquefois autant sur la hauteur, séparés par des traverses qui divisent le bâtis dormant. Les chassis à un seul venteau n'ont lieu que pour les petites croisées dont la largeur ne passe pas 24 à 30 pouces; pour les largeurs au-dessus, jusqu'à 6 pieds; on les fait à deux venteaux.

Le bâtis dormant est assemblé à tenons et mortaises, et scellé dans les feuillures de la baie. La traverse du bas est en forme de quart de rond, portant jet d'eau en dessous, pour empêcher l'eau de pluie de refluer dans l'intérieur. Les chassis ouvrans sont assemblés de même. Un des montans ou battans porte une forte languette arrondie qui se loge, quand le chassis est fermé, dans une rainure pratiquée dans l'épaisseur du

bâti dormant. Dans les croisées à un venteau, l'autre battant se raccorde par une double feuillure avec l'autre côté du bâti dormant. Dans les chassis à deux venteaux, les battans du milieu, désignés sous le nom de battans menaus, peuvent se réunir par une double feuillure, par un recouvrement en chanfrein ou en doucine, ou à noix et à gueule de loup, fig. 5, 6 et 7, c'est-à-dire, avec une forte cannelure creusée dans l'épaisseur d'un des battans, pour recevoir l'autre qui est arrondi, comme l'indique en plan la figure 8. Ce dernier moyen, qui est actuellement le plus en usage, est celui qui convient le mieux pour maintenir solidement les deux venteaux d'une croisée, les faire joindre et les empêcher de gauchir.

On divisait autrefois la largeur du vide de chaque chassis par un montant qui allait dans toute la hauteur, recroisé par des traverses pour former de plus petites divisions; mais depuis qu'on fait usage de grands carreaux, on a supprimé le montant du milieu, qu'on nommait petit bois, en sorte que chaque chassis n'est plus divisé que par des traverses auxquelles on donne un peu plus de largeur qu'aux petits bois. La face intérieure est ornée d'une moulure autour de chaque carreau; à la face extérieure, on pratique des feuillures pour recevoir les grands carreaux ou les glaces sans tain pour des appartemens magnifiques; on les arrête avec des pointes et du mastic formant un chanfrein tout autour. Les fig. 9, 10, 11, 12, etc. indiquent les détails de ces deux espèces de croisées.

Pour les croisées de 4 pieds à 4 pieds $\frac{1}{2}$ de large sur 8 à 9 pieds de haut, la grosseur des montans des dormants et de la traverse du haut, doit être de 3 pouces à 3 pouces $\frac{1}{2}$ sur 18 lignes d'épaisseur; lorsqu'ils doivent

porter des côtes pour recevoir des volets, on leur donne de 4 pouces à 4 pouces $\frac{1}{2}$ de large sur 2 pouces d'épaisseur. La grosseur de la traverse du bas ou appui doit être de 3 pouces sur 3 pouces $\frac{1}{2}$, profilé en dessous en quart de rond, pour embrasser le rejet d'eau de l'appui en pierre.

Pour les chassis à verre, les montans qui s'attachent aux dormans portent une forte languette arrondie, entrant dans les dormans pour rompre le courant d'air qui pourrait pénétrer par le joint ; leur grosseur doit être d'environ 3 pouces $\frac{1}{2}$ sur 15 à 18 lignes d'épaisseur ; celles des traverses, de 3 pouces sur même épaisseur.

Les battans du milieu portant côtes et recouvrement, pour les fermetures à feuillure doucine ou chanfrein, doivent avoir 4 pouces $\frac{1}{2}$ de large sur 2 pouces $\frac{1}{2}$ d'épaissseur.

Lorsque la fermeture est à noix ou gueule de loup, le montant à gueule de loup, dans lequel l'autre entre lorsqu'il porte côte des deux côtés, doit avoir 4 pouces de largeur sur 2 pouces $\frac{1}{2}$ d'épaisseur ; l'autre montant n'a besoin d'avoir que 2 pouces $\frac{1}{2}$ de large sur 1 pouce $\frac{1}{2}$ d'épaisseur, parce qu'il ne doit figurer que la partie d'après la côte.

Pour proportionner ces mesures à toutes les largeurs de baie, on prendra pour pied le quart de la largeur de la baie entre les tableaux, qu'on divisera en 12 pouces, et le pouce en 12 lignes.

Les portes croisées.

Lorsque les croisées sont fort hautes, dans les étages assez élevés pour former entresol sur les petites pièces, on ne les fait ouvrir qu'à une certaine hauteur, au-dessous

d'une traverse ou imposte, qui s'assemble dans les dormans.

Lorsque la largeur de chaque venteau est divisée en deux carreaux, la partie au-dessus de l'imposte en doit contenir deux sur la hauteur. Dans les croisées à glace, cette partie ne doit comprendre qu'un carreau de hauteur.

Dans les croisées en arcade, le dessus de l'imposte doit être à la hauteur du centre de l'arcade, que nous supposons formé par une demie-circonférence de cercle, tout autre cintre bombé ou en anse de panier n'étant plus d'usage.

La division des carreaux de cette partie se fait, pour les croisées à petits bois, sur une circonférence concentrique qui répond aux montans, divisant la largeur des venteaux du bas en deux carreaux, et par des traverses dont le milieu doit tendre au centre.

Dans les croisées à glace, chaque carreau comprend un quart de cercle, séparé par un montant qui répond à ceux du milieu de la croisée du bas. Ces parties de chassis, représentées par les figures 25 et 26, sont ordinairement dormantes, c'est-à-dire qu'elles ne s'ouvrent pas. Leur forme fait qu'on les désigne sous le nom d'éventail.

Tout ce qui vient d'être expliqué peut s'appliquer aux portes croisées, qui ne diffèrent que par les panneaux dont elles sont ordinairement garnies par le bas.

On parlera des volets qu'on place derrière les croisées à l'article suivant, où il sera question des ouvrages de menuiserie à compartimens avec panneaux, ornés de moulures.

Des persiennes ou jalousies.

Ce sont des espèces de croisées sans verre, qu'on place en dehors des fenêtres exposées au midi; elles sont garnies de lattes, ou lames minces de 4 à 5 lignes d'épaisseur, inclinées de 45 degrés, pour empêcher les rayons du soleil de pénétrer à l'intérieur, en laissant un passage libre à l'air. Ces espèces de croisées s'ouvrent, à l'extérieur, à un ou deux venteaux, ajustés dans des feuillures en pierre ou en plâtre, et quelquefois dans un dormant; formés, ainsi que les chassis, par des bois de 3 à 4 pouces de large sur 15 à 18 lignes d'épaisseur. Les lattes sont assemblées dans les montans des chassis, dans des entailles inclinées de 45 degrés, ou par des tenons et des goujons; on les espace de manière à se recouvrir d'une ligne environ; on les fait affleurer les montans, ou saillir de 2 ou 3 lignes, en les terminant par un quart de rond ou une doucine. Quelquefois on dispose pour la vue un certain nombre de lattes mobiles qui peuvent, à l'aide d'un mécanisme connu, former, en se réunissant, une surface verticale continue. Ces lattes se recouvrent les unes et les autres par des feuilles ou des doucines, ainsi qu'on le voit représenté par les figures 27, 28, 29, 30, etc.

ARTICLE IV.

Des compartimens de menuiserie, avec panneaux ornés de moulures.

En expliquant ci-devant la formation des bois (pag. 23), nous avons dit qu'ils étaient composés de fibres longitudinales réunies par des parties moins denses, c'est-à-dire dont la texture est plus lâche. Cette différence est beaucoup plus considérable dans les bois résineux tels que les pins, les sapins, les meleses et autres de ce genre, que dans les autres bois ; il en est où cette différence est à peine sensible, tel que le charme, le hêtre, le peuplier, le poirier, le cormier etc.

Les résultats d'un grand nombre d'expériences que j'ai faites sur 48 espèces de bois, m'ont fait connaître que les bois qui augmentent ou qui diminuent le plus dans le sens de leur grosseur, à différens degrés de température, sont ceux qui varient le moins dans le sens de leur longueur. Une tringle de sapin bien sec, de 38 pieds de longueur, exposée à l'humidité et à la sécheresse, n'a varié que d'une demi-ligne, et une pareille en bois de chêne de $\frac{10}{12}$ de ligne.

Les mêmes tringles exposées au soleil, après avoir été mouillées, ont variées, savoir : celles en chêne de une ligne $\frac{1}{4}$ et celles en sapin de $\frac{3}{4}$ de ligne.

Ce qui donne, dans le premier cas, $\frac{1}{10944}$, pour la variation que le bois de sapin, employé à l'intérieur, peut éprouver selon sa longueur, et $\frac{1}{6566}$ pour le bois de chêne.

DE L'ART DE BATIR.

Et dans le second cas $\frac{1}{4377}$ pour le bois de chêne exposé à l'extérieur, et $\frac{1}{7296}$ pour le bois de sapin.

Ce qui donne, pour la variation moyenne du sapin dans le sens de sa longueur, $\frac{1}{9120}$, et pour celle du chêne $\frac{1}{5478}$.

Quand à la variation dont le bois de sapin est susceptible dans le sens de sa largeur, elle va de $\frac{1}{75}$ à $\frac{1}{360}$ et celle qu'éprouve le bois de chêne, de $\frac{1}{84}$ à $\frac{1}{412}$, d'où l'on peut déduire la variation moyenne du sapin à $\frac{1}{217}$, et celle du chêne à $\frac{1}{248}$. Ainsi il résulte de ces expériences, que le bois de sapin éprouve, dans le sens de sa largeur, une variation 42 fois plus grande que celle qu'il éprouve dans sa longueur, et que dans le bois de chêne cette variation n'est que 22 fois plus grande.

Ainsi, un montant de 6 pieds de long en bois de sapin ne peut éprouver, dans sa longueur, qu'une variation d'un dixième de ligne, qui n'est pas sensible, tandis qu'un panneau de 6 pieds de large, en même bois, peut varier de 4 lignes.

En bois de chêne, un montant de 6 pied peut éprouver, dans sa longueur, une variation de $\frac{1}{6}$ de lignes qui devient un peu plus sensible; dans un panneau de 6 pieds de large, la variation peut être de 3 lignes $\frac{4}{10}$.

Ces calculs étant fondés sur des bois moyennement secs, il est évident que ceux qui le seraient moins, éprouveraient une plus grande diminution, et ceux qui le sont plus, une moindre, à moins qu'ils ne soient exposés à une plus grande différence de température.

C'est pour obvier à ces variations inévitables, dans les bois les plus pleins et les plus secs, qu'on a imaginé de combiner les ouvrages de menuiserie qui doivent former

décoration, tels que les portes et les lambris, en compartimens de montans et de traverses, disposés selon la direction des fibres du bois, qui ne varient presque pas dans leur longueur. Les panneaux, dont on rempli ces compartimens, sont composés de planches minces fortement réunies, selon la largeur qui peut varier, sans qu'elles se désunissent. Ces panneaux sont recouverts tout autour par les montans et les traverses dans lesquels ils sont assemblés à rainure et languette, en sorte qu'ils peuvent varier sans qu'il paraisse de désunion autour, à cause des recouvremens et des ellégissemens qu'on fait autour des panneaux, et qu'on, a le soin d'orner de moulures formant cadres, d'où il résulte une décoration plus ou moins riche et agréable, selon le génie et le goût de l'architecte qui en a donné le dessin.

ARTICLE V.

Des portes à panneaux avec moulures.

LES principales sont : les portes cochères, les portes bâtardes, les grandes portes à parquet avec panneaux saillans, les portes à placard à un et à deux venteaux, à doubles parement, les portes d'armoires et autres de même genre.

Des portes cochères.

Ces portes doivent avoir une largeur et une hauteur suffisantes pour que les voitures puissent y passer com-

modément. Les moindres dimensions sont de 8 pieds de largeur entre les tableaux, sur 12 pieds de haut; mais comme cette hauteur ne convient pas toujours pour la décoration extérieure, qui doit presque toujours avoir le double de la largeur lorsqu'on ne veut pas faire ouvrir la porte de toute la hauteur, on pose, à douze pieds, une imposte pour servir de battement aux deux grands venteaux. On décore la partie au-dessus de l'imposte, qui peut être dormante, de panneaux ornés de cadres correspondans à ceux des venteaux.

Lorsque l'ouverture de la porte cochère est en arcade, le mieux est de faire la partie cintrée dormante, en plaçant au-dessous une imposte.

Cette partie peut être décorée de panneaux en compartiment, d'un jour circulaire ou d'une croisée, surtout quand il se trouve un entresol au-dessus du passage de la porte cochère.

On pratique, dans un des venteaux du bas, une porte ou guichet pour les gens de pied, qui doit être compris dans les compartimens, de manière à ne pas être apperçu lorsque la porte est fermée.

La décoration la plus usitée pour les venteaux des portes cochères, est en parties unies par le bas, encaissées dans les bâtis des grands venteaux, surmontées d'espèces de bases et d'un grand panneau, avec imposte ou panneaux de frises et cadres et attributs en sculpture, ainsi que l'indique les figures 1, 2, 3, 4 et 5, planche CLVI. Quant à la grosseur des bois qu'on emploie pour les portes cochères, les battans et grandes traverses du haut et du bas ont ordinairement 4 pouces d'épaisseur.

La largeur des battans de rive, qui sont le long des jambages en pierre, est de 10 à 11 pouces, et celle de ceux du milieu, appelés battans menaus, est de 8 à 9 pouces ; l'épaisseur des bâtis est de 3 pouces; celle des cadres de 4 pouces. Quand aux panneaux, on leur donne 1 pouce ½ et quelquefois 2 pouces; ces dimensions, ainsi que les exemples et les détails que nous venons de donner, doivent plutôt être considérés comme des moyens de fixer l'attention, relativement aux procédés de l'art, que par rapport au goût, qui, dans les ouvrages de menuiserie, est extrêmement variable, ainsi qu'on peut le voir par la diversité des dessins gravés, proposés pour modèles depuis Daviler jusqu'à nos jours, par différens auteurs.

Des portes bâtardes.

Ces portes, qu'on appelle aussi portes bourgeoises, sont moins grandes que les portes cochères, n'ont souvent qu'un seul venteau, et n'en diffèrent que par la grandeur; celles à deux venteaux, pouvant être considérées comme des portes cochères sur une plus petite échelle, et celle à un venteau, comme une partie de celle à deux venteaux. La figure 6 indique un exemple de ces portes.

Des portes cochères ou charretières, avec compartimens de panneaux saillans, planche CLVII.

On voit encore des portes cochères combinées de cette manière à plusieurs anciens hôtels de Paris, bâtis

sous les règnes de Henri IV, Louis XIII, et le commencement de celui de Louis XIV.

Cette espèce de combinaison à panneaux saillans portant rainures, qui recouvrent les joints des bâtis, a le même avantage que les panneaux renfoncés, recouverts par les traverses, pour empêcher de voir la désunion des joints, produite par le desséchement des bois. Lorsque les panneaux sont petits, c'est une espèce de parquet à panneaux saillans, qui produit un ouvrage très-solide, pour les grandes portes des bâtimens, qui doivent présenter plus de solidité que de magnificence.

Les combinaisons en petits panneaux sont préférables. Lorsqu'on fait des panneaux longs, leur largeur ne doit pas avoir plus du double de celle des pièces qui forment le bâtis, c'est-à-dire 4 pouces pour les bâtis et 8 pouces pour les panneaux. Lorsqu'ils sont fort longs, il faut les réunir fortement avec les montans des bâtis, par des clés ajustées dans l'épaisseur des bois à de certaines distances, ainsi qu'on le voit indiqué par les lettres *a*, *b*, *c*, figure 3, ou par des traverses qui passent derrière les panneaux.

Lorsque les panneaux sont carrés, on les fortifie quelquefois par derrière avec des petites croix de Saint André, indiquées par les figures 4, 5, 6.

Les panneaux sont quelquefois garnis de forts clous faits exprès, placés aux extrémités et au milieu des panneaux, qui les attachent aux traverses en croix de Saint André placée derrière, fig. 4.

Pour les basses-cours et dépendances, on forme les grandes portes charretières avec de forts bâtis à grands

compartimens, fortifiés à l'intérieur par des croix de Saint André, et recouverts à l'extérieur par des planches bien arrêtées sur ces bâtis, avec des tringles pour recouvrir les joints, fig. 7.

Des grandes portes à placard, planche CLVIII.

Ces portes sont ordinairement carrées, ouvrantes à un ou deux venteaux dans l'épaisseur du mur, avec chambranle autour, et revêtissement dans l'épaisseur des murs. La largeur de ces portes est de 4 à 5 pieds sur le double de hauteur; on donne aux battans de 15 à 18 lignes d'épaisseur, et aux panneaux 10 à 12 lignes. La largeur des battans et des traverses, ainsi que celle des moulures, dépend du dessin. Les plus simples sont composées d'un grand panneau par le haut, d'un plus petit par le bas, séparés par un panneau de frise. On distingue ces portes sous les noms de grands cadres ou de petits cadres. Dans les portes à grands cadres, la saillie des moulures excède l'épaisseur des bâtis, et dans celles à petits cadres, les moulures sont prises dans l'épaisseur des bâtis. Les panneaux de frise sont toujours à petits cadres, composés de moulures simples.

Des moulures.

On employait autrefois, pour la menuiserie, des moulures particulières désignées sous les noms de boudin, doucine, bec de corbin dégagé par des gorges ou scoties; au lieu de panneaux carrés, on leur donnait des contours bisarres qui ressemblaient à ceux des moulures en boudin

et doucine. Les moulures se terminaient en enroulement avec des rocailles, des coquilles et autres sculptures d'un genre singulier, qu'on a heureusement abandonné, figures depuis 1 jusqu'à 12.

Les traverses des bâtis avaient besoin d'être chantournées et assemblées d'une manière particulière dont l'art faisait parade. Les fig. 13, 14, 15 représentent une porte à placard dans le goût actuel, orné de chambranles et d'embrasemens, avec les détails des cadres et assemblages, pris sur les lignes horizontales et verticales AB et CD.

Les bâtis des portes et des revêtemens, pour les embrasemens, sont assemblés à *bouement*, c'est-à-dire à tenon et mortaise avec onglet, pour le raccordement des moulures et les panneaux à rainures et languettes.

Les chambranles sont assemblés en onglet.

Cette porte est à double parement et double chambranle.

On y ajoute quelquefois des corniches avec des arrières-corps, ornés de consoles dans le genre des croisées du Louvre. La frise et les moulures peuvent être taillées d'ornement.

Les portes à placard, à un seul venteau, ne diffèrent qu'en cela des précédentes. Quelquefois leur compartiment n'est formé que de deux panneaux sans frise, comme celle représentée par les fig. 16, 17 et 18 qui indiquent ses profils et ses assemblages. Ces portes peuvent être à doubles paremens avec doubles chambranles, corniches, arrières-corps et consoles décorées d'ornemens de sculpture.

Ce que nous venons de dire convient encore aux portes d'armoires qui répètent les portes à placards; on leur

donne moins d'épaisseur et elles sont sans moulures à leur double parement.

Les volets qui se placent derrière les croisées dans les grands appartemens et qui doivent faire ornement le jour lorsqu'ils sont pliés dans les embrasemens et la nuit étant développés sur les croisées, sont encore de même genre que les portes à placards avec des compartimens ornés de moulures et assemblés de la même manière. Les fig. 19, 20, 21 et 22 en présentent la forme et les détails.

ARTICLE VI.

Des lambris de menuiserie.

Ce sont des revêtemens en bois dont on décore l'intérieur des appartemens pour les rendre plus sains, plus agréables et plus commodes; ils se composent comme les portes dont nous venons de parler, de compartimens ornés de moulures, de sculpture, de peintures, et de dorure; on les combine avec des pilastres, des tableaux, des glaces, des tapisseries pour les appartemens d'une grande magnificence.

On distingue deux sortes de lambris, les uns qui n'ont que 2 pieds ½ à 3 pieds de hauteur, qu'on nomme lambris d'appui, et les autres qui vont depuis le dessus du parquet jusqu'au-dessous de la corniche du plafond, qu'on appelle lambris de hauteur. Les lambris d'appui sont fort simples; c'est une combinaison de panneaux et de pilastres distribués symétriquement; le bas est terminé

par une plinthe et le haut est couronné par une cimaise. Dans la distribution, il faut faire en sorte qu'il se trouve des pilastres dans les angles et aux extrémités, et des panneaux dans les milieux. La décoration de ces lambris est ordinairement fort simple, parce qu'ils sont presque toujours cachés par les meubles.

Le dessus des lambris d'appui se décore par des tapisseries encadrées de moulures unies, sculptées et quelquefois dorées.

Les lambris de hauteur forment souvent lambris d'appui par le bas, le haut peut être décoré de pilastres, de panneaux, de glaces ornées de sculptures, de peintures, de dorures, d'arabesques et quelquefois de tableaux faits exprès.

L'exécution de la menuiserie qui forme ces lambris, ne présente pas plus de difficulté que les portes à placard, lorsqu'ils sont appliqués sur des murs droits.

Les figures 1, 2, 3, pl. CLIX, présentent des dessins de lambris d'appui et de hauteur fort simples, avec la manière d'assembler les parquets de glaces et les pilastres.

Les plus beaux ouvrages de menuiserie, relativement à l'art, sont ceux qui ont été faits pour les églises et les communautés religieuses, tels que les chœurs, les stalles, les chapelles, les sacristies, les confessionnaux, les bancs d'œuvre, les chaires à prêcher, les salles de communautés, de chapitre, les bibliothèques et autres ouvrages travaillés à loisir, avec des bois choisis et fort secs. Plusieurs sont d'une pureté d'exécution qui les font regarder comme des chefs-d'œuvres. On peut en juger par ce qui nous reste en ce genre.

ARTICLE VII.

Des stalles.

On appelle formes ou stalles, des sièges fixes en menuiserie, disposés dans les chœurs des églises pour le clergé qui fait l'office divin, et pour ceux qui y assistent dans certaines circonstances : on les élève sur des bâtis de charpente formant plancher, afin d'éviter l'humidité du pavé.

Lorsque les stalles sont doubles, le second rang est plus élevé que le premier d'environ 1 pied.

Le premier rang pose sur un marche-pied de 5 à 6 pouces.

Le bâtis de charpente, qui forme ce plancher doit être fait par les menuisiers qui travaillent avec plus de précision que les charpentiers. Toutes les pièces doivent être corroyées, dressées et bien assemblées. Les principales doivent avoir 4 pouces en carré de grosseur, et les solives ou lambourdes 3 pouces sur 4, posées de champ; le plancher doit être en bois de frise ou en parquet en compartiment, qui s'accorde avec la distribution des stalles. Les figures 4 et 5 font voir la disposition des stalles et du plancher sur lequel elles posent.

Les stalles sont séparées par des espèces de consoles doubles, appelées *parcloses*, dont le dessus forme appui. Les menuisiers désignent ces espèces d'accoudoirs par le nom de museau, à cause de leur forme arrondie sur le devant; on donne 3 pieds $\frac{1}{4}$ de hauteur à ces accou-

doirs, afin de pouvoir s'y appuyer commodément quand on est debout.

La largeur de chaque stalle, mesurée du milieu d'un museau à l'autre, est depuis 22 pouces jusqu'à 25. Celles de l'église de Notre-Dame de Paris, qui sont très-commodes, ont 2 pieds de largeur du milieu d'un museau à l'autre.

La hauteur du dessus du siége qui est mobile, doit être, lorsqu'il est baissé pour s'asseoir, de 16 pouces $\frac{1}{2}$; il porte en dessous une saillie en forme de cul-de-lampe. Lorsque le siége est levé, la hauteur du dessus de ce cul-de-lampe, sur lequel on se soutient quand on est debout, doit être de 26 pouces.

On lui donne le nom de *miséricorde*, probablement parce que c'est un moyen qu'on a trouvé pour soulager le clergé, qui récite la plus grande partie de l'office debout.

Des appuis et des museaux.

Les appuis qui terminent le fond des stalles par dessus, sont des pièces d'environ 3 pouces d'épaisseur, formant couronnement des deux côtés lorsque les stalles sont isolées. Les arrêtes de dessus, qui sont à la portée de la main, sont arrondies; en dessous règne ordinairement un talon sans filet, élégi dans la masse. Lorsque les stalles du haut ne sont pas isolées et qu'il se trouve un lambris au-dessus, la largeur de cette pièce est d'environ 4 pouces. Si l'appui est isolé, on lui donne 5 pouces de largeur.

On donne à l'appui des stalles basses, qui sont

toujours isolées, 6 à 7 pouces de largeur, afin qu'on puisse y déposer un livre.

Les museaux qui s'assemblent dans ces appuis, ont 6 pouces dans leur plus grande largeur, et 3 pouces $\frac{1}{2}$ dans la plus petite, sur même épaisseur que les appuis. Le profil usité est une forte astragale par le haut et par le bas, un talon avec filet saillant qui se raccorde avec celui des appuis, mais comme l'astragale et le filet saillant pourraient incommoder, on les fait perdre dans la partie circulaire qui se raccorde avec le fond, en les adoucissant au point de se raccorder avec la face plate de l'appui. Ce raccordement a besoin d'être fait avec beaucoup d'art, pour ne pas produire un mauvais effet. Au reste, on peut ajuster un profil qui n'ait pas besoin de cet expédient.

Les appuis s'assemblent à rainure et languettes avec les dossiers des stalles et le double lambris qui est derrière, fig. 15, 16, 17, 18, 19 et 20. Les parties formant museau s'assemblent, avec les appuis et les parcloses ou doubles consoles qui forment les séparations des stalles, en coupes avec tenons et mortaises, rainures et languettes de 8 à 10 lignes de largeur, comme on le voit détaillé par les figures 8 et 9.

La figure 7 indique un moyen géométrique de tracer le contour en plan des museaux, et leur raccordement avec l'appui du dossier.

Ayant divisé la longueur A D en trois parties égales, du point B de la première division, en partant de l'alignement du profil du fond, on mènera une parallèle indéfinie, sur laquelle on portera de B en E le huitième de A D, et A B de E en F; par ce dernier point, on

tirera une parallèle à A B, pour indiquer le raccordement du dossier avec la partie la plus étroite du museau, au moyen d'un quart de cercle E G, dont le centre est en F. Ayant porté ensuite le tiers de B D, de D en H, on décrira avec H D pour rayon, un cercle ; ayant ensuite porté le rayon H D de E en I, on a tiré H I, et sur le milieu on a élevé une perpendiculaire qui rencontre B F prolongé en K ; et après avoir tiré H K, on a décrit du point K l'arc de raccordement E L avec la courbure du fond et l'arrondissement du museau par devant.

Le raccordement des moulures avec la face de l'appui, se fera en portant les saillies de F en 1, 2, 3, pour décrire de chacun de ces points des quarts de cercle avec le rayon F G.

Des parcloses.

Ce sont des espèces de consoles qui forment la division des stalles. Elles se font avec des membrures de 3 pouces, ou des bois de 2 pouces d'épaisseur, chantournées sur le devant, en deux pièces sur la largeur, pour former la profondeur des stalles, avec joints à rainure, languettes et clés. Par le haut, on leur fait porter deux tenons réunis par une languette de 8 à 10 lignes d'épaisseur, figure 8 et 21, afin de s'assembler plus solidement avec le dessus formant museau.

Par le bas, la pièce joignant le dossier, porte un tenon passant qui doit traverser le sommier qui forme le fond des siéges. Dans la largeur du tenon passant, on pratique une mortaise de 6 à 8 lignes de large, dans laquelle on fait entrer une clé qui sert à faire joindre la parclose sur le sommier, et à la fixer solidement.

Dans l'autre pièce de parclose formant console, on entaille deux tasseaux en forme de cimaise, assemblés à queue d'aronde dans l'épaisseur de la parclose fig. 21; sur le devant, on rapporte à bois de fil, un bout de cimaise assemblé en onglet pour cacher les queues d'aronde. On ravale dans l'épaisseur du bois les moulures et ornemens qui doivent décorer les parcloses.

Les sommiers sont des pièces marquées B fig. 3, de 6 po. de large sur 3 po. d'épaisseur, sur lesquelles s'assemble le fond des parcloses, au moyen des mortaises à jour pour recevoir leurs ténons passans, dont il a été ci-devant question; elles sont rainées en dessus pour recevoir le dossier, et en dessous pour le soubassement des siéges. Cette pièce porte sur le devant une feuillure de 13 à 14 lignes sur 8 de largeur, pour les siéges mobiles qui se ferrent dessus. Les siéges mobiles D se font avec des planches unies de 10 pouces de largeur sur 13 à 14 lignes d'épaisseur. Leur longueur est déterminée par la largeur des stalles, en laissant environ une ligne de jeu. On rapporte en dessous les espèces de culs-de-lampe E qui forment les faux siéges appelés miséricordes. Leur saillie est de 5 à 5 pouces ½ sur 18 pouces de longueur, et 9 à 10 pouces de largeur ou hauteur, prise dans le milieu. Le dessus est orné de moulure, avec des ornemens de sculpture pour le cul-de-lampe, qui est apparent lorsque le siége est levé. Le dessus de ces faux siéges doit plutôt pencher en avant lorsqu'ils sont levés, que d'être de niveau, et ils ne doivent jamais pencher en arrière. Le bois qui forme ces culs-de-lampe est ordinairement collé à plat, joint avec des clés en

queues d'aronde, et le dessus formé par une planche rapportée, comme on le voit indiqué par les fig. 3.

Il faut éviter d'orner les dossiers des siéges de panneaux à grands cadres, pour ne pas blesser le dos ou couper le linge des ecclésiastiques. On pourrait, au lieu de panneaux renfoncés, former des panneaux saillans, dont les arêtes seraient arrondies dans le genre des coussins dont on garni le dos des fauteuils avec des moulures à petits cadres, ainsi qu'on le voit représenté par la lettre G de la figure 1.

Les soubassemens des stalles se font avec de petits panneaux embrevés dans les patins et le dessous du sommier entre les deux consoles. Souvent on se contente d'un panneau renfoncé sans moulures autour.

Des patins.

Ce sont des espèces de plinthes indiquées par C, fig. 13, 11, 12, 13 et 14, de 3 pouces de haut sur autant d'épaisseur, qui servent de base à tout l'ouvrage; ces patins règnent dans toute la longueur des stalles, on les rallonge à trait de Jupiter; ils sont rainés par dessus pour recevoir les soubassemens. Au bas de chaque console, on assemble de petits patins saillans de 4 pouces, figures 10 et 12. Les moulures de ces patins sont poussées à bois de bout, c'est pourquoi il faut choisir, pour les faire, du bois bien plein. Chacun de ces patins est percé d'une mortaise dans laquelle entre un tenon pratiqué dans le pied de la console inférieure des parcloses.

Le derrière des stalles du bas, ainsi que de celles du haut lorsqu'elles se trouvent isolées, peut être

décoré avec des panneaux à grands cadres, et des pilastres à cadres simples au droit des parcloses formant consoles.

Détail d'une des portes intérieures de l'église de Sainte Geneviève, planche CLVI.

Nous avons choisi une de celles du fond de l'église communiquant au petit porche, par lequel on descend à la chapelle sépulcrale et aux cryptes.

La position de ces portes a exigé un compartiment différent pour chaque face. La figure 11 représente la face d'un des venteaux du côté de l'intérieur, et la figure 2 la face opposée à l'extérieur. On a fait usage des assemblages flottés pour le raccordement des bâtis et des moulures dont ils sont ornés. Les assemblages et les profils sont dessinés sur une échelle plus grande figures 13, 14, 15 et 16.

La figure 13 représente une coupe horizontale indiquée sur les figures 11 et 12, par les lignes AB, CD, qui passent par le milieu des grands panneaux.

La figure 14 indique une autre coupe sur les lignes EF, GH, qui passent au milieu des panneaux de frise.

La figure 15 indique une coupe verticale sur les lignes IK, LM, pour faire voir la traverse N, flottée pour le raccordement des cadres intérieurs et extérieurs et le panneau O,

ARTICLE VIII.

Des chapiers et autres armoires de sacristie.

Les chapiers sont de grandes armoires, d'une construction particulière, à l'usage des sacristies, qui mérite d'être décrite, planche CLXI.

Leur largeur est de 11 pieds sur 5 pieds ½ de profondeur et 3 pieds 3 pouces ½ de hauteur; elles sont garnies à l'intérieur de tiroirs demi-circulaires, dont le diamètre est de 10 pieds ½ sur environ 3 pouces de profondeur; le fond, qui est à claire voie, est formé par des traverses de 2 pouces de large qui se recroisent à angles droits pour former des vides de 6 pouces en carré, figure 2, emmanchées dans une courbe ou cerce de 7 à 8 pouces de largeur sur 1 pouce d'épaisseur. Ce fond excède la circonférence du tiroir de deux pouces (1).

Au pourtour, et sur le plat de cette cerce, à 2 pouces du dehors, sont assemblés 7 ou 8 montans marqués A de 3 à 3 pouces ½ de hauteur sur 9 à 10 lignes d'épaisseur par le haut, et 15 à 16 par le bas, afin de pouvoir y faire un double tenon pour plus de solidité.

Aux deux côtés de ces montans sont des rainures de 4 à 5 lignes de largeur, qui correspondent à une autre rainure creusée au pourtour de la cerce, pour recevoir les courbes qui forment le côté cintré du tiroir.

(1) Ces détails, ainsi que les mesures, sont tirés de l'Art du Menuisier, par Roubo.

Le devant est fait d'une forte planche ou membrure de 2 pouces ½ d'épaisseur sur 3 po. de hauteur depuis le fond.

Au milieu B de cette devanture est percé, dans toute sa hauteur, un trou d'un pouce de diamètre, qui se trouve au centre de la circonférence du tiroir.

On garnit ce trou d'un canon de cuivre formant un rebord carré à ses extrémités, pour le fixer en dessus et en dessous du tiroir avec des vis, après avoir entaillé le bord de son épaisseur, fig. 8 et 9, afin de former une surface unie.

Au travers de ces trous pratiqués dans chacun des tiroirs, on fait passer un axe de fer bien arrondis, autour duquel ils doivent tourner pour sortir en dehors.

Chaque tiroir est séparé par une plaque ou rondelle de fer de 2 ou 3 lignes d'épaisseur, percée d'un trou rond, pour l'enfiler dans l'axe, afin d'isoler les tiroirs. On fait ces rondelles en fer, pour rendre le mouvement plus doux en tournant sur les rebords en cuivre des canons et les rendre moins susceptibles de s'user. Les figures 1, 2, 3 et 4 représentent le plan, l'élévation et la coupe du chapier, avec une vue perspective qui fait voir la manière dont ces tiroirs s'ouvrent.

Les fig. 4, 6 et 7 indiquent le détail des assemblages des tiroirs avec leurs ferrures.

Il y a deux manières de soutenir la circonférence des tiroirs lorsqu'ils sortent. La première est de poser 6 montans A au pourtour, assemblés dans le chapier; on les garnit de poulies, ainsi que les pieds de devant du chapier, sur lesquelles doivent rouler les tiroirs. Ce moyen, outre qu'il est fort couteux, demande, de la part des ouvriers, beaucoup de précision et de soins dans l'ajustement; sans

cela, les tiroirs sont rudes ou difficiles à mouvoir et sujets à se déranger pour peu qu'on les force. Pour éviter en partie ces inconvéniens, il faudrait que les poulies fussent un peu coniques et tendantes au centre du tiroir, afin de porter dans toute leur épaisseur, et qu'elles usent moins le bois. Pour une plus grande perfection, l'axe de ces poulies devrait être mobile, en diminuant de grosseur, pour être aussi coniques et pour qu'elles ne fussent pas dans le cas de se détacher des montans de bois, il faudrait les arrêter sur des plate-bandes de fer ajustées sur ces montans, fig. 5, 6 et 7.

La grande dépense qu'occasionne cette ferrure a fait imaginer un autre moyen qu'on appelle à *coulisseaux*, qui n'en exige point.

On place ces coulisseaux de manière qu'ils excèdent le bâtis de 2 pouces pour porter les tiroirs. L'épaisseur de ces coulisseaux est de 2 à 2 pouces $\frac{1}{2}$; on les assemble à tenons dans les pieds de devant du chapier et les montans intérieurs sur lesquels ils passent en enfourchement; c'est pourquoi il faut observer de tenir un des coulisseaux plus long de 2 pouces que l'autre, et pour les maintenir on place des taquets ou mantonets au-dessous des joints, ainsi qu'aux pieds de devant, fig. 10.

Il faut que le dessus de ces coulisseaux soit bien uni et de niveau, afin que le frottement soit le moindre possible; et pour faciliter encore plus le mouvement, on arrondit le dessus du coulisseau et le dessous des tiroirs, pour qu'ils ne portent presque qu'en un point.

La largeur de ces coulisseaux doit être de $4\frac{1}{2}$ à 5 pouces. Les montans ne sauraient avoir moins de 2 pouces d'épaisseur.

Le derrière des montans, ainsi que des coulisseaux, doit être rainé, pour recevoir des planches minces que l'on place couchées sur le côté, fig. 11.

Le bâtis des chapiers doit se faire en bois de 2 pouces, avec panneaux en compartimens.

Lorsqu'il est isolé, on peut pratiquer des portes pour profiter de la place que laisse les parties circulaires.

Les montans qui portent les tiroirs, doivent être disposés de manière que de deux en deux il s'en trouve un qui porte de fond, c'est-à-dire, sur le carreau de la sacristie.

Le dessus des chapiers se fait en bois d'un pouce $\frac{1}{2}$ d'épaisseur, emboîté des deux bouts avec deux ou trois clés sur la longueur des joints ; on pourrait aussi le faire en forme de parquet.

Les chapiers ne doivent pas poser sur le carreau, mais être élevés de 5 à 6 pouces, afin que l'air passe dessous. D'ailleurs, cette élévation est nécessaire pour placer au-devant un marche-pied de 2 pieds à 2 pieds $\frac{1}{2}$ de large, qui doit régner au-devant de toutes les armoires des sacristies.

Le devant du chapier est formé de deux portes brisées, comme les volets qui sont ferrés aux pieds de devant ; comme ces portes ont beaucoup de développement, on peut les fortifier à l'intérieur par des barres à queue placées diagonalement.

Lorsqu'on veut faire usage des tiroirs d'un de ces chapiers, on les soutient par deux poteaux marqués C de 3 pouces carré de grosseur, qui se placent en avant dans des trous faits exprès dans le pavé, fig. 2, 3 et 4. Ces poteaux sont garnis de poulies à la hauteur de chaque tiroir.

mais souvent ces poteaux, qui ont peu de stabilité, déversent; ce qui fait échapper le tiroir et peut le faire forcer : c'est pourquoi il vaudrait mieux ajuster, sur un petit patin, des poteaux avec des contre-fiches; alors au lieu de trous carrés qui sont désagréables à voir et quelquefois dangereux, on ferait de petites crapaudines en cuivre dans lesquelles entreraient trois goujons en fer de 5 à 6 lignes de gros, placés sous les patins de chaque poteau.

Autre chapier.

Il y a une autre manière beaucoup plus simple et moins coûteuse de faire des chapiers.

On forme une armoire de 8 à 9 pieds de largeur sur environ 7 pieds de haut, dans laquelle sont posées des potences tournantes sur lesquelles on pose les chapes ployées en deux; c'est pourquoi on leur donne 5 pieds à 5 pieds ½ de saillie, et autant de hauteur.

Ces potences sont posées à pivots dans les fonds de l'armoire; elles sont disposées de manière qu'on puisse les ouvrir et les fermer indépendamment les unes des autres, et qu'elles puissent même s'ouvrir toutes à la fois, si cela est nécessaire. Cette manière de faire les chapiers est très-commode ; elle tient beaucoup moins de place que celles à tiroirs; les chapes s'y conservent mieux, sont moins sujettes à se froisser, surtout quand elles sont de grosse étoffe ou de broderie. Les fig. 11 et 12 représentent un de ces chapiers dont toutes les potences sont disposées comme elles doivent l'être en plan et en élévation.

Cette manière de suspendre les chapes peut aussi servir pour les tuniques et les chasubles, en faisant usage

de porte-manteaux attachés à des tringles de fer, ainsi qu'on le pratique pour les armoires des Garderobes. La figure 3 indique la forme des porte-manteaux pour les tuniques, et la figure 4 celle pour les chasubles.

Autres armoires.

Il y a d'autres armoires d'appui pour les chasubles et autres ornemens de moyenne grandeur. Leur largeur doit être de 4 pieds au moins sur 2 pieds $\frac{1}{2}$ de profondeur.

Il y en a qui sont garnies de tiroirs dans lesquels on place les ornemens; d'autres ne contiennent que des tablettes à claire-voie, ajustées sur des coulisseaux. Leur distance varie de 4 à 8 pouces, en raison des ornemens qu'elles doivent contenir.

Au-dessus des armoires d'appui, on en place d'autres qui sont de deux espèces; les unes pour les sacristies des messes, et les autres pour celles appelées trésors.

Celles pour les sacristies des messes ne doivent pas avoir plus de 2 pieds de haut sur 15 à 18 pouces de largeur, leur usage n'étant que pour serrer les calices. Au-dessous sont des tiroirs pour les linges et autres choses, de sorte qu'il faut que chaque prêtre ait son armoire particulière et le tiroir au-dessous.

Les autres armoires pour les sacristies ou trésors servent à serrer l'argenterie, le linge, la cire et autres effets. Toutes ces armoires doivent être très-solides, d'une décoration simple et noble, avec des panneaux arrasés en dedans.

Les figures 13, 14 et 15 représentent ces différentes sortes d'armoires.

Les belles sacristies sont celles de Notre-Dame de Paris, de Saint-Sulpice et de Saint-Jacques-du-Haut-Pas, tant pour la décoration, que pour la disposition et la bonne exécution.

ARTICLE IX.

Des porches.

Les porches sont des espèces de vestibules en menuiserie, que l'on construit à l'entrée des églises dans l'intérieur, pour les garantir des impressions de l'air dans les mauvaises saisons et du bruit de dehors qui pourrait troubler le service.

Ces vestibules se faisaient autrefois en pierre, ainsi qu'on en voit plusieurs exemples ; ce qui vaut beaucoup mieux, parce qu'ils s'accordent mieux avec les parties de l'édifice que ceux de menuiserie dont la décoration est toujours différente.

Ces porches se font de deux manières : ou ils sont de simples retranchemens en menuiserie avec des doubles portes, ou ils font partie de la décoration des tribunes dans lesquelles on place les buffets d'orgue. Cette dernière est préférable, parce qu'on peut les décorer d'un ordre d'architecture en colonnes ou en pilastres.

En général, les porches sont composés d'une porte pincipale et de deux portes de côté. La principale qui est au milieu, doit être à deux venteaux et avoir depuis 6 pieds jusqu'à 10, selon la grandeur de l'église ; les autres ne sont qu'à un venteau ; leur largeur ne doit pas

avoir moins de 3 pieds, afin que deux personnes puissent passer commodément.

Leur construction doit être très-solide, et on ne doit rien épargner pour y mettre des bois d'une force et d'une qualité convenable.

Les porches sont ordinairement à double parement; mais lorsqu'ils sont d'une certaine grandeur, il est mieux de les faire de deux revêtemens de menuiserie appliqués sur bâti de charpente, ce qui leur donne plus de solidité. Le plafond de l'intérieur de ces porches peut aussi être décoré de menuiserie en compartimens analogues à la décoration.

ARTICLE X.

Des buffets d'orgue, planche CLXII.

CE sont des ouvrages de menuiserie combinés de manière à former une décoration avec les tuyaux d'orgue qu'ils renferment.

On distingue de trois espèces de buffets d'orgues; de grands, de moyens et de petits. Les grands comprennent trois parties, savoir: Le pied ou massif, la montre qui est au-dessus, et le positif qui est en avant.

Le pied ou massif A est un corps de menuiserie décoré de panneaux et de pilastres qui sert à élever la montre, c'est dans la hauteur de ce massif que sont placés les claviers à pédales, les claviers à main, les registres, les abrégés, ainsi que tout le mécanisme pour faire jouer l'instrument. Ce massif qui sert de soubassement à toute

la face de l'orgue, ne doit pas avoir plus des deux tiers de la hauteur des moyennes tourelles de la montre qui doit dominer.

La montre se compose de tourelles B de différentes hauteurs séparées par des arrières corps, moins élevés, auxquels on donne le nom de plate-faces. Le tout est garni de tuyaux apparens en étain poli qui en font le principal ornement. Les tourelles, qui sont circulaires en plan, doivent saillir du devant des bâtis des $\frac{9}{14}$ de leur largeur ou diamètre, c'est-à-dire, que leur centre doit être en avant d'un septième du diamètre.

La corniche C qui termine le massif d'un buffet d'orgue, doit régner autour des tourelles pour leur servir de base; le dessous au droit de chaque tourelle est terminé par un cul-de-lampe D. Le haut des tourelles est décoré par un espace d'entablement E avec un amortissement au-dessus surmonté de vases, de figures ou d'attributs de musique.

Les plate-faces qui contiennent des tuyaux de longueurs inégales, se raccordent avec les tourelles par des contours en console et des ornemens qui peuvent varier d'une infinité de manières différentes.

Dans les plate-faces, comme dans les tourelles, on cache les bouts des tuyaux avec des ornemens découpés qu'on appelle claire-voie.

Cette planche présente des détails d'un buffet d'orgue tiré de l'art du menuisier par Roubo, plutôt pour en faire connaître toutes les parties, que pour le proposer pour exemple, surtout pour la décoration. Les corniches sont continuées sur les côtés. Le derrière est un compartiment simple de panneaux et de traverses avec des portes dans toute la longueur qui correspondent aux

compartimens du haut. A la hauteur de ces portes, on place en saillie une espèce de pont F pour communiquer à ces portes et travailler dans l'intérieur.

Les buffets d'orgue exigent plus de solidité que les autres ouvrages de menuiserie, parce que le moindre ébranlement peut déranger le mécanisme de l'instrument. Les épaisseurs des bois qui forment le bâtis ou carcasse doivent être de 2 ou 3 pouces pour les petits buffets d'orgue, de 4 à 5 pouces pour les moyens, et de 5 à 6 pouces pour les grands. Les montans au droit des tourelles, doivent descendre jusque sur le sol de la tribune où l'orgue est placée, avec des traverses en entretoise et en contre-fiche comme pour la charpente. Il faut placer à la hauteur de l'architrave et de la corniche du massif, de grandes traverses qui doivent former, autant qu'il est possible, toute la longueur de l'orgue; si on ne peut pas les faire d'une seule pièce, on les assemblera à trait de Jupiter. Du côté du derrière de l'orgue, on en place une autre afin de maintenir plus solidement toutes les parties des assemblages.

Il serait superflu d'entrer dans un plus grand détail relativement aux assemblages, d'après ce qui a été dit précédemment. Il ne peut y avoir de particularité qu'en raison de la forme et du dessin, qui dépendent du goût de celui qui en est chargé.

Comme les orgues se composent de tuyaux de différentes grandeurs et grosseurs en étain poli qui peuvent faire ornement et caractériser l'instrument, il s'agit de les arranger de manière à former un ensemble agréable qui ne puisse pas gêner le jeu de l'instrument.

Les formes de tourelles et de plate-faces employées

jusqu'à présent ne sont pas les seules qu'on puisse choisir pour faciliter une composition agréable, d'autant plus que la montre peut contenir quelques tuyaux de plus dont on ne fait pas usage, ou quelques tuyaux qui ne soient pas apparents. Il est plus convenable d'adopter des formes qui caractérisent l'instrument, que des décorations d'architecture qui le font disparaître.

ARTICLE XI.

Des rétables d'autels, chaires à prêcher, confessionnaux et banc d'œuvre.

Les rétables en menuiserie sont des décorations d'architecture au-devant desquelles on place les autels. Ils sont ordinairement ornés de colonnes ou de pilastres avec des tableaux, des bas-reliefs et des statues. Leur composition peut varier de tant de manières différentes, qu'il n'est pas possible de donner le détail de leur construction et de leur assemblage.

Des colonnes de menuiserie, planche CLXIII.

Pour faire des colonnes en menuiserie qui ne soient pas susceptibles de se fendre ou de se désunir, il faudra les faire comme les panneaux cintrés, en plan de plusieurs pièces jointes et collées ensemble. On formera le milieu d'un poteau plus ou moins fort en raison du poids qu'elles peuvent avoir à soutenir. On ajustera aux extrémités de

ce poteau des pièces appelées mandrins, sur lesquelles on arrêtera celles qui doivent former la circonférence de la colonne, dont le nombre doit être proportionné à son diamètre. Dans les colonnes dont le diamètre n'excède pas un pied et demi, ce nombre peut être de huit, qui forment à l'intérieur un octogone comme les mandrins sur lesquels elles doivent être arrêtées.

Lorsque le fût doit être uni et isolé tout autour, il est assez difficile d'empêcher les bois de se désunir en se retirant, tels secs qu'ils puissent être, mais si elles sont placées à peu de distance du mur ou fond qu'elles doivent décorer, on laisse un joint un peu ouvert, sans être collé, dans un endroit où il ne puisse pas être vu, sur lequel se porte tout l'effet de retraite et de gonflement des bois par la refuite qu'on a soin de faciliter aux autres pièces dans leur assemblage.

Si le fût de la colonne doit être orné de cannelures, il vaut mieux que les joints des pièces qui doivent former sa circonférence se trouvent au droit des côtes que dans les cannelures, parce qu'on peut rapporter dessus des tringles qui les cachent.

Lorsque les cannelures sont plattes, il est facile de faire les côtes à recouvrement, de manière à cacher le joint figure 10 ; si ces cannelures sont creuses et remplies de baguettes ou roseaux, on pourra faire les joints comme l'indique la figure 11.

Des bases.

On peut faire les bases de colonnes de deux manières ; en plein bois, ou vides dans le milieu. La première manière a l'inconvénient, lorsque les bases sont un peu grandes, d'être sujette à des fentes, des gerçures, et à une retraite qui fait qu'elle ne s'accorde plus avec le fût de la colonne.

La seconde manière consiste à former des bases comme les fûts de colonne de plusieurs pièces de bois de bout ; ce moyen quoique plus coûteux est préférable.

La plinthe de la base se fait à part en quatre parties, dont les joints sont selon les diagonales, afin d'avoir du bois de fil sur chaque côté. Dans le milieu, on pratique une entaille circulaire pour recevoir la partie qui forme les moulures. Cette partie, formée comme nous l'avons dit, de morceaux de bois de bout joints et collés ensemble comme ceux du fût de la colonne, doit porter une entaille par le haut qui se recouvre par le bas du fût de la colonne, afin de cacher le joint, ainsi qu'on le voit représenté par la figure 9.

Des chapiteaux.

Les chapiteaux se forment comme les bases, soit pour les moulures, s'il est toscan, dorique ou ionique, soit pour les feuilles, s'il est corinthien, fig. 5 et 6.

Le tailloir se forme de quatre pièces assemblées selon les diagonales, comme le plinthe de la base, fig. 6.

Les figures 12 et 13 représentent deux manières de former en menuiserie un entablement corinthien.

Toutes les parties qui forment les moulures s'ajustent les unes sur les autres, à rainures et languettes.

L'entablement, fig. 13, est composé d'un plus grand nombre de pièces pour le cas où il serait sur une plus grande échelle, ou formé de bois moins gros. Il faut remarquer qu'il vaut mieux, pour la facilité de l'exécution, faire la partie denticulaire d'une pièce séparée à cause de l'évidement des denticules. Quant aux modillons, ils se font à part et se rapportent après. On les assemble à tenon dans la face du fond, et on les arrête sous le sophite avec des clous à vis qui ne paraissent point.

Il nous reste à parler de quelques dispositions et dimensions concernant les autels, indépendamment de leur forme.

Le coffre formant l'autel doit avoir 3 pieds 3 pouces $\frac{1}{2}$ de hauteur sur 2 pieds $\frac{1}{2}$ de largeur; quant à la longueur, elle varie selon la place, depuis 7 pieds jusqu'à 9 ou 10 pour les autels ordinaires et de 15 à 18 pour les maître-autels. Ils doivent être élevés au-dessus du sol d'une marche au moins; lorsqu'on le peut, il convient de les élever sur trois marches. Le dessus du marchepied doit avoir 2 pieds $\frac{1}{2}$ à 3 pieds de largeur; sa longueur doit excéder celle de l'autel d'environ 6 pouces de chaque coté.

Le parquet d'assemblage et les marches doivent être établis sur un chassis de charpente garnis des pièces de bois nécessaires pour lui procurer la solidité convenable.

La forme du coffre d'autel varie selon le goût de celui qui en donne les dessins; il peut être carré ou en forme de tombeau.

Au-dessus de l'autel joignant le rétable ou le mur auquel

il est appliqué, on forme deux ou trois gradins de 5 à 6 pouces de hauteur et de 8 à 10 de largeur pour placer la croix et les chandeliers.

Des chaires à prêcher.

Ce sont des espèces de tribunes élevées où les prédicateurs montent pour débiter leurs sermons. L'usage le plus ordinaire est d'appliquer les chaires aux piliers des églises auxquels elles paraissent suspendues, avec des espèces de dais ou abat-voix au-dessus et des escaliers tournans pour y monter.

Les chaires sont un des ouvrages les plus importans de la menuiserie, tant pour la forme qui peut varier à l'infini, que pour l'exécution qui exige beaucoup de pureté et de perfection.

Le dessous des chaires se termine ordinairement en cul-de-lampe avec de fortes moulures formant le soubassement de la chaire proprement dite.

La grandeur des chaires, à l'extérieur, varie depuis 3 pieds $\frac{1}{2}$ jusqu'à 4 pieds $\frac{1}{2}$ et même 5 pieds, mais celle qui convient le mieux est 4 pieds. Le plancher doit être élevé de terre de 6 à 7 pieds, la hauteur de l'appui est de 2 pieds $\frac{1}{2}$; ce qui fait 8 pieds $\frac{1}{2}$ à 9 pieds $\frac{1}{2}$ depuis le pavé.

Le dais ou abat-voix doit être à 5 pieds du dessus de l'appui et excéder le dedans du corps de la chaire d'un demi-pied, au moins, tout autour.

La forme la plus ordinaire des chaires est octogone, avec des avants-corps et des faces droites ou cintrées.

Les chaires à prêcher qui passent pour être les plus

belles à Paris sont : celles de Saint-Étienne-du-Mont, de Saint-Gervais, de Saint-Thomas-d'Aquin, de Saint-Roch, de Saint-Jacques-du-Haut-Pas. Mais ces ouvrages des sculpteurs, des peintres ou des menuisiers, n'ont ni la pureté, ni la dignité qui leur convient, au lieu d'être suspendues à des piliers, elles devraient porter de fond sur un soubassement qui les élève à une hauteur suffisante. Lorsqu'on ne peut pas les adosser à un fond, il faut les faire isolées et portatives comme celle de Notre-Dame qui peut servir de modèle en ce genre.

On parlera, dans l'article suivant, où il sera question de l'art du trait relativement à la menuiserie, des principales difficultés que présentent l'exécution de ces ouvrages, particulièrement les escaliers tournans et les rampes qui leur servent d'appui.

Des confessionnaux.

Les confessionnaux peuvent plutôt être considérés comme des meubles que comme des menuiseries de bâtimens. Les ouvriers habiles qui ont presque toujours été chargés de ces ouvrages, se sont attachés à leur donner des formes et des contours qui supposent plus d'art que de goût. On en peut dire autant des bancs d'œuvres qui ne sont plus d'usage et dont nous nous dispenserons de parler,

ARTICLE XII.

De l'art du trait.

Pour les ouvrages de menuiserie ordinaires, qui servent à former ou à revêtir des surfaces droites, on se contente d'en *marquer le plan* sur une planche ou surface unie, c'est-à-dire, d'en faire une coupe horizontale ou verticale sur l'épaisseur, où l'on marque les profils des cadres, les montans ou traverses, les panneaux, avec leur assemblage, leur largeur et épaisseur.

Lorsque dans ces ouvrages, il se trouve des compartimens obliques, irréguliers ou en lignes courbes, il faut, outre le plan, tracer en grand l'élévation de face.

Mais si ces ouvrages doivent former ou revêtir des surfaces courbes, avec des compartimens qui exigent des montans et des traverses cintrés en plan et en élévation, il faut avoir recours à l'art du trait pour en tracer l'épure et les calibres qui doivent servir au développement de ces pièces, prises dans des bois droits.

Les principes géométriques de ces opérations, sont les mêmes que nous avons ci-devant expliqué pour la coupe des pierres et la charpente.

Pour parvenir à former correctement une surface courbe quelconque, il faut commencer par bien examiner les élémens dont elle se compose. Ces élémens sont des lignes droites ou des lignes courbes; ainsi une surface courbe peut être formée d'une suite de lignes droites tirées d'une ligne courbe à une autre, comme celles d'un

cylindre, ou d'une ligne courbe à un point comme la surface d'un cône. Une surface cylindrique peut aussi être formée par des circonférences de cercle égales dont les centres seraient sur une même ligne droite qui formerait son axe.

Si ces circonférences, au lieu d'être égales, diminuent en progression arithmétique, elles formeront une surface conique; mais comme cette diminution pourrait se faire selon une infinité de progression différentes, les surfaces qui en résulteraient ne pouvant se faire en aucun sens par des lignes droites, seraient du genre de celles qu'on nomme à double courbure telles que les sphériques, les sphéroïdes et les conoïdes, qui sont censées produites par la révolution d'une courbe autour de son axe.

Indépendamment des surfaces courbes régulières dont il vient d'être question, il s'en trouve une infinité d'autres formées d'une suite de lignes plus ou moins courbes, qui se raccordent avec d'autres lignes courbes ou des lignes droites.

Il est cependant bien essentiel de remarquer que les revêtemens de menuiserie doivent plutôt être considérés comme un objet de décoration que comme un moyen de recouvrir exactement des surfaces qui présentent des irrégularités choquantes; il faut, au contraire, que les revêtemens corrigent ou suppriment, autant qu'il est possible, les irrégularités qui peuvent se trouver, plutôt que de les reproduire par une scrupuleuse exactitude, qui souvent n'a d'autre motif que de faire valoir le talent de l'ouvrier par une difficulté qui présente un effet désagréable.

ARTICLE XIII.

Des surfaces à courbure simple.

On comprend, dans ce genre de surface, toutes celles qui sont droites d'un sens et courbes de l'autre. Les surfaces cylindriques sont celles qui sont les plus faciles à former ou à revêtir, parce qu'elles peuvent se composer de montans droits, arrondis ou recreusés dans le sens de leur largeur, et réunis par des joints droits tendans au centre de la courbe, comme ceux des douves d'une cuve, ainsi qu'on le voit indiqué par la figure 16, planche CLXIII ; on peut encore former ces surfaces avec des traverses cintrées posées les unes sur les autres, fig. 17.

Lorsque ces revêtemens doivent former décoration, on peut les diviser comme les lambris à surfaces droites, en compartimens de pilastres et de panneaux, avec des cadres ornés de moulures : alors ils se composent de montans droits et de traverses cintrées suivant leur longueur, renfermant des panneaux formés de planches réunies à joints droits cintrés selon leur largeur, comme les montans.

Il faut éviter de faire des compartimens trop larges, à cause des traverses cintrées, qui ne peuvent se prendre que dans des bois de menuiserie droits et méplats, dont l'épaisseur ne passe guères 5 pouces ; d'ailleurs il en résulte que le fil du bois étant moins tranché, se travaille mieux et l'ouvrage en est plus solide. Lorsqu'on ne peut pas éviter d'avoir de grandes traverses dont la courbure soit considérable, il vaut mieux les faire de plusieurs pièces assemblées à trait de Jupiter.

Dans les traverses à courbure simple, on doit comprendre toutes celles qui peuvent être prises dans des bois droits et méplats en les chantournant, telles que les traverses qui forment des compartimens cintrés dans des lambris à surface droite, ou des compartimens carrés dans des surfaces cylindriques.

Le tracé de ces pièces ne présente pas beaucoup de difficultés ; on se sert ordinairement pour cela de calibres levés sur le plan et l'élévation en grand des parties à exécuter ; on les débite à la scie tournante dans des planches, des membrures, ou des battans de porte cochère, assez larges ou assez épais pour comprendre leur courbure.

Lorsqu'il se trouve des élégissemens à faire pour des moulures, on les fait parallèlement aux courbes tracées, et après les avoir ébauchées, on les finit avec des rabots cintrés exprès.

La forme d'assemblage dépend de celle des compartimens ; ils peuvent se faire à tenon et mortaise, carrément, d'onglet ou à bouement, à clés, à rainures et languettes, etc. ainsi qu'on peut le voir indiqué par les fig. 18, 19 et 20.

Lorsque les pièces ont trop de courbure pour être faites d'un seul morceau, on les fait de plusieurs, assemblées en flûte ou à trait de Jupiter, comme l'indiquent les figures 21, 22 et 23.

Pour les traverses droites, cintrées en élévation, on rapporte quelquefois la partie échancrée d'un côté sur l'autre en la renversant, ou on la colle à joint plat, fig. 24.

Les panneaux cintrés sur la largeur se font avec des planches droites élégies selon la courbure du plan, réunies à joints plats bien dressés et collés perpendiculai-

rement à la courbe. Plus le panneau a de courbure et plus les planches doivent être étroites, afin qu'elles soient moins sujettes à se tourmenter. Ces planches ayant leurs joints bien dressés, on les colle et on les ajuste au moyen d'entailles creusées suivant le courbe, et terminées par des mantonnets ou parties saillantes, formant des angles aigus pour les maintenir avec des cales. Ces courbes sont préférables aux sergens, dont la plupart des menuisiers se servent, parce qu'en serrant ces sergens, on risque de faire courber ces panneaux plus qu'il ne faudrait malgré les cales qu'on peut y mettre, fig. 14 et 15.

ARTICLE XIV.

DU REVÊTISSEMENT DES VOUTES.

Des arrières voussures.

LES lambris ou revêtissemens qui forment la partie la plus importante du trait de menuiserie, sont ceux qui se font sur les voûtes et surtout sur les arrière-voussures, derrière les portes ou croisées cintrées, soit pour leur donner plus de dégagement, soit pour faciliter l'ouverture des venteaux cintrés par le haut.

Les voûtes en berceaux cylindriques sont les plus simples; elles s'exécutent comme les lambris cintrés en plan, dont il a été ci-devant question, page 459 et 460. Il est à propos de remarquer que les menuisiers désignent ces espèces de voûte, lorsqu'elles ont peu de profondeur ou qu'elles forment des renfoncemens, par le nom

d'archivolte, qui, dans sa vraie signification, indique un chambranle circulaire autour d'un arc, sur la face verticale.

Des voussures ou embrâsement.

Les figures 1 et 2 de la planche CLXIV, représentent le plan, l'élévation et les détails du revêtement, en plein bois, d'une partie de voûte conique, formant l'embrasement d'une porte ou croisée cintrée.

Le plan, figure 1, fait voir qu'on a divisé la largeur en tranches parallèles formant des arcs droits en saillie les uns sur les autres, pour trouver le biais de l'embrâsement, ou la surface conique qu'il doit former.

On peut encore former cette voussure en douves ou espèces de voussoirs, comme on le voit indiqué par les figures 3, 4 et 5.

Pour exécuter ces douves, on commencera par diviser la circonférence qui doit former l'arête extérieure, en autant de parties qu'on voudra avoir de douves, en raison des bois dont on peut disposer; ensuite on tirera, au centre n qui représente le sommet du cône, les lignes qui doivent former les joints, et d'autres du milieu des douves, après quoi on tirera, de l'extrémité de ces joints, des lignes droites qui formeront des polygones inscrits à la circonférence intérieure et circonscrits à la circonférence extérieure. La distance de ces lignes donnera l'épaisseur des bois pour former l'arrondissement et le recreusement de chaque douve, et de plus la coupe des joints tendans au centre; cette voussure faisant partie d'un cône droit, la longueur de chaque douve sera égale à fh, fig. 3.

L'élévation, figure 4, étant une projection parallèle à la base du cône, elle donnera les vraies largeurs des extrémités des douves; ainsi, pour avoir le développement de la planche qui doit former une de ces douves, il faudra tirer de tous les angles du profil $c\,d\,h\,l f$, fig. 3, des perpendiculaires à $A\,d$, qui indiqueront les longueurs; ayant ensuite mené une parallèle 7, 10 à $A\,d$, on portera toutes les largeurs sur les lignes correspondantes, c'est-à-dire, 5, 2 et 5, 1 de 8 en u et de 8 en x; 13, o et 13, r de 9 en z et de 9 en y, etc., et l'on tirera, de tous les points portés, les lignes $s\,v$, $u\,z$, $x\,y$, $t\,œ$, qui déterminera la forme de la planche qui doit former une des douves qu'on recreusera et qu'on arrondira par le moyen des cerces, prises sur l'élévation, en abatant le bois à la règle d'une courbe à l'autre, après les avoir divisé en un même nombre de parties égales. On ne forme la face fc, qu'après avoir recreusé la douve sur laquelle on trace, par le point c, une parallèle à l'arête courbe qui se forme en i par le recreusement, et une autre parallèle sur l'épaisseur par le point f, et on abat le triangle $c\,i\,f$.

On assemble ces douves à rainures et languettes rapportées, pour rendre l'assemblage plus solide.

Lorsque ces embrâsemens n'ont pas beaucoup de largeur, on peut les faire de deux ou trois morceaux, qu'on fait ployer, mais il faut pour cela qu'ils soient coupés selon le développement du cône.

Pour cela, du point A, où se rencontrent les prolongemens des côtés $a\,b$, $d\,c$, on décrira deux arcs de cercle $a\,d$, $b\,c$, qui donneront la largeur et le contour que doivent avoir ces morceaux pour avoir leur grandeur;

on la prendra sur la grande circonférence de l'élévation ; l'ayant porté sur l'arc ad, on tirera des deux extrémités des lignes au point A, qui indiqueront leur joints. Ce moyen peut être employé particulièrement pour les panneaux, qu'on courbe en les faisant entrer dans les rainures des bâtis.

Lorsque les embrâsemens sont en tour creuse, comme l'indiquent les fig. 6, 7, 8 et 9, on peut aussi les construire par cerce ou par douve ; cependant la première manière est préférable, parce qu'elle est plus solide et qu'elle exige moins de bois et de travail pour l'évidement des parties creuses. On peut en juger par les lignes d'opération du plan figure 8.

Embrâsemens mixtes et gauches.

On ne donne pas les fig. 10, 11, 13 et 14 comme des formes à imiter, mais comme des applications du moyen de former des surfaces par tranches ou cerces. Dans les figures 10 et 11, l'embrâsement forme, à la naissance de l'arc, une tour creuse qui va en s'aplatissant, jusqu'à devenir une ligne droite au sommet.

Pour déterminer cet aplatissement, on a divisé l'épaisseur de cet embrâsement en 6 parties, et par les points de division, on a mené des parallèles à la face, pour indiquer l'épaisseur des cerces qui doivent former cette voussure.

De tous les points où ces lignes rencontrent la courbe, on élève des perpendiculaires sur la ligne hf.

Prenant ensuite successivement pour grand axe, fo, fn, fm, fl, fi et fh, le petit axe fg restant le même,

on décrira, par la méthode indiquée au troisième livre, page 113, des ellipses qui seront toutes tangentes au point g.

Ces ellipses déterminent, pour chaque point où elles passent, la mesure du recreusement de la surface.

Pour avoir une coupe en un endroit quelconque, telle que celle indiquée par la ligne 8, 14, on portera les divisions d'épaisseur sur une ligne tirée à part fig. 11, et après avoir élevé des perpendiculaires de chaque point, on portera, sur chacune, les hauteurs correspondantes, prises sur la ligne 8, 14, et déterminées par la rencontre des ellipses, ainsi qu'on le voit indiqué sur cette figure où les opérations sont indiquées par les mêmes chiffres.

Opération pour les figures 13, 14 et 15.

Dans ces figures, l'embrâsement, au droit des naissances, est formé par une ligne droite qui n'est pas perpendiculaire à la face et au sommet par une courbe, ce qui fait le contraire de la précédente. Ayant déterminé, comme ci-devant, les divisions qui indiquent l'épaisseur des cerces, on élèvera de dessus le plan des perpendiculaires qui couperont la ligne de base fk, en des points qui marqueront les extrémités des quarts d'ellipse et leur demi petit axe, en partant du point f.

On fera la même opération pour la courbe répondant au sommet, pour avoir les extrémités des demi-grands axes, figure 14. Ainsi, connaissant les axes de chaque ellipse, on pourra les décrire par la méthode indiquée ci-devant.

On trouvera la courbure en travers, selon une ligne

droite quelconque, par le même procédé que pour la figure précédente.

Des calotes.

On désigne par ce nom, en menuiserie, toutes les voussures pleines à double courbure, formant des demi-voutes verticales, telles que les niches.

Ces voussures peuvent se former par des cerces verticales ou horizontales.

La figure 17 indique une demi-niche sphérique, formée par des tranches ou cerces verticales, avec un fond demi-circulaire au centre, avec le plan et le profil, fig. 16 et 18, qui suffisent pour l'intelligence de cette opération.

La figure 20 est une niche sur-haussée sur un plan demi-circulaire, figure 19, formée par tranches ou cerces horizontales, avec le profil, fig. 21, qui indique l'arrangement des pièces de bois pour le former.

Il résulte de ces exemples, et de tout ce qui vient d'être dit, qu'on peut former ou revêtir, par cette méthode, toutes sorte de surfaces à courbure simple ou à double courbure; tout l'art consiste à tracer les courbes qui conviennent à chaque cerce, quelque puisse être sa position, soit horizontale, soit verticale ou inclinée. Pour faire voir combien cette méthode est générale, nous allons en faire l'application à des arrières voussures, qui sont des surfaces courbes et gauches, en raccordement avec les différentes courbures ou lignes droites qui les terminent.

Première application à une arrière-voussure, dite de Marseille.

Ces voussures sont des espèces de surfaces coniques, formées d'un sens par des lignes droites, qui se raccordent avec les lignes courbes qui les terminent. Le côté joignant les feuillures, est ordinairement formé par une demi-circonférence de cercle ; celui opposé, formant le raccordement avec la face du mur, ne comprend qu'un arc de 50 à 60 degrés, dont le rayon est beaucoup plus grand. Les deux autres côtés, formés par la rencontre des faces droites des embrâsemens avec la voussure, ne devraient pas être des arcs de cercle comme on le pratique, mais des courbes particulières, soit que la surface de la voussure se trouve exactement conique ou non.

En parlant de l'appareil de ces voussures, au quatrième Livre, page 227, nous avons dit qu'il fallait du point 6 R, fig. 1 et 4, planche XLVI, où l'arête extérieure de l'embrâsement rencontre celle de la voussure, tirer une perpendiculaire R V, à la demi-circonférence, qui se raccorde avec les feuillures, et après avoir divisé les arcs R*o* et V*d* en parties égales, tirer des lignes droites des points correspondans.

Pour la partie inférieure, au-dessous de la ligne R V, on divise de même les arcs E V et E R en parties égales, pour déterminer la position des lignes droites, qui doivent former cette partie de voussure.

Dans cet exemple, pour parvenir à former cette voussure d'une manière plus régulière, nous avons supposé la courbe O R, continuée jusqu'à la rencontre d'une

ligne horizontale, passant par le centre de la demi-circonférence; après avoir divisé cette demi-circonférence en un nombre déterminé de parties égales, par exemple en 10, on a tiré du centre, par chaque point de division, des lignes droites prolongées jusqu'à la rencontre de l'arc F R O. Ces lignes indiquent autant de sections de cette voussure coupée par des plans droits tendans à un même axe, dont le point de projection est indiqué par la lettre C, figure 1.

Pour avoir les différentes courbures des sections parallèles à l'élévation de face, figure 1, on a divisé chaque ligne tendante au centre en quatre parties égales, et par les points de division, on a fait passer trois courbes, qui partagent l'épaisseur de l'embrâsement en quatre tranches.

Au moyen de ces divisions, sur l'épaisseur et sur la face, on peut former cette arrière-voussure en plein bois, par douves ou par courbes, comme nous l'avons expliqué pour les voussures précédentes.

La figure 1 fait voir la manière de former la voussure entière, soit avec des lignes tendantes au centre, ou avec des arcs plus ou moins courbes parallèles à la face, qui vont en se redressant depuis la demi-circonférence, qui se raccorde avec la feuillure jusqu'à l'arc formant l'arête de la face intérieure du mur.

La figure 5 indique le développement de la demi-voussure avec la partie sur laquelle doit être placé le revêtement de menuiserie, afin d'y pouvoir tracer dessus le compartiment qu'il doit former.

La figure 4 est un profil pour trouver le ralongement des lignes droites tendantes au centre, qui doivent

servir à former ce développement, ces lignes n'étant représentées qu'en raccourci dans l'élévation figure 1.

Le mur étant censé compris entre deux surfaces parallèles, on a indiqué son épaisseur, qui est partout la même, par la ligne ab, perpendiculaire à bf.

Sur cette ligne bf, on a porté la grandeur des lignes de division, tendantes au centre et comprises entre les arcs extrêmes FRo et EVd, 1, 11; 2, 12; 3, 13; 4, 14; 5, 15, etc., fig. 1; de b en o, 11, 12, 13, 14, 15, etc. fig. 4.

De tous ces points, on a tiré au point a des lignes qui seront les ralongemens des lignes exprimées en raccourci, figure 1, et qui ont servi à former le développement, figure 5.

Il est essentiel de remarquer, que d'après la disposition des lignes droites qui forment cette arrière-voussure, lesquelles paraissent, dans la figure 1, tendre à un même centre C, tendent réellement à différens points d'un même axe dont ce centre est la projection.

Pour tracer avec plus d'exactitude ces lignes ralongées du développement, il est nécessaire de connaître la distance de ces points à ceux de la circonférence EVd, qui termine la voussure du côté de la feuillure. Pour y parvenir, on a tracé, à une distance du point b égale au rayon EC, une autre perpendiculaire à bf, prolongée en D. Cette perpendiculaire Do représente l'axe jusqu'à la rencontre duquel on a prolongé les lignes tirées du point a, qui indiquent les points e, g, h, i, k, l, m, n, p, q, de l'axe où chacune aboutit, et leur éloignement du point a, qui indique la circonférence EVd, fig. 1. Tous ces points doivent être reportés dans leur même position sur la ligne od, du développement, figure 5.

où ils sont désignés par les mêmes lettres, ils indiquent les points où chaque ligne droite doit aboutir. Les autres points 1, 2, 3, 4, 5, 6, 7, 8, 9 et 10, de la circonférence développée, par lesquels ces lignes doivent passer, ont été trouvés en recroisant les distances ao, ae, ag, ah, ai, ak, al, am, an, ap, aq, des points correspondans o, e, g, h, i, k, l, m, n, p, q du développement fig. 5, avec une des divisions de cette circonférence qui sont toutes égales. Par chacun de ces points marqués 1, 2, 3, 4, 5, 6, 7, 8, 9 et 10, et par les points correspondans e, g, h, i, k, l, m, n, p, q, sur la ligne od, on a tiré des lignes droites sur lesquelles on a porté les longueurs de celles des profils $a\,11$, $a\,12$, $a\,13$, $a\,14$, $a\,15$, $a\,16$, $a\,17$, $a\,18$, $a\,19$ et $a\,20$, de 1 en 11, 2 en 12, 3 en 13, 4 en 14, 5 en 15, 6 en 16, 7 en 17, 8 en 18, 9 en 19 et 10 en 20.

Après avoir tracé sur ce développement la courbe formée par la rencontre d'un des embrâsemens droits, on a indiqué le compartiment de panneaux le plus en usage pour cette espèce de revêtement, avec les assemblages des cintres et des traverses qui forment le bâtis. C'est le moyen le plus simple et le plus facile pour réussir. Ces revêtemens n'étant pas ordinairement fort-grands, on peut, après avoir tracé le compartiment sur le développement, lever des calibres en carton pour les traverses; ayant ensuite préparé des bois creusés en douve, on applique dessus les calibres de carton pour les chantourner, ainsi que les panneaux.

Si ces traverses ou panneaux exigent trop de largeur pour être contenus dans des douves terminées par des lignes droites, on peut ajuster, sur les bouts, les courbes correspondantes, divisées en parties proportionnelles,

afin de pouvoir y appliquer la règle, pour creuser ces traverses ou panneaux avec plus d'exactitude et avec moins de déchet, ainsi qu'on le voit indiqué par la figure 6.

*Autre arrière-voussure, de Marseille, conique,
planche CLXV.*

Ces arrière-voussures se forment, comme nous l'avons dit, de lignes droites qui se raccordent avec des lignes courbes ; mais comme ces lignes droites peuvent varier dans leur arrangement et leur direction, il doit en résulter des surfaces différentes.

L'arrière-voussure précédente était formée de lignes droites, perpendiculaires à la circonférence intérieure et qui tendaient à différens points d'un même axe : dans celle-ci, les lignes droites sont obliques aux deux circonférences et tendent à un seul point, qui est le sommet d'un cône scalène, coupé par quatre plans, dont deux parallèles FM, GL, figure 8, pour les faces, formant deux sections circulaires et deux autres qui divergent en plan, tel que BD, figure 9, pour les embrasemens droits, et qui forment des sections hyperboliques IN, fig. 8.

Lorsqu'il ne s'agit que d'un revêtement en plein bois, on peut le faire facilement en le divisant par tranches parallèles à la face formant des cerces, comme nous l'avons ci-devant indiqué pour les voussures simples, parce que les courbures sont des arcs de cercle dont les centres sont déterminés par l'intersection de l'axe AH, avec les lignes qui indiquent l'épaisseur de chaque cerce, figure 8.

Mais lorsqu'il s'agit d'un compartiment avec des panneaux,

il faut, pour plus de régularité, le tracer sur le développement, figure 11.

Ce développement se fait par le moyen des lignes droites tirées du point A, figure 7, qui représente le sommet du cône, par les points du quart de cercle dB, divisé en douze parties égales, et prolongées d'une part jusqu'à l'arc GN et de l'autre jusqu'à la courbe BN, déterminée par les parallèles élevées de l'embrâsement BD, figure 9.

Le profil, figure 10, donne le ralongement de toutes ces lignes pour faire le développement, figure 11. Les parties de ligne, depuis le point a jusqu'à la ligne km, servent pour la courbe intérieure, comprise de d en 12, qui est le développement du quart de cercle, figure 7, avec ses mêmes divisions. Les lignes comprises entre km et bf, donnent le développement de la partie de voussure, depuis la ligne dg, jusqu'à la ligne 6 18, et celles comprises entre une partie de la ligne km, et les points 18, 19, 20, 21, 22, 23 et 24, donnent la pointe de la voussure qui se raccorde avec l'embrâsement.

Les figures 12 et 13, sont des détails sur une échelle plus grande des parties de cette voussure.

Arrière-voussure, dite de Montpellier.

Cette arrière-voussure, représentée par la figure 1, planche CLXV, est comprise entre une demi-circonférence de cercle et une ligne droite. Elle se forme comme la précédente, dite de Marseille, que nous avons donné, dont elle ne diffère que par la ligne de sommité, qui est droite au lieu d'être courbe.

Pour avoir les courbes intermédiaires, entre la demi-circonférence et la ligne droite, on a divisé chacune de celles tendantes au centre en un même nombre de parties, et l'on a tracé, par les points de division, des courbes qu'on a prolongé jusqu'à la rencontre des parallèles de la ligne B D, du plan figure 2, qui indique l'embrâsement.

La figure 3 est une espèce de profil, comme celui que nous avons fait pour la première arrière-voussure de Marseille, pour trouver le rallongement des lignes droites tirées au centre, qui divisent la voussure dans la figure 1, et les différens points de l'axe auxquels elles aboutissent.

La figure 4 exprime le développement de la voussure, sur lequel on a tracé le compartiment du bâti.

Il faut remarquer que la ligne droite qui termine la voussure, n'étant susceptible d'éprouver aucune extension, elle peut servir de base au développement de la voussure.

Ainsi, ayant tiré la ligne 9 K, fig. 3, pour la représenter avec toutes ses divisions, et élevé sur son milieu une perpendiculaire indéfinie, on a porté dessus les distances des points où doivent tendre les lignes droites du développement, et on a tiré les lignes de division sur lesquelles on a porté, à partir de la ligne droite, la mesure de chacune de ces lignes, qui forme la largeur du développement, prise sur le profil, figure 3.

Autre manière de faire ces arrières-voussures.

Elle consiste à raccorder la demi-circonférence de cercle et la ligne droite entre lesquelles la voussure est renfermée, par des courbes qui ne peuvent être que des quarts

d'ellipse pour se raccorder avec des tangentes inégales, qui forment des angles droits.

Lorsque la voussure doit être formée de cerces placées les unes devant les autres, comme l'indique la figure 6, on se contente de trois quarts d'ellipse, dont un pour le raccordement du milieu, et les deux autres pour ceux des extrémités, contre les embrasemens des pieds droits. On trace sur chacun des parallèles qui indiquent l'épaisseur des cerces et les points où doivent passer des arcs de cercle, dont le centre est sur la ligne du milieu, et qui indiquent la courbure de chaque cerce, comme on le voit par la figure précitée.

Pour produire une voussure plus régulière, il faut décrire un plus grand nombre de quarts d'ellipse ; ils doivent être exprimés en plan, par des lignes tendantes au même point que celles des embrasemens.

Comme on connaît les deux demi-axes de chaque quart d'ellipse, il est facile de les décrire, soit par des ordonnées à un quart de cercle dont le rayon serait le petit demi-axe, soit par le moyen des foyers.

Lorsqu'on veut avoir les courbes des cerces, il vaut mieux décrire les quarts d'ellipse par des ordonnées aux axes tracés sur le plan, en se servant des divisions qui indiquent l'épaisseur des cerces, dont les points, relevés sur l'élévation, donneront ceux des courbes de chaque cerce, ainsi qu'on le voit indiqué par la figure 6.

Cette voussure, qui est à double courbure, n'est pas susceptible de développement sur lequel on puisse tracer le compartiment des bâtis.

Pour donner plus de régularité à ces compartimens, il faut que les champs, sur la longueur, soient proportionnels

à la largeur développée de la voussure à chaque section indiquée sur le plan, par une ligne droite tendante au même point que les embrasemens, et en élévation par un quart d'ellipse. Ce champ peut être fixé à $\frac{1}{6}$, compris l'épaisseur de la moulure.

Les cerces qui doivent former ces champs doivent être comprises dans des tranches parallèles, capables de former leur plus grande largeur. Le surplus peut se chantourner après que la surface est formée et que le champ est tracé dessus, d'après les profils formés sur chaque quart d'ellipse.

Les champs sur la largeur, le long des embrasemens, sont déterminés par les diagonales tirées des extrémités de ceux sur la longueur, et par une ligne qui doit tendre au même point que les embrasemens. S'il se trouve dans le milieu un panneau circulaire, les traverses qui le renferment seront prises entre deux lignes, tendantes aussi au même point. Leur contour peut se tracer au compas, en établissant, d'une manière quelconque, le centre répondant à un point de la surface où passe la section du milieu.

Ces surfaces sont beaucoup plus difficiles à former que celles à courbures simples, qui sont droites d'un sens. Pour former une douve comme celles dans lesquelles doivent se prendre les traverses cintrées, pour le panneau rond du milieu, il faut des calibres ou courbes différentes pour chaque côté, indépendamment de celle pour creuser le milieu de la surface qui change de courbure à chaque point. Voyez les figures 7, 8, 9, 10.

Les panneaux peuvent se former par douve, par joints horizontaux, ou par cerces parallèles au cintre de face;

c'est ce dernier moyen qui convient le mieux et qui présente le moins de difficultés.

Arrière-Voussure dite de Saint-Antoine.

C'est une espèce de niche à base rectiligne, cintrée en élévation, produisant une surface courbe qui se raccorde avec les trois lignes droites de la base.

Le cintre de face peut être circulaire ou elliptique, de même que celui du profil passant par le milieu. Les courbes de ces deux cintres étant fixées, déterminent toutes les autres courbes qui doivent former la surface de cette voussure. On peut la considérer comme formée de courbes de même genre, parallèles au cintre de face qui divisent l'épaisseur de l'embrasement en plusieurs tranches. Ces courbes peuvent être une suite de demi-ellipses dont on connaît les deux axes, l'un horizontal par les lignes qui expriment la division en plan de ces tranches, et l'autre vertical par les lignes de division tracées sur le profil.

On peut aussi considérer ces voussures comme composées de quarts d'ellipse qui divisent leur diamètre ou largeur, et qui se raccordent par le haut avec le cintre de face, et par le bas avec la ligne droite de la base qui forme le fond. Cette manière est celle qui produit le meilleur effet.

Il faut remarquer que, lorsqu'on forme la surface de cette espèce de voussure par des demi-ellipses parallèles à la face, il n'y a que le quart d'ellipse du milieu qui puisse être régulier; la courbure des autres est déterminée par la rencontre des verticales élevées de la pro-

jection en plan de chaque section, avec les demi-ellipses de face correspondantes.

Par la même raison, lorsque la voussure est formée par une suite de quarts d'ellipse qui la divisent dans le sens de sa longueur ou diamètre, les courbes des sections parallèles à la face ne sont pas des demi-ellipses régulières.

Les fig. 11, 12, 13, etc. font voir l'application de tout ce que nous venons de dire; on a indiqué sur chacune, par les mêmes lettres, les parties correspondantes.

Il est aisé de voir, qu'au moyen des sections sur la face et sur l'épaisseur, on peut trouver la courbe d'une section quelconque. La figure 11 indique les opérations pour une section oblique, et la figure 12 celles pour des sections horizontales.

Si l'on voulait former un bâtis en compartimens, avec un panneau circulaire dans le milieu, la pièce formant le champ de devant sera comprise dans la première cerce du cintre de face. La pièce du bas exigera une section horizontale pour avoir la courbure de l'arête supérieure. Quant aux traverses qui renferment le panneau circulaire, elles seront prises dans des douves comprises entre deux sections verticales. Lorsque leur surface sera creusée, on tracera leur contour en les plaçant comme elles sont indiquées sur l'élévation de face, et on les réunira provisoirement par une cerce placée à l'endroit où doit se trouver le centre des contours circulaires qu'elles doivent former, qu'on trace avec un compas, ainsi que la largeur des moulures, qu'on taillera par le moyen de profils faits perpendiculairement à la surface et à l'arc de cercle qu'elle doit former.

Lorsqu'on suppose le cercle formé par la pénétration

d'un cylindre, l'opération devient plus longue et plus difficile, et ne produit pas un aussi bon effet.

Comme on ne peut pas faire de développement des surfaces à double courbure, le compartiment des bâtis ne peut se dessiner, pour en bien juger, que sur la surface sur laquelle il doit être appliqué.

ARTICLE XV.

Des revêtemens de menuiserie pour les voûtes, fig. 1, 2, 3, 4, 5, 6, 7, 8, planche CLXVI.

Tout ce que nous avons dit sur les revêtemens des arrières-voussures peut s'appliquer à ceux des voûtes; il ne faut pour cela qu'avoir une idée juste de la formation de leur surface, et connaître la nature des courbes de leur cintre primitif.

Les surfaces des voûtes cylindriques, qui sont les plus simples, peuvent être considérées comme composées d'une suite de courbes formant leur cintre primitif, réunies par des lignes droites, parallèles aux côtés ou à l'axe, d'où il résulte 1.º que toutes les sections qui coupent l'axe obliquement donnent des courbes qui sont un rallongement du cintre primitif qui est la courbe perpendiculaire à l'axe; 2.º que toutes les sections faites parallèlement à l'axe donnent des lignes droites.

D'après ces résultats, on pourrait former les revêtemens d'une voûte de cette espèce, ou par des pièces droites placées selon la longueur, ou avec des courbes formant cintre, placées dans le sens de la largeur. Mais comme

les bois les plus secs sont sujets à diminuer de grosseur, il se ferait bientôt des désunions qui en rendrait l'aspect désagréable; il est plus convenable de former ces revêtemens comme les lambris cintrés en plan par compartimens de pièces, disposées les unes selon la longueur et les autres selon la largeur, avec des panneaux. Ces revêtemens ne présentent pas, pour des voûtes en berceau, plus de difficulté que les lambris cintrés en plan, dont il a été ci-devant question.

Mais lorsqu'il s'agit de voûte d'arête ou d'arc de cloître, les courbes qui forment la réunion des parties de voûte dont elles se composent présentent un peu plus de difficultés, surtout lorsqu'on leur fait porter une portion de la surface des parties de voûtes qui se joignent; cependant on en vient à bout en opérant comme nous l'avons ci-devant expliqué pour les voûtes en charpente, page 293. Ainsi, pour les voûtes d'arête, après avoir tracé sur le plan des lignes parallèles de chaque côté de la projection, en plan des arêtes représentées par les diagonales, on formera des cintres selon les courbes qui répondent à ces lignes. Ayant ensuite coupé les extrémités de ces cintres selon les angles du quadrilatère, on tracera avec le même calibre, sur les faces verticales, une courbe à partir des parties retranchées, pour former ces angles. Cette courbe paraîtra plus élevée, parce qu'elle commencera à un point plus avancé que celle qui passe par le milieu. Divisant ensuite ces courbes par une même grandeur, on tirera des points de celle du milieu aux deux autres des lignes droites qui indiqueront la position de la règle pour former les parties de voûtes qui se réunissent à l'arête du milieu.

Les moulures que ces courbes doivent porter, ainsi que les rainures et les mortaises pour les assemblages avec les panneaux et les traverses, se tracent avec des parallèles ; ce qui se fait facilement en menuiserie, au moyen de trusquins préparés exprès; elles s'exécutent avec des rabots portans des jouées qui servent à guider l'outil, pour former des rainures ou des moulures.

Pour les voûtes en arc de cloître, l'opération ne diffère de celle que nous venons de détailler, qu'en ce que la surface préparatoire doit être faite d'après les courbes répondant aux parallèles qui indiquent, sur le plan, l'épaisseur de la pièce, et en ce que, pour former l'arête du milieu, qui doit former un angle rentrant, il faut creuser la pièce selon une courbe que l'on trace avec le même calibre sur une des faces extérieures, pour avoir les profondeurs de ce recreusement à chaque ligne droite tracée des courbes des extrémités à celle du milieu, comme on le voit par la figure 8.

Des lunettes.

Lorsqu'il s'agit d'une lunette qui pénètre une voûte, au-dessous de son sommet, l'arête qui se forme à la rencontre des surfaces, est une courbe à double courbure, dont l'exécution présente encore plus de difficultés que les précédentes, mais on en peut facilement venir à bout en opérant comme nous l'avons ci-devant expliqué pour de semblables lunettes en charpente, page 300.

On supposera d'abord un polygone inscrit dans la courbe, formé par des pièces droites et méplattes, assemblées comme des bâtis de menuiserie. Cette disposi-

tion est indiquée par les figures 9, 10, 11, qui expriment le plan, l'élévation et le profil de cette lunette, avec la manière de trouver le rallongement des pièces et des courbes; pour la former on a indiqué dans ces figures les parties correspondantes, par les mêmes chiffres et les mêmes lettres, afin qu'on puisse suivre plus facilement l'opération.

Il est facile de concevoir que cette opération est applicable au développement de toutes sortes de lunettes, quelque puisse être leur position et la courbure de leur cintre.

Lorsque la direction d'une lunette est oblique en plan ou en élévation, et qu'elle ne donne pas une courbure symétrique, il faut faire l'opération pour les deux côtés, tandis que pour les courbes symétriques une seule suffit, parce que les calibres faits pour un côté peuvent servir pour l'autre en les renversant.

Des voûtes sphériques et sphéroïdes, planche CLXVII.

Les compartimens à faire pour le revêtissement des voûtes sphériques, se composent de courbes qui sont toujours des arcs de cercle en plan et en élévation. Quant aux diminutions des largeurs, elles se trouvent par les principes de développement expliqués au quatrième livre, pages 195 et 298.

Dans les voûtes sphéroïdes, les courbes des pièces, formant compartiment, sont des parties d'ellipse qui peuvent se tracer par le moyen des ordonnées aux parties de cercle correspondantes, comme l'indique la figure 2.

Pour faciliter l'exécution des montans, il faut qu'ils

soient compris entre deux plans verticaux tendans au centre ; d'ailleurs c'est la disposition qui convient le mieux pour la régularité des compartimens.

Lorsqu'on ne veut pas leur donner cette direction, ou qu'ils forment des compartimens cintrés, on cherchera la courbe qui répond à la direction, ou à la corde de la courbe de la partie cintrée, qu'on trace ensuite sur la douelle développée.

Nous ne nous étendrons pas d'avantage sur ces revêtemens, parce qu'ils ne sont presque pas d'usage, étant sujets à se tourmenter et à se désunir : on leur préfère les stucs et les plâtres, même sur les voûtes en bois, qui coûtent beaucoup moins et n'ont pas le même défaut.

ARTICLE XV.

Des escaliers en menuiserie.

CE sont ordinairement de petits escaliers qu'on pratique dans l'intérieur des appartemens, pour servir de dégagement à des pièces placées l'une au-dessus de l'autre. Comme la place est souvent très-bornée, et que les points des départs et d'arrivée sont fixés, on est quelquefois obligé de leur donner des formes contournées, afin d'avoir de *l'échapée*, c'est-à-dire, la facilité de pouvoir monter et descendre, sans risquer de se cogner la tête contre le dessous des marches supérieures, lorsque l'escalier fait plus d'une révolution. Il y a un certain mérite à bien tourner un escalier commode dans un petit espace. Les

figures 1 jusqu'à 10 de la planche CLXVIII, représentent le plan et les détails d'un escalier de ce genre, tiré du Recueil de M. Krafft, et exécuté à Paris sous la direction de M. Mandar, architecte.

Cet escalier, dont le plan est circulaire, avec limons courbes, et noyau évidé, commence par une rampe droite, et après avoir parcouru environ les trois quarts de la circonférence du cercle, il finit au moyen d'une partie de limon courbe, précisément au-dessus où il a commencé.

Chaque marche, excepté la première, est composée de deux planches assemblées à rainure et languette, dont une forme le dessus et l'autre le devant. Par les bouts, les marches sont fixées dans les limons par des entailles, et maintenues par des boulons à tête, avec vis et écrous.

On a placé, autour du plan, le développement des parties de limon qui y correspondent, avec leur débillardement et les entailles des marches. Chaque partie est indiquée par des lettres et des chiffres correspondans à ceux du plan, pour en faciliter l'intelligence.

Les fig. 1, 2, 3, 4 de la pl. CLXIX représentent les plans et détails d'un escalier en vis à jour sur un plan circulaire, avec marches profilées par le bout sans limon et isolé, en sorte qu'il n'est soutenu qu'au point où il commence et à celui où il finit. Chaque marche est en bois plein, avec coupe et recouvrement, comme les marches en pierre ou en charpente. Ces marches sont fortement réunies entre elles à leurs extrémités, par des doubles boulons à vis et écrous, qui les relient successivement avec les marches du bas et celles du haut, en les traversant obliquement sur la largeur, comme l'indiquent les figures 3 et 4.

Pour éviter les fentes et les gerçures auxquelles le bois plein est sujet, on pourrait faire la masse en charpente, revêtue de menuiserie. Par ce moyen, on réunirait la beauté avec la solidité.

Des marches en menuiserie.

Les marches de menuiserie se font d'une, de deux ou de trois planches. Dans les escaliers droits appelés échelle de meunier, et les marchepieds ou escalier de bibliothèque, les marches ne sont formées que d'une seule planche, assemblée à tenon et à queue d'aronde avec entaille, comme l'indiquent les figures 5, 6 et 7.

Pour les escaliers de dégagement, les marches sont ordinairement composées de deux planches. Celle qui forme le dessus a 18 à 20 lignes d'épaisseur; elle est ornée sur le devant d'un profil en forme d'estragale. Cette planche est assemblée dans des entailles pratiquées dans les limons, quelquefois avec des tenons, comme l'indique la figure 8. L'autre planche formant le devant, peut avoir 10 à 12 lignes d'épaisseur; elle s'assemble avec les dessus à rainures et languettes, fig. 9.

Lorsqu'on veut former un plafond en dessous, on ajoute une troisième planche qui s'assemble aussi à rainures et languettes, dans les limons et entr'elles. Pour éviter que les joints s'ouvrent d'une manière désagréable, par la retraite à laquelle tous les bois sont sujets, on peut les assembler à recouvrement, comme l'indique la fig. 10.

Lorsque ces planches ou revêtemens se posent sous des marches, dont la largeur est plus grande à une des extrémités qu'à l'autre, comme dans les rampes tournantes,

le dessous doit former un gauche produit par la différence de giron, indiqué par les figures 11 et 12.

Les rectangles ADCEB, FHIG, indiquent l'épaisseur de la pièce de bois pour former le gauche qu'elle doit avoir, et le trapèze DFGE sa forme.

En faisant ce revêtement de deux pièces, leurs épaisseurs seront indiquées par les rectangles FONL et MRIP. Il est aisé de voir que l'épaisseur diminue, à mesure que la largeur devient moindre.

Lorsque le dessous des marches doit être décoré de compartimens avec panneaux, l'épaisseur des limons, les battans de rives, doivent être développés. Quant aux traverses et aux panneaux, les bois qui les forment doivent être élégis comme les dessous dont nous venons de parler.

Des limons droits et courbes, et des noyaux d'escaliers.

Les limons droits ne présentent pas de difficultés dans leur exécution, il ne s'agit que de tracer sur leurs surfaces intérieures le profil des marches pour y creuser les entailles qui doivent les recevoir. Il faut seulement remarquer que si les girons des marches ne sont pas égaux, le dessus du limon doit être une surface gauche déterminée par des lignes, selon le prolongement des marches qui doivent être de niveau, lorsque le limon est en place, et par conséquent former un angle droit avec les aplombs des devants des marches, fig. 14.

Des limons courbes.

Ces limons doivent être considérés comme des parties de cylindres creux, dont la base est exprimée par la

projection en plan, qui sont coupées obliquement. Il faut remarquer, à ce sujet, qu'un cylindre creux, formé par des courbes concentriques, fig. 13, 14 et 15, étant coupé parallèlement à sa base par un plan droit, donne par-tout une épaisseur égale; mais si l'on suppose que ce plan devienne oblique, il est évident qu'il n'y aura que la ligne autour de laquelle le plan a tourné, qui ne change pas de grandeur, parce qu'elle reste parallèle au plan de projection; toutes les autres tendantes au centre de la courbe, en devenant obliques à ce plan, se rallongeront en raison de leur éloignement de la ligne, autour de laquelle le plan a tourné. C'est pour cette raison que les cerces rallongées, qui forment les calibres des parties obliques de cylindre, dans lesquelles les limons doivent être pris, ne sont pas d'égale largeur. Mais comme le dessus et le dessous de ces limons doivent être de niveau dans le sens des perpendiculaires à la courbe en plan, ou selon la direction du prolongement des marches, les élégissemens que l'on fait pour cela, redonnent aux surfaces de dessus et de dessous des limons une largeur par-tout égale, comme dans le plan de projection auquel ces lignes de niveau deviennent parallèles.

La figure 14 présente la manière de former les courbes rallongées pour un limon, dont la projection en plan est une ellipse. On a considéré ce limon comme une tranche oblique, d'un cylindre à base elliptique. Pour trouver la largeur et l'inclinaison de la bande dans laquelle le limon peut être compris, on a commencé par faire au-dessus du plan le profil des marches auprès du limon, par le moyen des hauteurs et des largeurs élevées de dessus le plan. Ce profil fait, on a tracé une courbe qui passe

par les angles des marches. On a ensuite mené des parallèles à cette courbe, pour marquer l'arête du dessus et du dessous du limon du côté des marches.

Pour l'autre côté, on a divisé son contour en même nombre de parties que le premier, et après avoir élevé des perpendiculaires de ces points de division, on a mené des horizontales des points des courbes tracées, qui donnent par leur rencontre avec les perpendiculaires correspondantes, les points nécessaires pour tracer ces courbes.

Cette projection verticale étant faite, on a mené des points extrêmes des parallèles, pour indiquer la tranche de cylindre, dans laquelle le limon doit se trouver, en ménageant l'épaisseur du bois le plus possible.

Pour exécuter cette tranche oblique, il faut avoir un calibre qui donne les courbes de dessus et de dessous

Pour tracer ce calibre, on a élevé des perpendiculaires de tous les points où les verticales élevées de dessus le plan rencontrent la ligne droite du dessus de la tranche oblique. On a porté ensuite sur ces lignes les grandeurs des ordonnées correspondantes tracées sur le plan, et par les points donnés, on a tracé les courbes rallongées qui doivent former les arêtes du calibre. On se servira de ce calibre pour tracer les pièces de bois dont on doit former le limon, en ne prenant que la partie qui peut être comprise dans chacune de ces pièces, et on les formera en abattant le bois en dehors des parties tracées. Les faces courbes étant faites, on tracera, sur celle du côté des marches, leur profil pour les entailles qui doivent les recevoir et les lignes du dessus et du dessous qui doivent être parallèles aux angles des marches; les lignes

tracées sur le calibre serviront à marquer les points correspondans des lignes de niveau, pour former le dessus et le dessous. On a marqué sur le calibre l'espèce d'assemblage dont on peut se servir; c'est une espèce de trait de Jupiter, qui se serre avec une clé. Toutes ces opérations sont indiquées par les mêmes lettres et chiffres pour les points correspondans, fig. 15.

REMARQUE.

Lorsque le plan de projection des limons d'un escalier est un cercle ou une ellipse, les courbes de rallongement sont toujours des ellipses dont il suffit de connaître les deux axes pour les tracer d'une manière plus exacte, en se servant de la méthode indiquée au 3.ᵉ livre, p. 113.

Mais si la courbe en plan n'est ni une ellipse ni un cercle, son rallongement peut se faire par les ordonnées, comme nous venons de l'indiquer. Ce moyen est général pour toute sorte de rallongement, quelque soit la courbe, en prenant pour ordonnées des lignes qui ne changent pas de grandeur dans la projection en plan, ou une projection faite exprès.

Nous allons terminer cette section par un exemple d'escalier tiré de Roubo, planche 166, figure 6, dont les limons sont à double courbure et qui exigent une division de marche inégale, pour éviter les inconvéniens qui résulteraient d'une division de marche égale, tant pour l'usage que pour le bon effet.

Les fig. 16, 17 et 18 réunissent trois développemens, dont un pris au milieu produit une ligne droite, parce que les marches sont divisées également; les deux autres

indiquent les courbes qui doivent passer par les arêtes des marches, pour que le dessus du limon ne produise pas d'effet désagréable. Les points ou les lignes de hauteur de marche rencontrent ces courbes, donneront, au moyen des perpendiculaires abaissées sur la base, les largeurs de marche auprès des limons, et leur direction pour faire la projection verticale des limons rampans et les courbes ralongées des calibres de dessus, comme nous l'avons expliqué pour l'exemple précédant.

SECTION TROISIEME.

De l'emploi du fer dans les bâtimens.

ARTICLE PREMIER.

Des qualités des fers.

L<small>E</small> fer, considéré relativement à son usage dans l'art de bâtir, est la plus forte des matières qu'on emploie à la construction des édifices. Cette qualité le rend très-propre à relier et à entretenir leurs principales parties. On peut faire, par son moyen, des constructions plus légères, aussi solides et beaucoup moins couteuses, parce qu'il supprime des efforts auxquels il faudrait opposer des masses considérables ou des matériaux d'une très-grande dimension, difficiles à transporter et à mettre en œuvre.

Il faut cependant n'employer les fers que lorsque la nécessité les rend indispensables, et leur donner les dispositions, les formes et les dimensions convenables.

On reproche au fer d'être sujet à se décomposer à l'air et à l'humidité; on cite, à ce sujet des fers mal placés qui ont fait éclater les pierres, par l'effet de la rouille qui avait augmenté leur volume; cependant les fers trouvés sains dans les démolitions d'anciens édifices; ceux exposés à l'air depuis plusieurs siècles, tels que des vitraux d'églises gothiques, des grilles, des crampons de fer pour retenir

les tablettes d'appuis, les supports des reverbères des Tuileries, du cours la Reine, des quais, des ponts, etc., prouvent que ce métal, lorsqu'il est garanti de l'humidité, est aussi durable que les autres matières employées à la construction des édifices. J'ai vu des fers provenans d'anciennes constructions hydrauliques, qui étaient restés dans l'eau plus de trente ans, être encore en bon état et pas plus rouillés que les fers neufs qu'on achète dans les magasins. Le savant Muschenbrock a éprouvé que si on met un morceau de fer dans un vase rempli d'eau pure, bien bouché, il ne contracte pas de rouille.

On a remarqué que les fers, dont les surfaces ne sont que forgées, sont moins susceptibles de s'oxider que ceux qui sont limés; ceux qui sont scellés dans du plâtre s'oxident beaucoup, ceux qui le sont dans du mortier ne s'oxident presque pas. C'est pour cette raison que les maçons en plâtre, se servent, à Paris, de truelles à lames de cuivre, et ceux en mortier, de truelles de fer.

J'ai trouvé, dans les démolitions de très-anciens édifices des fers tout à fait enveloppés de mortier, qui n'étaient que légèrement oxidés à leur superficie, tandis que d'autres placés dans des constructions en plâtre, beaucoup moins anciennes, étaient presque décomposés. Lorsqu'on emploie des fers comme crampons, dans l'intérieur des constructions, il faut, autant qu'il est possible, éviter de les sceller en plâtre et surtout en soufre, qui décompose le fer encore plus vite.

Lorsqu'on ne fait pas usage du plomb, il faut les sceller en ciment gras, après les avoir bien fixés avec des tuileaux ou des petites cales de fer. On doit surtout éviter de placer des fers dans des joints où les eaux pourraient péné-

trer, soit par quelque négligence dans la construction ou dans l'entretien. C'est à l'humidité que produisent ces eaux, qu'il faut attribuer la rouille ou oxidation des fers et la destruction des pierres, même dans les constructions où il n'entre pas de fers ; ainsi qu'on l'a vu dans une des arcades du théâtre de l'Odéon, qui traverse la rue de Corneille.

On peut empêcher les fers de s'oxider en les enduisant de matières grasses. Muschenbrock remarque qu'en Hollande (où il dit que les fers exposés à l'air s'oxident plus en huit jours, que vers le milieu de l'Allemagne en un an, à cause de l'humidité saline qui y règne), on vient à bout de préserver ces fers de la rouille, en les enduisant avec de la graisse de chapon. Le goudron, la poix, la cire, les vernis et les mastics, produisent le même effet; en France on fait usage de peinture à l'huile qu'on peut renouveller pour ceux qui sont exposés à l'humidité, car pour ceux qui en sont à l'abri, il n'en est pas besoin quoiqu'ils soient exposés à l'air.

Presque tous les fers employés pour entretenir les parties d'un édifice, agissent en tirant et résistent aux efforts contraires par leur tenacité ou l'adhérence des parties qui le composent. C'est cette propriété qui constitue la force du fer, et qu'on augmente beaucoup en le forgeant.

M. de Buffon assure que les bonnes ou mauvaises qualités du fer, dépendent moins de l'espèce de mine dont il est tiré, que de la manière dont il est fabriqué. D'après son opinion, les fers d'Angleterre, d'Allemagne ou de Suède, ne sont pas meilleurs que ceux de France ; il dit avoir éprouvé qu'en chauffant peu et forgeant beaucoup, on donne au fer plus de nerf et qu'on approche du *maxi-*

mum, dont on ne saurait trop recommander la recherche.

Il s'en faut de beaucoup que les fers ordinaires soient aussi bien fabriqués qu'ils pourraient l'être ; pour qu'on puisse en juger, nous allons donner un précis de la manière dont ils se fabriquent.

Lorsque la mine est fondue, on la coule dans le sable, en gros lingots appelés *gueuses*; on leur donne la forme d'un prisme triangulaire, du poids de quinze à dix-huit cents livres et plus ; on porte la gueuse à l'affinerie, où on la fait chauffer fondante; on en fait un nouveau lingot qu'on nomme *loupe*, qu'on passe sous le gros marteau; on la bat d'abord à petits coups, pour rapprocher et souder les parties les unes avec les autres.

Quand cette loupe est *ressuée*, c'est-à-dire, lorsqu'en la frappant à petits coups on a fait sortir le *laitier* ou parties hétérogènes, disséminées entre les parties de fer, on la frappe plus fort pour l'étirer en grosses barres d'environ trois pieds de longueur : on les fait ensuite repasser à la forge pour leur donner différentes formes, à la demande des marchands. C'est ainsi qu'on fabrique tous les fers communs; on ne leur donne que deux ou tout au plus trois volées de marteau, aussi n'ont-ils pas, à beaucoup près, la tenacité qu'ils pourraient acquérir, si on les travaillait moins précipitamment.

On peut connaître la qualité du fer en le rompant; si la cassure paraît brillante et formée de grandes paillettes, c'est une marque que c'est un fer aigre qui sera dur à la lime et difficile à forger, tant à chaud qu'à froid; il sera tendre à la chauffe et se brûlera aisément; quelquefois même, au lieu de s'adoucir sous le marteau, il devient plus aigre. Ce fer est de mauvaise qualité pour presque

toutes sortes d'ouvrages; seulement à cause de sa dureté il pourrait être employé comme la fonte à des grosses pièces qui n'ont à résister qu'à des frottemens.

Si la rupture d'une barre de fer paraît moins brillante et moins blanche et que le grain soit moins gros, le fer ne sera pas aussi aigre, il se chauffera et se forgera mieux : les maréchaux estiment cette espèce de fer à cause de sa fermeté, et les serruriers en font usage pour les ouvrages qui ne doivent pas être limés, parce qu'il se trouve des grains sur lesquels le foret ni la lime ne peuvent pas mordre.

Si la cassure est un peu noire et inégale, y ayant des flocons de *nerfs* qui se déchirent comme lorsqu'on rompt du plomb, ce que quelques ouvriers appellent *de la chair*, c'est l'indice d'un fer très doux, qui se travaille aisément à chaud et à froid, sous le marteau et sous la lime; mais il est presque toujours difficile à polir et rarement il prend un beau lustre.

Il se trouve des fers qui sont, pour ainsi dire, composés des deux espèces précédentes; leur rupture présente des endroits blancs et d'autres noirs. Quand on emploie ces fers tels qu'ils viennent de chez le marchand, ils sont pour l'ordinaire pailleux et de dureté inégale, mais lorsqu'ils sont corroyés ils sont excellens pour la forge et pour la lime; ils sont fermes sans être cassans et se polissent aisément, mais ils sont quelquefois cendreux, défaut auquel sont exposés les fers doux. Ces fers pourraient avoir, en sortant des grosses forges, la bonne qualité qu'on leur procure, si on les y travaillait avec plus de soin.

Il y a encore des fers qui ont le grain fin et qui n'ont

point de chair, cependant ils sont assez plians et ne se rompent pas aisément; ils prennent un beau poli, mais ils sont durs à la lime et bouillans à la forge. Ce sont des fers acérains qui prennent la trempe et ne sont pas propres pour des ouvrages qui doivent soutenir de grands efforts. Quand ces fers doivent être limés, il faut les laisser réfroidir doucement pour qu'ils ne se trempent point. On doit les ménager à la forge, presque comme si on travaillait de l'acier.

Les fers que l'on nomme *rouverains*, sont assez plians et malléables à froid, mais il les faut ménager au feu et sous le marteau. Quand on les forge ils répandent une odeur de soufre et il en sort des étincelles fort brillantes. Lorsqu'on les chauffe presque à blanc et qu'on les frappe rudement, ils sont sujets à se dépecer sous le marteau, à se rompre ou du moins à devenir pailleux.

Les fers d'Espagne et ceux qu'on fait avec de vieilles mitrailles corroyées, sont presque tous rouverains; ils sont bons, mais il faut les travailler avec ménagement.

On voit, par cette énumération des principales qualités du fer, que le meilleur, pour le cas où il doit agir en tirant, est celui qui, étant rompu, paraît tout nerf, et le plus mauvais, celui dont la cassure est brillante, à paillettes ou gros grains; il tient de la nature de la fonte, et de la gueuse dont il provient, parce qu'il n'a pas été assez purgé de son laitier.

Les qualités des autres fers tiennent plus ou moins de ces deux extrêmes. Le fer vaut mieux, à raison de ce que son grain est plus fin. Le meilleur est celui dont la cassure paraît arrachée et ne présente pas de grains, c'est-à-dire, qui est tout *chair* ou tout *nerf*; on a trouvé

que la force de ce dernier est plus de quinze fois plus grande que celle du fer à paillettes ou à gros grains.

On convertit le grain du fer en nerf en le forgeant; mais comme il résiste par sa fermeté en raison de son épaisseur, il en résulte que les fers forgés ne sont jamais homogènes; souvent les surfaces frappées par le marteau sont tout nerf, tandis que le milieu est encore à gros grains. C'est pour cette raison que les fers méplats sont plus forts que les fers carrés; nous allons rapporter quelques expériences qui confirment ce que nous venons de dire.

ARTICLE II.

DE LA FORCE DES FERS.

Expériences faites par M. de Buffon.

M. DE BUFFON ayant fait faire, avec du fer à gros grain provenant de la forge d'Aisy sous Rougemont, une boucle dont les montans avaient 18 lignes $\frac{2}{3}$ de grosseur, formant une surface de 348 lignes $\frac{4}{9}$ pour chaque montant, et 697 lignes pour les deux. Cette boucle, qui avait 10 pouces de largeur sur 10 pouces de hauteur, s'est cassée presque au milieu de la hauteur des branches, sous un poids de 28 milliers, ce qui ne fait qu'environ 40 livres pour chaque ligne carrée de grosseur. Cependant ayant éprouvé deux fils de fer rond d'une ligne de diamètre, le premier supporta, avant de se rompre, 482 livres, et l'autre ne se rompit que sous une charge de 495 livres, ce qui donnerait 488 livres pour poids moyen. Si au lieu d'un

fil de fer rond on eût pris une verge carrée d'une ligne de grosseur, de ce même fer qui était tout nerf, elle aurait porté, pour poids moyen, 621 livres, en supposant sa force en raison de sa superficie. En comparant le résultat de ces expériences, on est étonné de voir que le fer tout nerf est plus de quinze fois plus fort que celui à gros grain.

Une autre boucle de même fer et de même grandeur que la précédente, dont les montans avaient 18 lignes $\frac{2}{3}$ de grosseur, se rompit aussi dans le milieu des montans, sous un poids de 28450, qui ne donne qu'un peu plus de 40 liv., $\frac{2}{10}$ par ligne carrée.

Une autre boucle de même fer, dont la grosseur des montans était de 16 lignes $\frac{3}{4}$, s'est rompue sous un poids de 24600, ce qui donne un peu moins de 44 liv., $\frac{74}{100}$ par ligne carrée.

Une quatrième boucle de même fer, dont la grosseur des montans était de 18 lignes sur 9, a porté, avant de se rompre, 17300 livres, ce qui fait un peu plus de 53 liv., $\frac{4}{10}$, par ligne carrée.

Le résultat de ces expériences, qui ne donne que 44 livres de force moyenne pour chaque ligne carrée de grosseur, est d'autant plus étonnant, qu'il n'est pas la moitié de ce qu'auraient porté des montans de bois de chêne de même grosseur. Il faut croire que le fer employé à ces boucles était bien mauvais ou bien mal forgé, pour avoir porté si peu.

Expériences faites par M. Soufflot.

Avant de faire ces expériences, M. Soufflot qui avait connaissance de celles faites par M. de Buffon, voulut le consulter sur le moyen de les faire d'une manière utile à la science et à l'art. Dans les explications que lui donna M. de Buffon, il convint qu'il n'était pas content des expériences qu'il avait faites avec des boucles; il engagea M. Soufflot à n'employer, dans les expériences qu'il se proposait de faire, qu'une tige de fer terminée par des talons. D'après cet avis, M. Soufflot fit ajuster à l'extrémité supérieure de sa machine à écraser les pierres, une pièce de fer disposée pour recevoir un des bouts des tringles de fer à éprouver, l'autre bout était arrêté au lévier, au moyen duquel on parvenait à rompre la tringle en chargeant un plateau de balance, suspendu à l'extrémité de ce lévier, qui agissait comme un lévier de la troisième espèce, avec un effort égal à quatorze fois le poids.

Toutes les tringles à éprouver avaient un peu plus de deux pieds de longueur; elles étaient carrées et terminées à leurs extrémités par des espèces de talons qui avaient trois fois plus d'épaisseur que la tringle, et qui servaient à fixer leurs extrémités dans des entailles pratiquées dans le lévier et dans la pièce du haut.

Lorsque tout fut préparé, M. Soufflot me chargea d'une lettre pour M. de Buffon, à qui j'expliquai les dispositions que nous avions faites; il les approuva, et promit de se rendre à l'invitation de M. Soufflot; en effet, M. de Buffon assista aux premières expériences qui furent faites; il examina les cassures des tringles et expliqua les raisons

de la différence de force des fers éprouvés, qui étaient tout nerf ou tout grain plus ou moins gros ou mélangés ; il répéta ce qu'il avait déjà dit à M. Soufflot, sur les expériences faites avec les boucles de fer ci-devant détaillées, qui pouvaient avoir été mal forgées ; il ajouta que dans cette opération, lorsque les fers ont beaucoup d'épaisseur, il arrive quelquefois qu'en forgeant les surfaces qui s'étendent sous le marteau, on diminue l'adhérence des parties du milieu sur lesquelles le marteau a moins d'action : c'est pourquoi, disait-il, il faut toujours préférer les fers méplats aux fers carrés.

Voici le résultat des expériences qui furent faites, et dont je fus chargé de rédiger le rapport.

La première tringle éprouvée avait, de grosseur, 2 lig. $\frac{2}{3}$ sur 2 lignes $\frac{1}{4}$, produisant 6 lignes de superficie ; elle se rompit par le haut, à 2 pouces 7 lignes du talon, après s'être allongée de près d'un pouce, sous un poids de 3542 liv., ce qui fait 590 livres $\frac{1}{3}$, par ligne carrée de grosseur.

La rupture paraissait arrachée, et le fer était tout nerf.

Une seconde tringle, dont la grosseur était de 2 lig. $\frac{2}{3}$ sur 2 lignes, produisant 5 lignes $\frac{1}{3}$ de superficie, se rompit environ à moitié de sa longueur, sous un poids de 3374 liv., ce qui fait 632 livres 10 onces par ligne carrée.

La rupture était comme celle de la tringle précédente.

Une troisième tringle, dont la grosseur était de 6 lig. sur 2 lignes $\frac{1}{2}$, produisant 15 lignes de superficie, se rompit à 8 pouces $\frac{1}{2}$ du talon du haut, sous un poids de 6157, ce qui fait 410 $\frac{1}{2}$ par ligne carrée. La cassure n'était pas tout nerf, il paraissait un peu de grain.

Une quatrième tringle, dont la moindre grosseur était de 5 lignes sur 2 lignes $\frac{1}{2}$, produisant une surface de 12 lig. $\frac{1}{2}$,

se rompit auprès du talon du haut, sous un poids de 4874; la cassure ne présentait que les deux tiers environ de nerf, et le surplus était un grain moyennement gros; sa force réduite était 390 livres par ligne carrée.

Une cinquième tringle de 5 lignes $\frac{1}{2}$ sur 3, produisant 16 lignes $\frac{1}{2}$ de surface de grosseur, se rompit sous un poids de 5524. La cassure était moitié nerf; sa force réduite était de 334 livres $\frac{3}{4}$.

La sixième tringle de 6 lignes sur 3, produisant 18 lignes de superficie, se rompit au tiers de sa longueur, sous un poids de 15600; la cassure était tout nerf, elle s'était allongée de 10 lignes $\frac{1}{2}$; sa force était de 866 livres $\frac{2}{3}$ par ligne carrée.

La septième tringle de même grosseur que la précédente se rompit sous un poids de 7800, ce qui fait 433 liv. $\frac{1}{3}$ par ligne carrée; la cassure présentait environ le tiers de sa superficie de fer en grain.

La huitième tringle de même grosseur fut rompue sous un poids de 5857, ce qui fait 325; sa cassure présentait plus de la moitié de fer en grain.

La neuvième tringle de 3 lignes sur 2, fut rompue sous un poids de 3635, ce qui fait 606 livres par ligne carrée; sa cassure n'était pas tout nerf.

La dixième tringle ronde de trois lignes de diamètre, produisant une superficie de 7 lignes $\frac{1}{4}$, se rompit sous un poids de 6600, après s'être allongée de 8 lignes, ce qui fait 933 livres $\frac{1}{3}$ par ligne carrée; la cassure était tout nerf.

Nous avons essayé plusieurs fois de faire rompre des fers de carillon de 6 à 7 lignes de grosseur, en les chargeant de 10 à 12 milliers, sans avoir pu en venir à bout. Il y

a de ces fers qui ont resté huit jours en expérience : on les a fait balancer plusieurs fois avec le fardeau qu'ils soutenaient, sans qu'il en soit rien résulté. Quelques-uns de ces fers, qui avaient été soudés exprès, après avoir été coupés, dans le milieu de leur longueur, ont également résisté. C'est d'après toutes ces tentatives que, dans la suite, j'imaginai de faire des expériences sur des fers tout grain ; je choisis des tringles carrées de 4 lignes de grosseur; c'est le plus petit échantillon de fer qui se trouve chez les marchands; j'ai été long-tems avant de pouvoir me procurer de ces fers, dont la cassure fût à gros grains, moyens et fins.

Afin d'avoir plusieurs expériences sur une même qualité, je fis couper, dans une même barre, trois tringles de 14 po. de longueur compris talons, sur 4 lignes de grosseur, produisant 16 lignes de superficie. Les talons avaient 6 lig. de haut sur 6 lignes de grosseur.

Le résultat moyen des trois expériences faites sur le fer à gros grain, donna 2991 livres, répondant à 187 liv. par ligne carrée.

Les expériences faites sur trois tringles dont le grain était moyen, donnèrent pour résultat moyen, 3980 liv., ce qui fait 249 livres par ligne carrée.

Le résultat moyen des trois expériences faites sur les tringles faites avec du fer à grain fin, fut 5840 livres, qui donna 365 livres par ligne carrée.

Ces tringles ne présentaient, à leur cassure, que des grains sans nerf; trois tringles prises dans des fers plus gros dont le grain était moyen, forgées de manière que la cassure présentait moitié nerf, ont donné pour résultat moyen 7200, ce qui fait 450 livres par ligne carrée,

Trois autres tringles de même fer plus fortement forgées, en sorte que la cassure était tout nerf, ont soutenu un effort moyen de 10320, ce qui fait 645 livres par ligne carrée.

Les expériences faites sur du fer à gros grain réduit à moitié nerf, ont donné, pour résultat moyen, 5840, ce qui fait 365 par ligne carrée.

Autres expériences faites par Muschembroch sur des petites tringles de fer forgées à base carrée, d'un dixième pouces Rhenan, avec les résultats en poids de Troye, dont on fait usage à Leyde, qui ne diffère de la livre de Paris que de 4 grains, et ceux pour une ligne carrée, évaluée en poids de Paris, le tout exprimé dans le détail ci-après :

	Poids portés.	Poids moyens.	Poids calculés pour une ligne carrée.	
Deux tringles de fer d'Espagne, tiré des environs de Ronda, dans l'Andalousie. La première a porté. .	800	} 800	600	} 600
La seconde	800		600	
Quatre autres tringles en fer de Suède, la première s'est rompue sous un poids de	870		652	
La deuxième	760	} 762	570	} 572
La troisième	750		562	
La quatrième	670		502	
Trois autres en fer d'Oosemont.				
La première a porté	750		562	
La deuxième	680	} 700	510	} 525
La troisième	670		502	
Deux autres en fer d'Allemagne marqué B R, la première	910	} 755	682	} 566
La seconde	600		450	
Trois autres faites avec du fer d'Allemagne marqué L, la première . .	840		630	
La deuxième	700	} 740	520	} 553
La troisième	680		510	

Trois autres en fer ordinaire d'Allemagne, la première	690		517	
La deuxième	670	676	502	507
La troisième	670		502	
Trois autres en fer de Liége, la première a porté avant de se rompre.	810		607	
La deuxième	750	724	562	542
La troisième	610		457	

Il est à propos de remarquer que les deux expériences faites sur le fer d'Allemagne marqué B R, indiquent la plus grande et la moindre force des sept espèces de fer éprouvés; comme Muschembrock ne parle pas des cassures, il faut croire que celle de la verge qui a porté le plus grand poids était tout nerf, et celle de l'autre tout grain, ou que cette dernière avait quelque défaut. En prenant les résultats moyens, on trouve que c'est le fer d'Espagne qui a le plus porté, et que sa force pour une ligne carrée serait de 600.

Au second rang, c'est le fer de Suède, dont la force est de 572.

Au troisième, le fer d'Allemagne marqué B R, qui donne 566.

Au quatrième, le fer d'Allemagne marqué L, qui donne 553.

Au cinquième, le fer de Liége, qui donne 542.

Au sixième, le fer dit d'Oosemont, 525.

Au septième, le fer ordinaire d'Allemagne, 507.

Le résultat moyen entre ces expressions, serait 552, mais si l'on prend celui entre toutes les verges éprouvées, on trouve 545.

Le résultat moyen des expériences faites par M. Soufflot donne 553; mais si l'on ne comprend pas la sixième ni

la neuvième, expériences qui ont donné des résultats extrêmement forts, on ne trouve que 465.

Le résultat moyen des expériences que j'ai faites donne 267 pour les fers dont la cassure ne présente que du grain plus ou moins fin, 632 pour le fer tout nerf, et 449 pour la force moyenne entre toutes ces expériences. Si on compare ces trois résultats généraux, on trouvera 486 liv. par ligne carrée.

On peut conclure de toutes ces expériences, 1.° que les fers qui ne sont pas forgés ont plus de force en raison de ce que leur grain est plus fin ; 2.° que celui à paillette ou à gros grain, n'a que la moitié de la force de celui qui a le grain fin ; 3.° que ces fers acquièrent plus de force en les forgeant ; 4.° que les fers résistent par leur fermeté à l'effort du marteau, en raison de leur épaisseur ; 5.° que cette force va en diminuant depuis la surface jusqu'au centre, par la raison que la face qui pose sur l'enclume, lorsqu'on le forge, reçoit, par la réaction, une impression aussi forte que celle frappée ; d'où il résulte que, dans les fers forgés, la force doit augmenter en raison directe de leur surface et en raison inverse de leur épaisseur.

Le fer forgé le plus fort est celui qui est réduit tout en nerf, c'est-à-dire, celui dont la cassure paraît arrachée. La force du fer tout nerf est quatre fois plus grande que celle du fer à paillette ou à gros grain ; trois fois plus grande que celle du fer dont le grain est moyen, et deux fois plus grande que celle du fer dont le grain est fin.

J'ai observé, dans une grande quantité d'échantillons de fers de toutes espèces, et dans ceux que j'ai fait forger

à plusieurs fois, que l'effort du marteau pour réduire le fer en nerf, ne pénètre pas, dans les gros fers carrés, plus d'une demi-ligne, et dans les petits ou les fers méplats, à plus de deux lignes; de sorte que les fers tout nerf les mieux forgés ne passent pas trois à quatre lignes d'épaisseur; les plus forts sont ceux dont la superficie de grosseur est égale au pourtour. Le calcul d'accord avec l'expérience, paraît indiquer que l'épaisseur des fers tout nerf, ne doit pas passer 4 lignes; ainsi, nommant x la largeur du fer et y son épaisseur, le maximum de la force sera lorsqu'on aura $2x+2y=xy$, qui est une équation indéterminée, qu'on ne peut résoudre qu'en donnant une valeur à l'une des deux inconnues. Supposons $x=4$, l'équation ou formule générale donnera $8+2y=4y$, qui devient $8=4y-2y$, ensuite $8=2y$, et enfin $y=\frac{8}{2}=4$. Par le moyen de la même formule, on trouvera que x étant 5, y devient $=3\frac{1}{3}$.

x étant 6, $y=3$
pour 7, $y=2\frac{4}{5}$
pour 8, $y=2\frac{2}{3}$
pour 9, $y=2\frac{4}{3}$
pour 10, $y=2\frac{2}{10}$

Il est bon de remarquer que, quelque soit la largeur du fer, son épaisseur se trouve toujours au-dessus de 2 lig. et qu'elle en approche toujours sans pouvoir y atteindre; ainsi, pour une largeur de 6 pouces ou 72 lignes, la formule donne 2 lignes $\frac{2}{35}$.

Pour un pied de largeur ou 144 lignes, on trouve 2 lig. $\frac{2}{71}$.

Les Italiens, qui ont reconnu cette propriété des fers minces, s'en servent avec succès pour réunir et fortifier

les bois extrêmement légers dont ils forment des échafauds, qui étonnent par leur hardiesse et leur solidité.

Observation sur la manière d'évaluer la force des fers.

Considérant que les barres de fer forgé acquièrent une augmentation de force en raison directe de leur périmètre ou pourtour de grosseur, et en raison inverse de leur épaisseur, j'ai cherché à trouver, d'après ces principes et les résultats moyens d'un grand nombre d'expériences, une règle pour évaluer la force des fers qui agissent en tirant; de toutes les combinaisons que j'ai essayées, celle qui m'a paru la plus simple et la plus facile, et qui s'accorde le mieux avec les résultats de l'expérience, consiste à multiplier la surface de la grosseur de la barre, exprimée en ligne carrée, plus, son contour ou périmètre par 240, qui est la force moyenne des fers tout grain, ainsi, désignant la surface de grosseur par s, le périmètre de sa grosseur par p et la force moyenne 240 par f, on trouvera, pour l'expression générale de la force des fers qui agissent en tirant, $s + p \times f$.

Application.

Une des tringles de fer éprouvée par M. Soufflot, avait de grosseur 2 lignes $\frac{1}{3}$ sur 2 lignes $\frac{1}{4}$, produisant une superficie de 6 lignes carrées et un périmètre de 9 lig. $\frac{1}{6}$, ce qui donne pour sa force, d'après la formule, $6 + 9\frac{1}{6} \times 240 = 3640$. L'expérience donne 3542.

La même formule appliquée à une autre tringle, dont la grosseur était de 2 lignes $\frac{2}{3}$ sur 2 lignes, produisant

une surface de 5 lignes $\frac{1}{3}$, et un périmètre de 9 lignes $\frac{1}{4}$, donne $5\frac{1}{3} + 9\frac{1}{4} \times 240 = 3440$. L'expérience donne 3374.

Le résultat moyen de trois expériences faites sur des tringles dont la grosseur était de 6 lignes, sur 3, a donné 8945; l'application de la formule donne $18 + 18 \times 240 = 8640$. Nous croyons inutile d'ajouter un plus grand nombre d'expériences pour prouver l'exactitude de cette règle.

De la force des barres de fer posées horizontalement comme des linteaux ou des solives.

La table ci-après présente les résultats de plusieurs expériences faites sur des barres de fer forgé, suspendues horizontalement par les deux bouts, afin de parvenir à connaître de combien elles plient par leur propre poids, et sous les charges qu'on ajouterait dans le milieu.

Cette table est divisée en seize colonnes.

La première indique la longueur en pieds, pouces et lignes de chacune des barres éprouvées.

La seconde et la troisième indiquent leur largeur et leur épaisseur en lignes.

La quatrième leur poids en livres.

La cinquième et la sixième expriment combien de fois leur largeur et leur épaisseur sont contenues dans leur longueur.

La septième et la huitième indiquent de combien chaque barre a plié, étant suspendue par le milieu, posée de champ ou de plat.

La neuvième et la dixième indiquent les flèches de

DE L'ART DE BATIR. 509

courbure des mêmes barres suspendues par leurs extrémités, de champ ou de plat.

Les onzième, douzième, treizième, quatorzième, quinzième et seizième, indiquent de combien ces barres, posées de champ et de plat, ont plié en ajoutant au milieu un poids de 12 livres, de 25 livres, et de 50 livres.

Expériences sur la roideur des barres de fer placées horizontalement sur deux appuis, faites en décembre 1808; quantité dont ces barres plient dans le milieu exprimée en lignes.

	Longueur.	Largeur	Epaiss.	Poids.	Rapport de la longueur à la		Suspendue dans le milieu, de		Suspendue des 2 bouts, de		De champ, chargée d'un poids de			De plat, chargée du poids de		
					largeur.	épaiss.	champ.	plat.	champ.	plat.	12 liv.	25 liv.	50 liv.	12 liv.	25 liv.	50 liv.
	P. po.	lig.	lig.	liv.												
A	11 3	28	7	57	58	231	0 ¼	13	1 ¼	19 ½	2 ½	3	4 ½	27 ½	34	42
B	9 10	25 ½	9	57	56	157	0 ¼	5 ½	1 ¼	7 ¼	0 ⅞	1	1 ¼	9 ½	12	18
C	9 2	31	9	62	43	146	0 ⅓	4	0 ⅓	6 ½	0 ½	1	1 ⅜	5	8 ½	12
D	8 3 ½	25	8	44 ¾	48	149	0 ¼	2 ¾	0 ¼	6 ⅛	0 ¼	0 ¾	1	5 ½	7 ½	11
E	13 3	16 ½	9	49	116	212	4 ⅐	14 ½	6 ½	24 ½	8	10	15	34	45	65
F	9 10 ½	21	20	104	68	71	1 ⅛	2	2 ¼	2 ⅓	2 ¼	2 ⅓	2 ⅔	2 ⅓	2 ½	2 ¼
G	15 4 ½	12	12	59	184	184	16 ½	16 ½	23	23	31	39	55	31	59	55
H	13 10 1/12	14	14	75	142	142	8	8	10	10	14	16	25 ¼	14	16	25 ¼

OBSERVATIONS.

Il est bon de remarquer que deux appuis placés aux extrémités d'une barre de fer horizontale, peuvent bien la soutenir en portant chacun la moitié de son poids; mais qu'ils ne peuvent pas l'empêcher de plier au milieu; il faut pour cela une troisième puissance placée à ce point.

L'effort de cette puissance doit être égal à la moitié du poids de la barre, parce qu'il faut la considérer comme coupée en deux, et que les bouts du milieu sont soutenus par cette puissance. Ainsi, désignant le poids de la barre par p, sa longueur par l, en prenant son épaisseur verticale pour unité, l'expression de l'effort qui empêche la barre de plier serait $\frac{1}{2} p \times \frac{1}{2} l$ qui se réduit a $\frac{pl}{4}$; c'est-à-dire au quart du produit du poids de la barre par sa longueur l : ainsi, la barre indiquée dans la table précédente par A étant suspendue horizontalement par les deux bouts et posée de champ, c'est-à-dire la largeur étant d'à-plomb courbe dans le milieu d'une ligne $\frac{1}{4}$.

Dans cette position, sa longueur exprimée par le nombre de fois qu'elle contient sa largeur verticale est de 58, le poids étant de 57 livres, la formule $\frac{pl}{4}$ donnera $\frac{57 \times 58}{4}$ qui se réduit à $856 \frac{1}{2}$. Divisant ce résultat par $1 \frac{1}{4}$ qui indique de combien la barre plie, on trouvera la fermeté de la barre $= 661 \frac{1}{5}$, qui répond à l'effort d'une barre de même grosseur placée de même dont la longueur serait égale à 52 fois son épaisseur verticale, qui pèserait un peu moins de 51 livres et qui donnerait $\frac{52 \times 51}{4} = 663$ au lieu de $661 \frac{1}{5}$. L'expérience justifie ce résultat, car une barre de cette longueur ne plie point.

La même barre suspendue de plat, plie de 19 lignes $\frac{1}{2}$, son épaisseur qui n'est que de 7 lignes, donne 231 pour la valeur de l. Le poids de la barre étant toujours de 57 livres, la formule $\frac{pl}{4}$ donne $\frac{57 \times 231}{4}$ qui se réduit à $3291 \frac{3}{4}$. Divisant ce résultat par $19 \frac{1}{2}$, on trouvera pour l'expression de la roideur de la barre $168 \frac{3}{4}$, qui répond aussi à une

longueur égale à 52 fois l'épaisseur, et qui peserait un peu moins de 13 livres, ce qui donne $\frac{52 \times 13}{4} = 169$. L'expérience justifie encore ce résultat, une barre de 28 lignes de largeur sur 7 lignes d'épaisseur posée de plat ne commence a plier que lorsqu'elle a plus de 30 pouces $\frac{1}{3}$, c'est-à-dire 52 fois son épaisseur verticale ; son poids est de 12 livres 15 onces.

Autre observation.

Il faut remarquer que quand une barre plie sans charge, la partie de son poids qui la fait courber se trouve partagée dans toute sa longueur, tandis que si l'on ajoute un poids au milieu, il agit à ce point avec toute son énergie et avec le levier le plus grand, en sorte que son effort est égal à celui d'un poids double qui serait réparti également dans toute la longueur de la barre ; c'est pourquoi, dans cette circonstance, si l'on désigne par q le poids ajouté au milieu de la barre, on doit avoir $\frac{1}{2}p + q \times \frac{1}{2}l$, ou $p + 2q \times \frac{l}{4}$. Ainsi, ayant ajouté au milieu de la barre précédente, posée de plat, un poids de 12 livres, la formule donnera $57 + 24 \times \frac{231}{4}$, qui se réduit après avoir fait les calculs indiqués à 4678. Ce résultat divisé par l'expression de la fermeté de cette barre, que nous avons trouvé de 169, donnera pour la flèche de courbure 27 lignes $\frac{115}{169}$ à-peu-près $\frac{2}{3}$, au lieu de 27 lignes $\frac{1}{2}$ que donne l'expérience.

La même barre chargée d'un poids de 25 livres courbe de 36 lignes, en y appliquant la formule on trouve $57 + 50 \times \frac{231}{4}$ qui se réduit à $6179 \frac{1}{2}$. Ce résultat divisé par 169, donne pour la flèche de courbure 36 lignes $\frac{05}{169}$. La même

chargée d'un poids de 50 livres courbe de 52 lignes, la formule aurait donné 53 $\frac{11}{17}$.

En faisant ces expériences, nous avons observé que la courbe formée par une barre de bois ou de fer qui plie par son propre poids, est une espèce de chaînette, et que cette courbe change lorsqu'on ajoute un poids au milieu; elle devient d'abord parabolique, et à mesure que les branches de la courbe se redressent, les flèches de courbure augmentent en plus forte raison que les poids.

La courbure se maintient mieux dans les fers doux que dans ceux qui sont roides; ces derniers se rompent dès que le rallongement de la partie convexe, opposée au pli qui se forme à l'endroit ou la charge est suspendue, surpasse l'extension dont le fer est susceptible, figure 1.

En rapprochant les cordes qui tenaient une barre de fer suspendue, à mesure qu'elle pliait par l'augmentation de la charge qu'on lui faisait soutenir au milieu, je suis parvenu à faire toucher les deux bouts sans qu'elle se soit rompue, comme on le voit figure 2, la longueur de cette barre avait 250 fois son épaisseur.

Il résulte de cette expérience, qu'une barre de fer courbée, figure 3, peut porter un poids presque aussi fort que celui qu'il faudrait pour la rompre en la tirant par les deux bouts.

Si au lieu d'une barre courbée, on considère deux barres formant un angle, figure 4, arrêtées par le haut et réunies par le bas au moyen d'un œil ou d'un crochet auquel est suspendu un poids, il faudrait, pour faire équilibre à la force de ces barres, agissant comme une corde ou une chaîne, un effort qui fût comme la diagonale CD est à la somme des côtés AD, DB.

Pour la barre courbée, fig. 3 (1), on trouve que la force doit être au poids comme le développement de la courbe A D B est au double de la flèche C D.

Ainsi, nommant la force absolue f
le développement du contour b
le poids p
la flèche d

l'expression pour la barre courbe sera, pour la force absolue, $f = \frac{pb}{2d}$, et pour le poids $p = \frac{2df}{b}$.

Si ce sont deux barres qui forment ensemble un angle, fig. 4, b exprimera la somme de leur longueur.

Si c'est une barre droite, $2d$ exprimera le double de son épaisseur, en sorte que prenant d pour unité, on aura pour la barre indiquée dans la table par A, $\frac{63840 \times 2}{231} = 552{,}73$ pour la valeur d'un poids placé au milieu, faisant équilibre à la force de la barre.

En faisant usage de la formule $\frac{pl}{4}$, on aurait trouvé, en prenant pour la valeur de p, le double 552,73 la force de cette barre $= \frac{552{,}73 \times 2 \times 231}{4}$, qui se réduit à 63840, ce qui prouve l'accord de ces deux formules, qui se rapportent aussi avec l'expérience; car cette barre a fini par se rompre sous un poids de 560.

En considérant les résultats des expériences faites sur les barres indiquées dans la table précédente, on reconnaîtra, 1.º que les barres suspendues par le milieu, courbent d'environ $\frac{1}{3}$ de moins que celles suspendues par les deux bouts.

(1) Ce numéro, ainsi que les précédens, sont ceux de la planche 169.

2.º Qu'à longueur égale, la flèche de courbure est en raison inverse du carré de leur épaisseur.

3.º Que l'augmentation de courbure de ces barres est proportionnelle aux poids dont on les charge dans le milieu.

Il résulte encore de plusieurs autres expériences, qu'à grosseur égale, la courbure des barres doubles de longueur est seize fois plus grande.

La courbure d'une barre ne commence à être sensible que lorsque sa longueur est depuis 44 jusqu'à 56 fois son épaisseur, en raison de ce que le fer est plus ou moins doux, et moyennement de 50.

Ainsi, la barre indiquée dans la table par G qui pliait de 23 lignes, ayant été coupée en deux, chaque moitié ne pliait plus que d'une ligne $\frac{7}{10}$.

Les deux tables ci-après indiquent les résultats des expériences faites sur des barres de même longueur et grosseur en fer forgé, en fer fondu de différentes qualités, et en bois de chêne et de sapin, pour parvenir à connaître leur force et leur roideur respectives, étant posées horizontalement sur deux appuis éloignés de 42 pouces et de 21 pouces.

Il résulte de ces expériences, 1.º que les barres de fer ont plié, sans se rompre, dans les mêmes proportions que celles de la table précédente.

2.º Que la fonte a plié avant de se rompre.

3.º Que la force de la fonte douce a été double de celle de la fonte grise.

4.º Que la force du bois de chêne s'est trouvé à-peu-près moitié de celle de la fonte grise, et le quart de celle de la fonte douce, lorsque ces fontes sont bien pleines et sans

Tome IV, page 514.

I.ʳᵉ TABLE. *Expériences faites sur des barres de fer forgé, de fer fondu, de bois de chêne et de sapin, de quatre pieds de longueur et d'un pouce en carré de grosseur, posées horizontalement sur deux appuis éloignés de quarante-deux pouces.*

Poids dont elles ont été chargées dans le milieu.

		125.00	187.50	250.00	312.50	375.00	437.50	500.00	562.50	625.00	685.00	750.00	812.50	875.00	937.50	1000.00	1062.50	
		lig.	lig.	lig.	lig.	lig.	lig.	lig.	lig.	lig.	lig.	lig.	lig.	lig.	lig.	lig.	lig.	
Barre en fer forgé	Courbure exprimée en lignes.	1.00	2.00	3.00	5.00	8.00	9.50	11.00	12.00	14.00	15.50	16.25	18.25	20.00	22.50	25.00	27.00	
Barre *idem*.		1.50	3.25	4.00	6.50	9.00	10.50	12.00	13.50	15.00	16.75	18.00	19.75	22.00	24.00	26.50	29.00	
Barre en fonte grise		1.00	2.25	4.00	5.50	6.25	Elle s'est rompue sous un poids de 450.											
Barre *idem*.		1.75	3.50	4.25	5.50	6.75	Elle s'est rompue sous le même poids.											
Barre en fonte douce		1.50	5.50	5.25	7.00	8.50	10.50	11.50	14.25	15.75	Elle s'est rompue sous un poids de 650.							
Barre *idem*.		0.25	0.75	1.50	2.25	3.00	3.50	4.25	5.00	5.75	6.50	7.50	8.25	9.25	10.50	11.75	14.00	Elle s'est rompue sous 1062.50.
Barre *idem*.		1.00	1.75	2.75	4.25	Elle s'est rompue sous 550.												
Barre *idem*.		1.00	2.00	3.25	5.00	7.50	9.00	10.50	Elle s'est rompue sous 561.									

Poids dont elles ont été chargées dans le milieu.

		50	75	100	125	150	175	200	225	250	275	
Barre en bois de chêne	Courbure exprimée en lignes.	6.00	8.75	10.00	11.50	12.75	14.00	15.25	16.75	18.25	19.75	Elle s'est rompue sous 300.
Barre *idem*.		8.00	10.50	13.00	14.75	16.50	17.75	19.00	20.50	22.50	24.00	Elle s'est rompue sous 325.
Barre en bois de sapin		6.00	18.50	10.50	11.75	13.50	15.75	16.50	18.50	20.00	Elle s'est rompue sous 275.	
Barre *idem*.		7.25	9.50	12.00	13.50	15.50	17.25	19.50	21.75	24.00	Elle s'est rompue sous 287.	

II.ᵉ TABLE. *Autres expériences faites sur des barres de fonte grise et douce, comparées au bois de chêne, posées horizontalement sur deux appuis à 21 pouces de distance; ces barres provenaient des précédentes.*

Poids dont elles ont été chargées dans le milieu.

		300	450	600	750	900	1050	1200	1350	1500	1650	
Fonte grise	Courbure en lignes.	0.75	1.00	Elle s'est rompue sous 540.								
Autre *idem*.		0.50	1.00	1.25	1.50	1.75	2.00	Elle s'est rompue sous 1050.				
Barre en fonte douce		0.50	1.00	1.25	1.50	2.00	3.25	3.50	3.75	4.00	5.25	Elle s'est rompue sous 1650.
Autre *idem*.		0.50	0.75	1.50	1.25	1.50	1.75	2.00	Elle s'est rompue sous 1272.			
Barre en bois de chêne . . .		2.50	8.75	Elle s'est rompue sous 600.								
Autre *idem*.		2.50	5.25	Elle s'est rompue sous 570.								

soufflure ; mais quand il y en a, elles se trouvent souvent moins fortes que les barres de bois de chêne à dimensions et position égales.

5.º **La roideur du bois de sapin est à-peu-près d'un neuvième moindre que celle du bois de chêne.**

6.º **Que la roideur du fer comparée à celle du bois de chêne, est comme 17 est à 2** ; mais comme leur pesanteur est précisément en même raison, c'est-à-dire comme 544 est à 64, il en résulte qu'une barre de fer ne se soutient pas sans plier à une plus grande longueur qu'une barre de bois de chêne de même grosseur ; mais comme le poids qui fait plier le fer est 8 fois $\frac{1}{2}$ plus fort que celui qui fait plier le bois, il doit en résulter, qu'un linteaux de fer est aussi fort qu'un de bois de même longueur, dont l'épaisseur serait à celle du linteau de fer, comme $\sqrt{1}$ est $\sqrt{8\frac{1}{2}}$, comme 1 est 2 $\frac{9}{10}$; c'est-à-dire, près de trois fois plus épais.

7.º **Qu'un linteau de fer doit avoir pour épaisseur au moins la trentième partie de sa longueur entre les appuis,** puisqu'il commence à plier sous son poids, lorsqu'elle est moins de la cinquantième partie de sa longueur. On peut voir dans la table précédente que la barre F qui avait 21 lignes de grosseur, sur 20 lignes, pliait par son propre poids de 2 lignes, sur une longueur de 9 pieds 10 pouces $\frac{1}{2}$. Ce qui prouve combien peu on doit se fier aux barres posées sous les plate-bandes lorsqu'on ne les arrête pas par les bouts, pour les faire agir en tiran, afin de les empêcher de courber ; et comme alors elles ont un double effort à soutenir, il faut leur donner une largeur double de leur épaisseur verticales.

8.º **La flexibilité des barres placées horizontalement**

et soutenues par leur extrémités, dépend du rapport de leur épaisseur verticale à leur longueur; leur roideur suit le même rapport, mais en raison inverse; c'est-à-dire que plus une barre a de longueur par rapport à son épaisseur verticale, plus elle a de flexibilité, et qu'au contraire moins elle a de longueur, par rapport à son épaisseur verticale, plus elle a de roideur.

9.° Dans les barres de même longueur, la flexibilité mesurée, par leur flèche de courbure, est en raison inverse du carré de leur épaisseur verticale. La largeur horizontale des barres ne contribue pas à les faire plier, par la raison que plusieurs barres de même longueur et épaisseur, placées les unes à côté des autres, prennent une même courbure; de même une tringle de bois de 2 pouces de largeur, coupée dans une planche de 12 à 15 pouces de largeur, ne plie pas plus que cette planche suspendue de même.

I.^{re} PREUVE.

Une barre de fer carrée de 12 pieds de longueur, sur un pouce de grosseur, suspendue horizontalement par ses extrémités, plie d'environ 4 lignes.

Une autre barre carrée de même longueur, sur un demi pouce de grosseur, courbe d'environ 32 lignes. En calculant la roideur de ces deux barres d'après la formule $\frac{pl}{4}$ dans laquelle p indique le poids, et l le nombre de fois que l'épaisseur de ces barres est contenue dans leur longueur, on remarquera que le poids de la seconde barre n'étant que le quart de celui de la première, tandis que le

nombre de fois que l'épaisseur est contenue dans sa longueur est double, son expression par rapport à celle de la première barre sera $\frac{p}{4} \times \frac{2l}{4} \times \frac{1}{4}$, qui se réduit à $\frac{pl}{32}$. Pour l'expression de la seconde barre, celle de la première étant $\frac{pl}{4}$ et la valeur de pl étant la même dans ces deux expressions, la roideur des barres sera en raison inverse des dénominateurs, c'est-à-dire comme 32 est à 4, tandis que leur flexibilité sera comme 4 est à 32; en sorte que si la première barre plie de 4 lignes, la seconde doit plier de 32 lignes, comme l'indique l'expérience.

Pour les barres méplates dont la largeur est plus grande que l'épaisseur, il ne faut prendre pour la valeur de p que le poids d'une barre carrée, répondant à l'épaisseur ; ainsi pour une barre de même longueur et épaisseur que la précédente, mais qui aurait le double de largeur, on ne prendrait pour la valeur de p que la moitié de son poids, qui est celui d'une barre de 6 lignes en carré, ce qui donnera comme pour l'exemple précédent, la formule $\frac{pl}{32}$ répondant à une courbure de 32 lignes. Ce résultat est confirmé par l'expérience, qui prouve que la largeur des barres n'augmente ni ne diminue leur roideur ou leur flexibilité.

10.º Dans les barres de même épaisseur, leur flexibilité est comme le carré du produit de leur poids, multiplié par leur longueur.

II.e PREUVE.

Une barre de fer d'un pouce en carré sur 20 pieds de longueur pesant 76 liv., étant suspendue horizontalement

par les deux bouts a plié dans le milieu de 5 pouces $\frac{1}{4}$ ou 63 lignes.

La même barre ayant été coupée en deux parties égales de 10 pieds de longueur, et pesant 38 livres, chacune de ces barres, suspendue de la même manière, a plié d'environ 4 lignes.

Une de ces moitiés, divisée en deux parties de 5 pieds de longueur, pesant 19 livres, chacune a plié d'environ un quart de ligne.

Pour appliquer la formule à l'expérience, il faut prendre pour la valeur de p, le poids d'un des quarts, ce qui donnera pour l'expression de leur roideur $\frac{pl}{4}$. Pour les demi-barres $\frac{4pl}{4}$, qui se réduit à pl, et pour la barre entière $\frac{16pl}{4}$, qui se réduit à $4pl$. Ces expressions $\frac{pl}{4}$, pl et $4pl$ sont entre elles comme 1, 4 et 16, dont les carrés sont 1, 16, 256. Prenant le quart de chacun des carrés, on aura $\frac{1}{4}$, 16 et 64, qui indiquent les flèches de courbures comme les donne l'expérience.

11.° Lorsque les barres sont de longueur et grosseur différentes, les flèches qui indiquent leur courbure sont entre elles en raison directe des carrés de leur longueur, et en raison inverse des carrés de leur épaisseur.

III.ᵉ PREUVE.

La barre de fer désignée dans la table précédente par la lettre **A**, a de longueur 11 pieds $\frac{1}{4}$ sur 28 lignes de largeur et 7 lignes d'épaisseur; et en prenant cette épaisseur pour unité, sa longueur indiquée par L sera 231. Cette

barre, suspendue horizontalement par ses extrémités, plie de 19 lignes $\frac{1}{2}$.

La barre C indiquée dans la même table, a 9 pieds 2 pouces de longueur sur 9 lignes d'épaisseur, qui donne 146 pour le rapport de sa longueur à son épaisseur, que nous désignerons par l. Si l'on exprime l'épaisseur de la première barre par E, et celle de la seconde par e, on aura $\overline{L}^2 : \overline{l}^2 :: \overline{e}^2 : \overline{E}^2$, d'où l'on tire l'analogie, force A est à force C, comme $\overline{L}^2 \times \overline{e}^2 : \overline{l}^2 \times \overline{E}^2$; et en substituant les valeurs en chiffre, on aura $231 \times 231 \times 81 = 4322241$ pour la barre A, et $146 \times 146 \times 49 = 1044484$ pour la barre C, d'où l'on tire l'analogie $4322241 : 19\frac{1}{2} :: 1044484$; et à un quatrième terme qu'on trouvera à très-peu de chose près de $4\frac{2}{3}$ pour la flèche de courbure de la barre C, l'expérience donne un peu plus de 4 lignes $\frac{1}{2}$.

L'exactitude de la règle que nous venons d'indiquer est confirmée par plusieurs autres applications, dont les résultats se sont accordés avec le calcul, autant que les différentes qualités de fer ont pu le permettre.

De la force sous laquelle le fer commence à se refouler.

Un cube de fer de 6 lignes en tous sens, a commencé à se refouler sous un effort de 18250, ce qui fait environ 507 livres par ligne superficielle ou carrée.

Un autre cube de 8 lignes a commencé à se refouler sous un effort de 57200, répondant à 519 par ligne carrée.

Un troisième de 10 lignes $\frac{1}{3}$ a commencé à se refouler sous un effort de 57200, répondant à 519 par ligne carrée.

Un quatrième d'un pouce sur tous sens, a commencé

à céder sous un effort de 73750, qui répond à 512 par ligne carrée.

La force moyenne, résultante de ces quatre expériences, est de 512 livres par ligne carrée.

Un cinquième morceau de fer, formant un petit cylindre d'un pouce de diamètre, sur un pouce de hauteur, a commencé à fléchir sous un effort de 58,760 liv., répondant à 520 livres par ligne carrée.

Un autre cylindre de 8 lignes de diamètre sur 8 lignes de hauteur, a commencé à se refouler sous un effort de 25900; ce qui fait un peu moins de 515 par ligne carrée.

Un autre cylindre de 6 lignes de diamètre sur 6 lignes de hauteur, a commencé à se comprimer sous un poids de 14450, qui donne un plus de 510 livres par ligne carrée.

Pour la force moyenne 515, ce qui prouve que les cylindres sont un peu plus forts que les prismes à base carrée.

12.° Il résulte d'une infinité d'autres expériences faites sur des barres de fer de différentes grosseur et longueur, que leur force diminue en raison de ce que leur épaisseur est contenue un plus grand nombre de fois dans leur hauteur; et que dans celles où l'épaisseur est contenue un même nombre de fois, la force par ligne carrée est la même, quoique les épaisseurs soient différentes.

Ainsi, la force par ligne carrée d'un morceau de fer d'un pouce, qui a en longueur 24 fois sa grossseur, est la même que celle d'une barre de 6 lignes de grosseur qui aurait aussi en longueur 24 fois son épaisseur.

Une barre de 2 pieds de hauteur sur un pouce de

grosseur, commence à plier sous un effort de 39800 ; qui donne un peu plus de 276 livres par ligne carrée.

Un autre d'un pied sur 6 lignes de grosseur a commencé à céder sous 9890, ce qui donnera un peu moins de 276 livres par ligne carrée ; la petite différence vient de ce qu'en général les barres plus grosses donnent des résultats un peu plus fort, parce que les irrégularités sont moins sensibles, et qu'elles sont plus faciles à bien poser.

13.º La force sous laquelle un morceau de fer commence à plier est moindre que celle sous laquelle il se refoule.

Un morceau de fer plie plutôt que de se refouler, dès que sa hauteur est plus de 3 fois sa grosseur.

Tout ceux qui ont eu occasion de faire des expériences, savent combien il est difficile, quelques précautions que l'on prenne d'éviter certaines circonstances qui influent sur les résultats. Il est cependant facile de concevoir que ces résultats doivent diminuer ou augmenter, selon une progression régulière qui dépend autant des qualités de la matière, que du rapport des dimensions des barres éprouvées. Il est évident que plus une barre contient de fois son épaisseur dans sa longueur, moins elle doit avoir de force. Mais cette diminution est-elle précisément, en raison inverse, du nombre de fois que l'épaisseur est contenue dans la longueur ou hauteur, ou d'une autre progression ? c'est ce que j'ai cherché à découvrir par l'expérience, et pour parvenir à concilier les différences inévitables des résultats et les mettre pour ainsi dire en harmonie les uns avec les autres, j'ai tâché d'y appliquer le moyen dont j'ai ci-devant fait usage page 80, à l'occasion

de la force des bois, en considérant ces résultats comme les ordonnées d'une courbe qu'il est facile de rectifier.

14.º Un très-grand nombre d'expériences faites sur des barres de fer carrées de 6, 8, 10 et 12 lignes de grosseur, qui avaient en longueur depuis 3 jusqu'à 240 fois leur grosseur, c'est-à-dire depuis un pouce et demi jusqu'à 20 pieds, m'a fait connaître que lorsqu'une barre de fer a environ 26 à 27 fois son épaisseur en longueur, sa force, pour chaque ligne carrée de sa grosseur, est à-peu-près la moitié de celles sous laquelle des cubes de même grosseur commencent à se refouler. Dans les barres qui ont en longueur 53 à 54 fois leur épaisseur, la force n'est plus que le quart; pour 81 fois, $\frac{1}{8}$ et ainsi de suite; de sorte que les hauteurs étant 1, 27, 54, 81, 108, 135, 162, 189, 216, 243, les forces sont 512, 256, 128, 64, 32, 16, 8, 4, 2 et 1, pour chaque ligne superficielle de grosseur.

Ces résultats sont exprimés par les ordonnées de la courbe A, B, C, D, E, figure 5, planche CLXIX. Les points marqués d'une petite croix sont ceux déterminés par l'expérience.

La table suivante peut servir à faire connaître la force moyenne de toutes sortes de barres de fer posées d'à-plomb pour soutenir un fardeau, ou pour résister à un effort qui agirait, en les comprimant, dans le sens de leur longueur. La première colonne indique la hauteur ou longueur de la barre, en prenant son épaisseur pour unité; et la seconde colonne, le poids en livres pour une ligne carrée du pied ancien.

TABLE.

Longueur.	Poids.	Longueur.	Poids.	Longueur.	Poids.
0	512.000	99	40.250	198	3.400
3	474.000	102	37.250	201	3.200
6	439.000	105	34.500	204	3.000
9	406.000	108	32.000	207	2.800
12	376.000	111	29.625	210	2.600
15	348.000	114	27.437	213	2.400
18	322.000	117	25.375	216	2.200
21	298.000	120	23.500	219	2.000
24	276.000	123	21.750	222	1.800
27	256.000	126	20.062	225	1.600
30	237.000	129	18.625	228	1.400
33	219.500	132	17.250	231	1.200
36	203.000	135	16.000	234	1.000
39	188.000	138	14.812	237	0.900
42	174.000	141	13.719	240	0.800
45	161.000	144	12.687	243	0.700
48	149.000	147	11.750	246	0.600
51	138.000	150	10.875	249	0.500
54	128.000	153	10.062	252	0.450
57	118.500	156	9.312	255	0.400
60	109.750	159	8.625	258	0.350
63	101.500	162	8.000	261	0.300
66	94.000	165	7.555	264	0.250
69	87.000	168	7.111	267	0.225
72	80.500	171	6.667	270	0.200
75	74.500	174	6.222	273	0.175
78	69.000	177	5.778	276	0.150
81	64.000	180	5.222	279	0.125
84	59.250	183	4.849	282	0.112
87	54.875	186	4.444	285	0.100
90	50.750	189	4.000	288	0.099
93	47.000	192	3.800	291	0.098
96	45.500	195	3.600		

Usage de cette table.

On veut connaître la force capable de faire plier une barre de fer posée d'à-plomb, de 6 pieds sur 2 pouces en carré de grosseur, en mesure ancienne. On cherchera

la superficie de grosseur en lignes carrées en multipliant 24 par 24, qui donne 576; ensuite, considérant que la longueur de cette barre est de 36 fois son épaisseur, on cherchera dans la table la force qui répond à 36 de la première colonne, qu'on trouvera de 203. Le produit de 576 par 203 qui est de 116928, exprimera la force qu'on cherche. Mais si l'on cherche le poids qu'elle pourrait soutenir solidement sans plier, il faut supprimer le dernier chiffre, ce qui réduit ce poids à 11692 livres : en prenant la moitié de ce poids on aura environ 5846 kilogrammes.

Si l'on avait un poids de 24 milliers à soutenir avec un poteau de fer de 6 pieds de hauteur, et qu'on voulut connaître la grosseur qu'il faudrait lui donner pour le porter solidement, il faudrait faire la proportion 11692 : 576 :: 24000 est à un quatrième terme qu'on trouvera = 1182 dont la racine 34,4 indiquera la grosseur à donner au poteau de fer.

De la force des fers inclinés.

La manière de trouver la force des barres de fer inclinées, agissant comme des liens ou des contre-fiches de charpente, est la même que celle que nous avons ci-devant indiquée pour les bois pages 123 et 304; il faut multiplier la force de la barre, relative à sa longueur réelle, en prenant sa grosseur pour unité, par la verticale comprise entre son extrémité supérieure et la ligne horizontale qui passe par le pied, et diviser le produit par la longueur, parce que la force d'une barre de fer posée d'à-plomb est à celle de la même barre inclinée comme le sinus total est au sinus de l'angle qu'elle forme avec

l'horizon. Ainsi, ayant trouvé par le moyen de la table précédente que la force d'une barre de fer carrée d'un pouce de grosseur sur 6 pieds de longueur, ou 72 fois sa grosseur, posée d'à-plomb pourrait soutenir avant de plier 11592, on aura celle de la même barre inclinée à l'horizon de 50 degrés, en faisant la proportion 100000 : sin. 50 deg. :: 11592 est à un quatrième terme qu'on trouvera de 8880 pour la force de la barre inclinée.

Connaissant d'après tout ce qui vient d'être dit, la manière d'évaluer la force du fer tiré ou comprimé selon sa longueur, posé verticalement, horizontalement, et obliquement, on peut trouver celle de toutes sortes de barres de fer, quel que puissent être leur position et le résultat de leur combinaison pour former des armatures, des fermes de combles, des planchers, des voûtes, et même des arches de pont.

Les fers dont on a coutume de faire usage pour consolider, réunir et entretenir les parties des édifices, sont les tirans, les chaînes, les plates-bandes, les étriers, les harpons, les bandes de trémie, les manteaux de cheminée, les boulons, les crampons, etc.

Les tirans sont des barres de fer plat, de 2 pouces à 2 pouces ½ de largeur, sur 6 à 7 lignes d'épaisseur, arrêtées à leurs extrêmités par des ancres, pour empêcher l'écartement des murs.

Les chaînes sont composées de plusieurs barres de fer, réunies par des emmanchemens, qu'on fait serrer par le moyen des coins.

Les figures 1, 2, et 3, de la planche CLXX, indiquent le plan, l'élévation et le profil des armatures, des plates-bandes, du portail de Sainte-Geneviève ; nous en avons

déjà parlé au troisième livre de cet ouvrage page 99, à l'occasion de leur appareil.

Ces armatures sont combinées de manière à détruire la poussée des plate-bandes, par celle des arcs en décharge construits au-dessus. Cet effet est produit au moyen des étriers E E, fig. 1. qui suspendent les sept claveaux du milieu de chaque plate-bande, de manière qu'en agissant, ils tendraient par leur poids à resserrer les premiers voussoirs des arcs, au moyen des ancres D D, posés d'à-plomb, par conséquent à les consolider en empêchant ces premiers voussoirs de s'écarter. De même, l'arc ne peut agir sans soulever les sept claveaux réunis de la plate-bante, avec plus de force que cette plate-bande ne peut agir.

Les armatures des plate-bandes, des péristiles intérieurs, ainsi que de celle de la colonnade extérieure du dôme, sont disposées dans le même système, mais les claveaux ne sont pas évidés comme ceux des plate-bandes du portail.

La figure 4 fait voir l'ajustement des barres qui enfilent les T placés dans les joints, pour empêcher les claveaux de glisser.

La figure 5 indique l'ajustement des grandes chaînes marquées A dans le plan et la coupe, qui passent dans le milieu de l'épaisseur du mur.

Les figures 7, 8 et 9 indiquent l'ajustement par le haut des étriers E avec les ancres D et les pièces F, pour empêcher l'écartement des arcs.

La figure 10 est une des branches des doubles T indiqués dans la figure 3 par la lettre G, servant à réunir les sept claveaux du milieu, au moyen du boulon B qui

les traverse, et à les soutenir par les étriers E E, qui s'accrochent à la traverse H.

L'ajustement représenté par la figure 6 est celui des pièces formant un double cercle pour contenir la voûte intermédiaire du dôme de Sainte-Geneviève, au-dessus des grandes ouvertures en lunettes.

Ce cercle est formé de deux bandes de fer plat de 25 lignes de largeur, sur 8 lignes $\frac{1}{2}$ d'épaisseur. Les quatre ajustemens, pour parvenir à faire serrer ce double cercle, sont semblables à celui représenté par cette figure. On voit que les bandes de fer A et B sont posées de champ de manière à former deux cercles concentriques, qu'on fait serrer par le moyen d'un coin marqué C, inséré entre les talons des barres réunies par le moyen de deux brides marquées D, qu'on fait serrer au moyen de deux coins minces, indiqués par la lettre E.

Pour poser ce double cercle, on a formé une entaille cylindrique dans l'extrados de la voûte, comme l'indique la figure K; après qu'il a été posé en place et serré par le moyen des enmanchemens, on a percé des trous d'environ 3 pieds en 3 pieds pour réunir les deux cercles et empêcher les assemblages de varier.

La force de tous ces fers n'a été calculée qu'à raison de 50 livres par ligne carrée de la grosseur du fer; c'est-à-dire sur une force quatre à cinq fois moindre que celle à laquelle ils pourraient résister.

L'expérience confirmée par les principes de mécanique a fait connaître que la force qu'il faut pour rompre un cercle de fer est à celle sous laquelle se rompt une barre droite de même dimensions de grosseur, comme la circonférence du cercle est au rayon; c'est-à-dire comme

44 est à 7, par la raison que dans le cercle, l'effort se partage sur tous les points de la circonférence de manière à former plusieurs ruptures, tandis que dans une barre droite tirée par les deux bouts, l'effort ne tend qu'à former une seule rupture dans le milieu de sa longueur.

En appliquant ce principe au cercle dont nous venons de parler, en supposant que l'effort qu'il doit contenir est cent milliers, la force des barres devrait être égale à $\frac{100000 \times 7}{44}$ qui donne 15910.

Nous avons dit que les barres dont ce cercle est formé ont chacune 25 lignes de largeur sur 8 lignes ½ d'épaisseur, formant ensemble une superficie de grosseur de 425 lignes carrées, lesquelles évaluées seulement à 50 livres par ligne donneraient 21250, au lieu de 15910, et 133571 pour l'effort que le cercle pourrait contenir, au lieu de cent mille.

Des barres posées en linteaux ou en solives pour former des planchers.

En parlant ci-devant de la roideur du fer, nous avons dit qu'une barre de fer ne se soutient pas, sans plier, à une plus grande longueur qu'une barre en bois de chêne de même grosseur; mais nous avons observé que le poids du fer étant à celui du bois de chêne à-peu-près comme 17 est à 2, il doit en résulter que la roideur de ces deux matières est en raison inverse de leur pesanteur spécifique, et que leur grosseur, pour résister à un même effort, doit être comme $\sqrt{17}$ est à $\sqrt{2}$, à très-peu de chose près comme 3 est à 1 : ainsi pour remplacer une solive en bois de chêne de 6 pouces de

grosseur, il faudrait une barre de fer d'un peu plus de 2 pouces en carré sur même longueur, ce qui ne procurerait pas d'économie pour les planchers en fer.

I.re OBSERVATION.

Il est à-propos de remarquer que les solives ou barres soutenues horizontalement par leurs extrémités, résistent à l'effort qui tend à les faire plier, en raison de leurs longueurs, de leurs épaisseurs et de la roideur de la matière dont elles sont formées. Si l'on ne considère que leurs dimensions, leur résistance sera exprimée par la moitié de leur poids, multiplié par le carré de leur épaisseur verticale, et le produit divisé par la moitié de leur longueur.

Une solive en bois de chêne de 12 pieds de longueur, sur 6 pouces en carré de grosseur, produit 3 pieds cubes; lesquels, à raison de 64 livres, donnent pour son poids 192 livres. Une barre de fer de même longueur, dont la grosseur serait en raison inverse de la pesanteur du fer comparée à celle du bois, pèserait le même poids. Si l'on indique les dimensions de la solive et de la barre en pouces, on aura pour la résistance de la solive, d'après ce qui a été dit $\frac{96 \times 36}{72}$, qui se réduit à 48, et pour la barre de fer $\frac{96 \times 4\frac{4}{17}}{72}$ qui se réduit à $5\frac{11}{17}$; mais comme le fer a 8 fois $\frac{1}{2}$ plus de roideur que le bois, on trouvera pour l'expression de la solive 48×1, qui donne 48, et pour celle de la barre de fer $5\frac{11}{17} \times 8\frac{1}{2}$, qui donne aussi 48.

Pour éviter d'employer de grosses barres, on a imaginé des espèces de fermes ou armatures qui donnent plus de roideur au fer, et augmentent la force en plus grande raison

que le poids. Voici les résultats des expériences que j'ai faites sur deux armatures composées d'une barre courbée en arc et d'une barre droite qui en formait la corde. Ces armatures, représentées par les figures 1, 2, 3, 4, 5 et 6, pl. CLXXI, avaient 12 pieds de portée entre les appuis; l'une était formée en fer plat et l'autre en fer carré.

La barre formant l'arc de la première, avait 28 lignes de largeur sur 7 lignes d'épaisseur pesant 62 livres $\frac{3}{4}$; elle était posée de plat.

La barre droite formant la corde de l'arc, avait 27 lignes de largeur sur 9 d'épaisseur; elle pesait 67 livres $\frac{1}{2}$, posée de plat, comme la précédente.

L'assemblage de ces deux barres, sans moises ni poinçons, étant posé sur deux appuis éloignés de 12 pieds; la barre horizontale pliait vers le bas de 9 lignes. La distance au milieu, entre l'arc et la barre droite, était de 7 pouces.

Ayant suspendu au milieu de la barre courbe un poids de 112 livres, la distance au milieu, entre les barres, n'était plus que de 5 pouces $\frac{3}{4}$, et la barre droite ne pliait plus.

Sous un poids de 217 livres, placé de même la barre droite, pliait vers le haut de 8 lignes, et la distance au milieu, entre les barres, était réduite à 4 pouces 3 lignes; les flancs renflaient d'environ 3 lignes.

Sous un poids de 387, les deux barres se sont jointes au milieu; la barre du dessus formait une double courbure irrégulière, figure 3, qui formait d'un côté un renflement de 2 pouces et de l'autre de 3 pouces $\frac{1}{4}$. Cette inégalité de résistance a fait que le renflement s'est porté tout-à-coup d'un seul côté, où il avait 4 pouces 7 lignes.

La même armature maintenue par un poinçon au milieu, et deux moises pesant entout 125 livres, étant chargée au milieu d'un poids de 160 livres, s'est maintenue sans aucun effet sensible.

Sous un poids de 417 livres, cette armature baissait au milieu de 3 pouces 2 lignes.

Un autre armature de même longueur et disposée de même, composée de barres carrées d'un pouce de grosseur, pesant 101 livres, avec le petit poinçon et ses deux moises, étant posée sur deux appuis éloignés de 12 pieds, sans charge, la barre horizontale pliait au milieu vers le bas de 2 lignes.

La même, chargée au milieu d'un poids de 318 livres, la barre horizontale pliait vers le haut de 3 lignes; cette charge, augmentée jusqu'à 418 livres au bout de 24 heures, la barre horizontale ne pliait plus; elle était parfaitement droite et de niveau.

II.ᵉ Observation.

Nous avons dit ci-devant que la force des barres de fer de même longueur, posées horizontalement sur deux appuis à leurs extrémités, était en raison directe du carré de leur épaisseur verticale.

Dans les armatures dont il s'agit, toute la force consiste dans la barre courbée en arc, retenue par la barre horizontale, qui lui sert de corde. Cette combinaison est maintenue par le petit poinçon et les moises qui l'empêchent de changer de forme, d'où il résulte que l'épaisseur, au milieu, se trouve avoir 7 pouces 4 lignes pour les armatures en barres plates, et 8 pouces pour celles

en barres de fer carré d'un pouce, la flèche de la barre courbée en arc étant de 6 pouces, sur 12 pieds de corde.

D'après ce que nous avons ci-devant expliqué page 513, il résulte que la force d'une barre de fer courbée en arc, et entretenue comme les armatures dont il vient d'être question, est à celle d'une barre droite de même grosseur, comme sa circonférence intérieure est au double de la flèche qui mesure sa courbure.

La grosseur de la barre de la première armature étant de 28 lignes de largeur, sur 7 d'épaisseur, on trouvera, comme à la pag. 513, que sa force absolue est de 63840. Sa longueur entre les appuis étant de 12 pieds ou 1728 lignes, l'expression de sa force relative sera $\frac{63840 \times 49}{1728}$, qui se réduit à 1810 pour cette barre droite posée en linteau. La même barre courbée en arc, a son contour intérieur de 1734 lignes, et la flèche de courbure 72 lignes, ce qui donne pour l'expression de sa force relative $\frac{1810 \times 1734}{144}$, qui se réduit à 21795. Mais la charge qui commence à faire plier une barre de fer, n'étant qu'environ la centième partie de la force relative qui la ferait rompre, on aura pour son expression près de 218, qui ne diffère pas beaucoup de ce que donne l'expérience; car si de 218 on ôte 62 livres $\frac{1}{2}$ pour la moitié du poids de l'armature, il restera 156 $\frac{1}{2}$, au lieu de 160 qu'a donné l'expérience.

Pour l'autre armature dont les barres avaient 12 lignes de grosseur, on aura $\frac{46080 \times 144}{1728}$, qui se réduit à 3840 pour une barre droite et pour la barre courbe $\frac{3840 \times 1734}{144}$, qui se réduit à 46240, dont le centième 462 $\frac{4}{10}$, indique

la charge sous laquelle l'armature commence à plier en dessous.

Si de $462\frac{4}{10}$, on ôte 50 livres $\frac{1}{2}$ pour la moitié du poids de l'armature, le surplus sera $411\frac{9}{10}$, qui ne diffère pas beaucoup de 418 que donne l'expérience.

RÉSUMÉ.

Il résulte de ces expériences que les calculs qui y ont rapport peuvent être appliqués à toutes sortes de fermes ou armatures, soit pour des voûtes, soit pour des planchers en fer et autres ouvrages de même genre.

Les figures 7, 8, 9, 10, 11 et 12 représentent des armatures pour un plancher en briques creuses, avec les détails des ajustemens pour l'assemblage des pièces dont elles se composent ; on y a joint la forme des briques creuses qu'on y a employé, sous les N.os 13, 14, 15 et 16.

Ce plancher a 20 pieds de largeur dans œuvre, les murs ont 18 pouces d'épaisseur ; il est formé par des armatures, comme les précédentes, composées de deux barres, dont une, courbée en arc, est retenue par l'autre, qui forme la corde de cet arc. Cette armature est entretenue dans sa longueur par sept brides ou petites moises qui la divisent en huit parties égales.

Les barres ont chacune 30 lignes de largeur sur un pouce d'épaisseur, posées de plat ; la flèche de courbure de l'arc est de 6 pouces, c'est-à-dire d'un quarantième de la longueur dans œuvre de l'armature. Ces brides servent à maintenir l'arc et empêcher les barres de s'écarter plus que la courbe ne l'exige ; mais comme elles pourraient se rapprocher, on a placé entre les deux barres, au

milieu de chaque bride, des petits potelets de fer qui empêchent ce second effet; en sorte que l'ensemble de l'armature ne peut pas changer de forme.

Ces armatures sont reliées entre elles par huit rangs d'entre-toises, composées de barres de 18 lignes de largeur, sur 9 lignes d'épaisseur, terminées par des crochets qui embrassent les grandes barres droites formant les cordes des armatures.

Les intervalles entre les armatures sont bandés en briques creuses, maçonnées en plâtre, en prenant les précautions convenables pour obvier au gonflement dont il est susceptible.

Au-dessus de chaque armature est un tiran de fer plat, qui s'accroche, ainsi que la barre droite de l'armature, dans une même ancre placée à l'extérieur des murs.

Les figures 17, 19 et 21, indiquent des armatures pour des voûtes aussi en poteries creuses, comprises entre deux circonférences concentriques. Cette combinaison forme des segmens dont les cordes se relient de manière à empêcher le redressement des courbes, et à diminuer l'effort contre les murs extérieurs.

Les figures 18, 20 et 22, représentent des armatures dans le même genre pour des voûtes qui doivent être extradossées de niveau, pour former plancher.

Dans la fig. 21, le demi-cintre est divisé en six voussoirs comprenant chacun un arc de 15 dégrés; en sorte que le rayon DC est au rayon EC, comme le sinus total est à la sécante de 15 dégrés, comme 1000 est à 1035, comme 30 est à 31, et que ED est environ la trentième partie du rayon DC.

Ainsi ce rayon étant supposé de 5 mètres ou 15

pieds, donnera pour l'intervalle ED 166 millimètres ou 6 pouces.

Les arcs concentriques qui renferment cet espace, ont pour épaisseur le quart de ED; c'est-à-dire 42 millimètres ou 18 lignes.

La grosseur des barres formant les cordes des segmens, est les $\frac{2}{3}$ de celle des arcs; c'est-à-dire 28 millimètres ou 1 pouce. Les petits potelets formant poinçon ont la même épaisseur. Ces armatures posées à un mètre et demi de distance, et réunies par des entre-toises ou barres de fer coudées par les bouts, placées alternativement, peuvent être garnies en poteries creuses et avoir une très-grande solidité, étant couvertes à l'extérieur en plomb, si elles sont à l'air et ravalées en plâtre à l'intérieur.

Pour former l'enduit intérieur, on peut attacher aux arcs, avec des crochets, des vis ou autres moyens, des contre-lattes en bois pour y clouer le lattis et faire l'enduit comme un plafond.

La figure 22 indique la manière de former un plancher de niveau au-dessus d'une voûte en plein cintre.

Cette armature, ainsi que celles figures 18 et 20, ne diffèrent de la précédente que par le prolongement des barres horizontales EH et DI, ainsi que celui des petites moises ou entre-toises pour relier le cintre avec les barres horizontales.

Lorsque l'espace entre le cintre et les barres horizontales est considérable, on peut les réunir par des cercles et des barres, comme la figure 22 l'indique.

Lorsque les voûtes n'excèdent pas 8 à 9 pieds de diamètre et qu'elles n'ont rien à soutenir, elles peuvent être formées par un demi-cercle en fer, dont l'épaisseur peut

être d'une $\frac{1}{2}$ ligne par pied de la circonférence développée, ce qui donne 12 lignes $\frac{1}{2}$ pour un diamètre de 8 pieds, et 14 lignes pour un diamètre de 9 pieds.

Pour les revêtir d'un enduit, on peut, comme nous l'avons dit, arrêter en dessous avec des vis, des crochets, ou de quelqu'autre manière, des contre-lattes en bois pour y clouer le lattis, et faire un enduit en plâtre qui ne touchera pas les fers.

Pour les voûtes d'un plus grand diamètre jusqu'à 15, ou 18 pieds, on peut fortifier les demi-cercles en fer par des barres droites formant un polygone circonscrit, figure 2. Cette précaution est surtout nécessaire si les courbes sont en fer fondu.

Pour les voûtes depuis 18 jusqu'à 30 à 40 pieds, on formera un double polygone entre deux circonférences concentriques, qui se relient comme dans la figure 19.

Il faut avoir attention qu'il se trouve toujours au sommet de l'arc un segment, dont la corde forme une tangente horizontale DE à la circonférence inférieure, et une autre EF qui touche cette circonférence vers le milieu des reins, au point où se fait le plus grand effort. Lorsque la barre est formée par un arc de cercle, cette seconde voûte doit toucher le milieu du demi-arc.

Les fig. 1 et 2, planche CLXXII, indiquent des combinaisons pour des combles en fer qui n'auraient pas une grande charge à porter.

Les figures 3 et 4 indiquent des combles plus solides, susceptibles d'être garnis en briques pleines ou creuses pour des bâtimens à mettre à l'abri des incendies.

La figure 5 est une combinaison projetée pour une ferme de théâtre de même dimension que celle du

Théâtre d'Argentine à Rome, ou du Théâtre de l'Odéon à Paris.

La fig. 1, planche CLXXIII, indique une des fermes en fer du comble du Théâtre Français au Palais-Royal, et la figure 2, une combinaison d'après notre système par segmens.

Les figures 1 et 2 de la planche CLXXIV, indiquent le plan et l'élévation d'une des fermes en fer du salon d'exposition des tableaux au Louvre, avec les détails, et les figures 3 et 4, le plan et l'élévation d'après notre système. Ces changemens consistent, 1.° en ce qu'on a placé les demi-fermes A et B, figure 3, à la suite des barres C et D, qui forment un des angles du carré de l'ouverture vitrée, au lieu de les placer en avant, comme dans la figure 1; 2.° en ce que dans l'élévation, figure 4, on a prolongé la barre E jusqu'au point B, ce qui donne à cette ferme plus de force et de stabilité.

ARTICLE III.

Des ponts en fer.

C'est à Lyon qu'on a proposé pour la première fois de faire un pont en fer sur la Saône. Ce pont devait être composé de trois arches, de chacune 78 pieds. Il fut commencé en 1722, mais l'économie fit préférer un pont en charpente.

Pont de Coolbroockdale, planche CLXXV.

En 1779, les Anglais firent construire ce pont en fer fondu (1) sur la rivière de Saverne, à 180 milles de Londres, sur la route d'Irlande.

Ce pont est formé d'une seule arche, dont le diamètre est de 100 pieds 6 pouces anglais, (30 mètres 62 centimètres). Le cintre est formé par un arc de cercle de 154 degrés 24 minutes $\frac{1}{2}$, dont la flèche est de 39 pieds 8 pouces anglais (12 mètres 63 centimètres).

Ce pont est soutenu dans sa largeur par quatre fermes semblables à celle dont la moitié est représentée par la figure 1.

Chaque ferme est composée du grand arc intérieur, fondu en deux pièces, réunies au sommet par une clé et de deux parties d'arcs concentriques, qui se terminent sous la sablière ou longrine qui porte le plancher.

Cette sablière est encore soutenue par des poteaux ou barres à-plomb, dont une est appliquée le long de la culée, et l'autre répond à la naissance de l'arc intérieur. Ces barres sont réunies dans leur hauteur par deux entre-toises droites, et vers le haut par un espèce de cintre à double courbure. La partie triangulaire entre la barre d'à-plomb, la sablière du haut et le dos de l'arc supérieur, est remplie par un cercle qui réunit toutes ces parties.

(1) Ce que je vais dire sur les ponts en fer, est extrait en partie d'un mémoire fort bien fait et très-intéressant de M. Lamandé fils, Ingénieur en chef des Ponts et Chaussées, qui a été employé au Pont d'Austerlitz, et qui est chargé de la construction du Pont de Jéna.

Les arcs de cercle sont réunis entre eux par des entre-toises tendantes à leur centre commun et formant comme des divisions de voussoirs.

Tout ce système, posé sur des semelles de fer de 4 pouces d'épaisseur (o m. 10), scellées dans la retraite de la culée, est assemblé dans des mortaises marquées M, figure 2.

Le dessus du pont est formé par des plaques de fonte qui portent sur les sablières des fermes, et qui sont recouvertes de gravier pour former la chaussée.

La figure 3 est une coupe sur la largeur du pont, et la figure 4 représente une combinaison que je propose, et qui présente plus de régularité.

Pont de Sunderland, planche CLXXVI.

Ce pont, situé dans le comté du Burham, est composé aussi d'une seule arche, dont la largeur est de 236 pieds anglais, (71 mètres 91 c.). Il a été commencé en 1793, et terminé en 1796, par M. Rowlandburdon, membre du parlement, d'après les projets et sous la direction de M. Wilson, ingénieur.

Ce pont est situé de la manière la plus pittoresque, entre deux rochers escarpés et élevés de 94 pieds, (28 m. 642) au-dessus de la rivière de Wear que les vaisseaux marchands remontent jusqu'à trente milles au-dessus de ce pont, sous lequel ils peuvent passer à pleines voiles.

Le pont de Sunderland est soutenu dans sa largeur par six fermes, espacées entre elles de 6 pieds, de milieu en milieu.

Ces fermes, dont la moitié est représentée par la

figure 1, sont composées pour ce cintre de chassis de fer fondu, posés les uns à côté des autres, comme des voussoirs d'un pont en pierre.

Chacun de ces voussoirs a 5 pieds de hauteur (1 m. 524), sur 2 pieds 5 po. de largeur moyenne (o m. 736). Ils forment trois arcs concentriques de 6 pouces (o m.153) de largeur, réunis par des montans perpendiculaires à ces arcs, de chacun 1 pied 3 pouces (o m. 38) de longueur sur 2 pouces (o m. 051) de largeur, laissant entre eux un intervalle d'un pied (o m. 395).

Chaque partie d'arc répondant à ces voussoirs, porte une espèce de canal ou rainure, disposée pour recevoir des plate-bandes de fer forgé, qui relient ces voussoirs entre eux, d'une manière fort simple, très-solide et très-ingénieuse; en sorte que le fer fondu, qui est cassant, se trouve relié par le fer forgé, et que la rupture d'une ou de plusieurs pièces n'entraînerait aucun dérangement dans la combinaison de ce système.

Les propriétés de ces deux espèces de fer sont combinées de la manière la plus avantageuse; savoir, la fonte pour porter, et le fer forgé pour tirer. Un pont tout en fer forgé aurait été, par son élasticité, sujet à de trop grandes vibrations. La roideur et l'incompressibilité de la fonte la rend plus propre que le fer forgé pour former les voussoirs des arcs; mais comme elle est cassante, elle avait besoin d'être maintenue par du fer forgé.

Les fermes sont réunies de deux en deux voussoirs, par des entretoises en fonte RS, figure 3, de 6 pieds de longueur (1 m. 80); on leur a donné la forme de tube, afin d'opposer plus de résistance avec moins de matière. Ces tubes sont placés alternativement à l'extrados et à

l'intrados des arcs; ils portent à leurs extrémités des espèces de pattes, percées de trous pour se relier au moyen de boulons.

Les tympans ou espaces compris entre les arcs, sont garnis par des cercles de fer qui se touchent, ainsi que l'arc d'extrados et le dessous du plancher du pont.

La figure 2 représente une coupe prise sur la largeur du pont.

La figure 4 indique une combinaison plus régulière, que je propose, et qui pourrait être adaptée pour des fermes de pont de ce genre.

Pont de Stains, fig. 1, planche CLXXVII.

Ce pont a été construit en 1802, sur la Tamise, à dix-sept milles de Londres, par le même ingénieur Wilson qui a construit le pont de Sunderland.

Ce nouveau pont en fer est aussi d'une seule arche, de 180 pieds anglais d'ouverture (54 m. 85); son cintre est formé par un arc de cercle dont le rayon est de 271 pieds 1 pouce (79 m. 225); la flèche de l'arc est de 16 pieds (4 m. 88).

Ce pont comprend, dans sa largeur, six fermes semblables, espacées de milieu en milieu de 6 pieds (1 m. 83).

Les arcs de chacune de ces fermes sont composés, comme au pont de Sunderland, de chassis en fer fondu formant voussoirs.

La largeur des pièces formant les arcs est de 6 pouces (0 m. 15) sur 4 pouces 3 lignes d'épaisseur. Ces arcs sont réunis par des montans qui tendent à leur centre.

La largeur moyenne des voussoirs est de 4 pieds 10 pouces (1 m. 474); c'est-à-dire double de celle des voussoirs du pont de Sunderland; ils sont réunis entre eux par des tenons mobiles qui s'ajustent dans des mortaises pratiquées à chaque bout des parties d'arc AB, CD, figures 2.

Les arcs de chaque ferme sont réunis par des espèces de moises ou entre-toises évidées DE, placées au droit de chaque joint des voussoirs, et entretenues par des clavettes qui servent aussi à fixer les tenons qui réunissent les voussoirs.

La figure 3 indique une coupe en travers de ce pont.

Les tympans sont remplis, comme au pont de Sunderland, par des cercles tangens entre eux, et d'un côté à l'extrados de l'arc, et de l'autre au-dessous du pont, dont le plancher est formé avec des plaques en fonte de deux pieds de largeur (0 m. 609), portant en dessus des renforts terminés en arc, afin de leur procurer plus d'épaisseur au milieu.

Des idées d'économie et les difficultés d'ajustement ont porté l'ingénieur à supprimer les plate-bandes de fer forgé, encastrées dans les arcs en fonte des voussoirs; ils les a remplacées par des tenons mobiles, mais il en résulte un très-grand inconvénient; c'est que la rupture des pièces devient très-dangereuse, et leur remplacement très-difficile et même impossible pour quelques-unes, telles que les moises ou entre-toises, à cause des encastremens pratiqués pour recevoir les arcs des voussoirs contigus, de même que les tenons mobiles qui pourraient se rompre par l'effet d'un mouvement dans l'ensemble de la combinaison. La difficulté de ces remplacemens,

est d'une si grande importance, qu'elle doit faire préférer le moyen employé au pont de Sunderland.

Pont des Arts, planche CLXXVIII.

Ce pont, construit à Paris pour le passage des gens de pied, est, je crois, le premier pont en fer exécuté en France. Il est composé de neuf arches de chacune 19 mètres 3 centimètres, environ 59 pieds 6 pouces; en sorte que sa longueur entre les culées est de 173 mètres 87 centimètres, ou 535 pieds $\frac{1}{2}$, sur 9 mètres 74 centimètres ou 30 pieds de largeur.

Chacune des arches est composée de cinq armatures semblables en fer fondu, formées d'une combinaison de courbes en arc de cercle, dont les unes forment le cintre des arches, et les autres servent à le contre-buter vers le milieu des reins, comme l'indique la figure première. Au milieu de chaque pile s'élève une forte barre à-plomb, reliée avec les cintres des arcs par des barres en écharpes.

Les courbes des cintres, qui ont 19 centimètres de largeur (7 pouces), sont en deux pièces assemblées au milieu.

Au-dessus de chacune de ces armatures sont fixés, à des distances égales, des espèces de potelets aussi en fonte, qui soutiennent les pièces de bois de charpente formant le plancher du pont recouvert en madriers, comme l'indiquent les lettres *a, b, c, d*.

OBSERVATION.

Il manque à ce pont, très-ingénieusement combiné, afin d'avoir toute la solidité nécessaires en certaine circonstances,

une barre continue BB, fig. 2, pour relier le sommet des arcs, et une autre CC, pour servir de corde à l'arc au-dessus des piles, et lui procurer plus de fermeté pour contrebuter les grands cintres.

Les figures 3 et 4 indiquent deux combinaisons en forme de voussoirs, l'une simple et l'autre comme au pont d'Austerlitz, susceptible de plus de solidité. Celle figure 4 serait dans le cas de soutenir le roulage des voitures.

Il est bon de rappeler ce que nous avons dit ci-devant page 318, à l'occasion des ponts pour le passage des gens de pied, qui, dans certaines circonstances, se trouvent plus chargés que ceux pour les passages des voitures.

Pont d'Austerlitz, planche CLXXIX.

Dans le premier projet adopté pour la construction de ce pont, les voussoirs étaient reliés par des plate-bandes de fer forgé, comme au pont de Sunderland ; mais des idées d'économie y firent renoncer, les motifs ou plutôt les prétextes furent, 1.° la difficulté de l'ajustage des barres de fer forgé dans les rainures des arcs en fonte, et de faire rapporter les trous des barres de fer avec ceux percés dans la fonte, ce qui cependant n'aurait pas été difficile en les perçant sur le tas.

2.° La crainte de diminuer la force des arcs en fonte en les forçant; mais cette crainte s'évanouit quand on considère que les plate-bandes de fer auraient plus que doublé la force de la fonte.

3.° Le motif qui a fait décider la question, est l'économie considérable qui résultait de la suppression d'une grande

DE L'ART DE BATIR.

quantité de fer forgé, et de main-d'œuvre pour les ajustages.

Quant aux objections faites sur l'emploi du fer forgé avec le fer fondu, à cause de la différence d'extension dont ils sont susceptibles à un même degré de chaleur, cet objet mérite un examen particulier.

(1) M. Bouguer, de l'Académie des Sciences, a éprouvé qu'une barre de fer forgé de 6 pieds de longueur, s'allongeait de $\frac{47}{100}$ de ligne, ou de $\frac{1}{1838}$ de sa longueur, depuis le terme de congélation jusqu'à celui de l'eau bouillante, c'est-à-dire pour 80 degrés du thermomètre de Réaumur, $\frac{47}{8000}$ de ligne, ce qui fait $\frac{1}{147064}$ par degrés, en supposant la dilatation proportionnelle.

Le même académicien éprouva, à l'aide de son pyromètre, que des règles de 6 pieds des métaux ci-après s'étaient allongées, depuis le degré de glace jusqu'à celui de l'eau bouillante; savoir:

<p style="text-align:right">centièmes de lignes.</p>

celle de fer de	47 $\frac{1}{1838}$
d'or de	63 $\frac{1}{1371}$
d'argent de	81 $\frac{1}{1066}$
de plomb de	94 $\frac{1}{919}$

et en supposant la longueur de ces règles divisée en 33000 parties égales, il trouve

le rallongement du fer de............	18 $\frac{1}{1832}$
celui de l'or de	24 $\frac{1}{1375}$
celui de l'argent de	31 $\frac{1}{1064}$
celui du plomb de	36 $\frac{1}{916}$

M. Ellicot, physicien anglais, a trouvé qu'à

(1) Physique de Muschembrock, Tome II, pages 342—344.

un même degré de chaleur, la dilatation

pour l'or était de 73 $\frac{1}{1520}$
pour l'argent de 102 $\frac{1}{1081}$
pour le similor de 95 $\frac{1}{1160}$
pour le cuivre de 89 $\frac{1}{1239}$
pour le fer forgé de 60 $\frac{1}{1838}$
pour l'acier de 56 $\frac{1}{1239}$
pour le plomb de 149 $\frac{1}{740}$

Le chevalier Don George Juan, espagnol, ayant exposé aux rayons du soleil des règles de même longueur, faites avec les différens métaux ci-après,

centièmes de lignes.

trouva le rallongement du fer de............ 13 $\frac{1}{4}$
en acier de 12 $\frac{1}{3}$
en cuivre de 19 $\frac{1}{4}$
en similor de 20
en verre de 3 $\frac{1}{4}$
en pierre de 2

Muschembrock ayant plongé dans l'eau bouillante des fils de métal de 6 pouces de longueur, tirés à la même filière, trouva le rallongement de

celui en plomb de 160 *degrés.*
celui en étain de 124
en cuivre jaune du Japon de 84
idem de Barbarie de 81
en similor de 92
en fer de 73
en acier de 67

Par les dernières expériences faites en Angleterre, avec un instrument perfectionné par Ramsden, et répétées en France par MM. Lavoisier et Laplace, on a trouvé qu'une

verge d'acier, depuis la température de la glace fondante jusqu'à celle de l'eau bouillante, où depuis 0 jusqu'à 80 degrés du thermomètre de Reaumur, s'alonge de $\frac{1}{873,75}$ et une en fer fondu de $\frac{1}{900,91}$, qui peuvent se réduire à $\frac{1}{874}$ et $\frac{1}{901}$; ce qui donne pour chaque degré $\frac{1}{69920}$, pour l'acier, et $\frac{1}{72080}$ pour le fer fondu.

Quant au rallongement du fer forgé, il faut remarquer que son rapport avec celui de l'acier a été trouvé, à très-peu de chose près, le même dans les expériences ci-devant citées. M. Ellicot trouve ce rapport comme 60 est à 56, où comme 15 est à 14.

Don George Juan trouve ce rapport comme $13\frac{1}{4}$ est à $12\frac{1}{3}$, comme 159 est à 148, qui ne diffère pas beaucoup de 15 à 14. Les expériences de Muschembrock donnent ce rapport comme 73 à 67 et celui de 15 à 14 donnerait 73 et 68, ce qui en approche beaucoup.

Ainsi, en adoptant le rapport de 14 à 15, pour celui de la dilatation de l'acier et du fer forgé, à 80 degrés du thermomètre de Reaumur, d'après les dernières expériences, le rapport de l'acier au fer forgé serait comme $\frac{1}{874}$ est à $\frac{1}{816}$, et pour celui du fer forgé à celui du fer fondu $\frac{1}{816}$ et $\frac{1}{901}$; ces deux fractions réduites à un même dénominateur deviennent $\frac{901}{735216}$ et $\frac{816}{735216}$, dont la différence $\frac{85}{735216}$ se réduit à $\frac{1}{8650}$; c'est-à-dire que pour deux barres de 8 mètres 65 centimètres ou 26 pieds 7.° 6 lignes de longueur, sur même grosseur, l'une de fer forgé et l'autre de fer fondu exposées à une chaleur de 80 degrés, le rallongement ne différerait que d'un millimètre.

Mais en prenant pour terme du plus grand froid en France 16 degrés au-dessous de 0, et 24 degrés au-dessus

pour celui de la plus grande chaleur, la plus grande différence de température que puissent éprouver les fers exposés à l'air libre, ne serait que de 40 degrés; et si l'on fait attention que la pose de ces ouvrages n'a presque jamais lieu lorsque la température est au-dessus de 0, on peut prendre 24 degrés pour la plus grande différence que puissent éprouver ces matières, qui donnerait $\frac{244,8}{735216}$ pour la fonte, et $\frac{270,3}{735216}$ pour le fer forgé, différence $\frac{25\frac{1}{2}}{735216}$, qui se réduit à $\frac{1}{28831}$: en sorte que la différence de dilatation pour des barres de 28 mètres 831 millimètres ou 88 pieds 9 pouces, ne serait que d'un millimètre, ce qui réduit à rien l'objection de l'emploi de ces deux espèces de fer.

Les plus grands efforts qui résultent de la dilatation ou de la condensation des métaux, ont lieu pour les barres droites, retenues par leurs extrémités et maintenues dans leur longueur de manière à ne pas pouvoir plier. Si les obstacles qui retiennent ces barres sont invincibles, elles se refoulent, et s'ils ne le sont pas, elles les éloignent. Lorsque les barres ne sont pas suffisamment maintenues dans leur longueur, elles plient.

On a vu au pont des Arts que le rallongement des barres d'appui des balustrades en fer, par l'effet de la chaleur, a fait reculer les pierres dans lesquelles elles étaient scellées à leurs extrémités. Ces pierres qui n'ont presque pas de charge ont dû céder à cet effort, plutôt que de faire courber ces barres en dedans ou en dehors.

Pour donner une idée de cet effet, nous allons y appliquer le résultat des expériences que nous venons de citer.

La longueur de ces barres d'appui est de 535 pieds 6 pouces ou 173 mèt. 951 millim., et comme le rallongement du fer forgé pour 24 degrés du thermomètre de Reaumur est de $\frac{1}{2720}$, celle d'une barre de 173 mètre 951 a dû être d'un peu moins de 64 millimètres ou de 28 lignes $\frac{1}{2}$.

Description du pont d'Austerlitz, tel qu'il est exécuté.

Ce pont est composé de cinq arches de chacune 32 mètres 36 centimètres (ou 100 pieds) d'ouverture. La courbe du cintre est un arc de cercle dont le rayon est de 42 mètres 0 6, et la flèche ou montée de 3 mètres 226 (10 pieds). La largeur du pont est soutenue par sept fermes distantes de milieu en milieu de 2 mètres 0 2 (6 pieds 2.° 6 lignes).

L'archivolte de chaque arc est divisée en 21 voussoirs de 1 mètre 60 centimètres (5 pieds) de largeur, sur 1 mètre 30 (4 pieds) de hauteur, et 0 m. 0 7 (2 pouces 6 lignes) d'épaisseur. Ces voussoirs représentés par la figure 1, ont la forme d'un chassis à jour dans le genre de ceux du pont de Sunderland, composé de trois arcs concentriques et des montans qui tendent à leur centre; on a interposé dans leurs joints des lames de cuivre d'environ une ligne d'épaisseur, susceptibles de céder à la pression et de remplir les inégalités de la fonte.

Les tympans au-dessus de l'archivolte sont remplis par des chassis L M N O P, figure 1, formés par deux arcs concentriques et de montans qui leur sont perpendiculaires; ils ont mêmes dimensions que ceux des voussoirs. Ces montans ont leur appui sur l'arc d'extrados des voussoirs

de l'archivolte, et sont assemblés avec eux par des boulons à vis et écrous en fer forgé.

Ce remplissage des tympans différant de celui des ponts d'Angleterre, a l'avantage d'être plus solide et d'une exécution facile, étant composé de chassis comme ceux des voussoirs de l'archivolte.

Les quatre voussoirs qui joignent la clé portant la partie de tympan au-dessus, il faut remarquer 1.º que les arcs du tympan soutiennent une partie de la pression exercée sur le pont, qui se trouve répartie sur une plus grande surface, à mesure qu'elle approche des culées et des piles.

2.º Que le prolongement des joints des voussoirs, en ne formant qu'un seul corps avec l'archivolte, tend à donner plus de roideur et de force aux fermes, et à diminuer les vibrations lorsqu'il passe des voitures sur le pont.

Les fermes sont reliées entre elles par des entretoises K S R S, figure 6, posées perpendiculairement à leur direction. L'une de ces entretoises répond à l'arc supérieur de l'archivolte, et l'autre à celui de dessous. La longueur de chaque entretoise est de 1 mètre 95 cent. (6 pieds). Le corps ou tige S est un barreau carré en fonte de 0 m. 0 7 c. de grosseur, (2 pou. 6 lig.); cette tige est terminée à ses bouts par deux branches 5 b, 5 o percées chacune d'un trou rond de 0 m. 0 3 c. de diamètre (1 pouce).

Dans ces trous passent des boulons pour réunir l'arc des voussoirs avec les entretoises placées à droite et à gauche de chaque ferme.

On peut voir qu'au pont de Coalbroockdale, les fermes qui sont composées de trois grands arcs fondus à part, sont reliées par des entretoises posées sur les fermes

et entaillées sur les arcs; qu'à celui de Sunderland les entretoises ont la forme d'un tube placé entre les fermes et portant à chaque extrémité un talon ou branche, au moyen de laquelle ils sont boulonnés avec les voussoirs. Cette forme de tube avait d'abord été projetée pour les entretoises du pont d'Austerlitz, dans l'intention de se procurer plus de résistance avec une même quantité de matière. Des raisons d'économie ont fait préférer des tiges pleines.

Ce pont est soutenu sur des culées et des piles en pierre de taille. Ces dernières ne s'élèvent que jusqu'à la naissance du cintre des arches, elles portent en-dessus des pièces triangulaires MKT, figure 4, en fer fondu formant coussinets, pour se raccorder avec les arcs des fermes. Ces pièces sont les plus fortes qui entrent dans la composition de ce pont; elles ont 3 mètres 39 cent. (10 pieds 5 pouces) de hauteur, sur 3 mètres (9 pieds 2 pouces 10 lignes) de base égale à la largeur des piles; elles ont la même épaisseur que les voussoirs, et sont liées d'une ferme à l'autre par des entretoises et des barres de fer fondu posées diagonalement, désignées sous le nom d'écharpe, qui ont la même épaisseur que les entretoises avec lesquelles elles sont assemblées, par le moyen de boulons en fer forgé.

Ces coussinets sont posés sur une coulisse de fonte EFG, figure 5, désignée sous le nom de coussinet inférieur, encastré dans la pierre qui forme le chaperon de la pile, et portant une tige verticale qui traverse trois assises des piles en pierre, dans lesquelles elle est scellée. On a aussi encastré et scellé dans les pierres des paremens des culées, de grandes rainures de fonte,

appelées coussinets de culée, qui reçoivent les premiers voussoirs des arches extrêmes.

Le plancher de ce pont est en bois de charpente; il est formé de pièces de bois CD, figure 3, posées perpendiculairement à l'axe du pont, recouvertes de madriers jointifs. L'écartement et le devers de ces pièces est retenu par des écharpes en fer forgé MN, posées en croix de Saint-André. Ce plancher porte une chaussée en cailloutis, et des trottoirs en dalles de pierre dure, bordés par une rampe ou balustrade en fer forgé à hauteur d'appui, fig. 2.

La figure 7 indique une combinaison plus simple et plus régulière d'après notre système.

OBSERVATIONS.

La largeur de l'archivolte d'un pont en fer devrait être proportionnée à la grandeur de la circonférence de l'arc qui forme son cintre; mais si l'on veut réunir la solidité à la proportion, je trouve que pour les demi-cintres dont la circonférence est moindre de 45 degrés, cette largeur peut-être déterminée par la rencontre de la verticale BD, qui passe par le milieu de l'arche avec une tangente ED, parallèle à la corde AC du demi-arc, ainsi qu'on le voit indiqué par la figure 6 de la planche CLXXII. On peut juger de l'effet qui résulte de cette règle, par l'application que nous en avons fait aux nouvelles combinaisons que nous proposons pour les ponts anglais de Sunderland et de Stains, et pour ceux des arts et d'Austerlitz à Paris.

Lorsque l'arc du demi-cintre d'un pont en fer est de plus de 45 degrés, comme celui du pont anglais de

Coolbrockdale, l'épaisseur de l'archivolte pourra être déterminée par une tangente DF, parallèle à la corde CB, de la moitié du demi-arc, ainsi qu'on le voit indiqué par la figure 7 de la même planche.

Nous allons terminer cette section par quelques observations sur les fermes et armatures en fer dont peuvent se former les planchers, les voûtes et les toits.

En parlant ci-devant, page 534, des planchers compris entre des surfaces droites et horizontales, nous avons fait voir que la combinaison la plus simple et la plus solide des armatures qui doivent les former, était de les fortifier par des arcs de cercle intérieurs, entretenus par des petits potelets et des barres qui empêchent les arcs de se redresser.

Les voûtes dont la surface apparente est courbe, peuvent aussi se former avec des armatures composées de segmens de cercle qui se relient entre eux, comme l'indiquent les figures 17, 19 et 21 de la planche CLXXI.

Si ces voûtes doivent former plancher en-dessus, les parties comprises entre la courbe du cintre et le sol de niveau, fournissent un moyen de les rendre extrêmement solides, ainsi que nous l'avons indiqué par les figures 18, 20 et 22 de la même planche. Il en est de même des armatures, pour former les combles indiquées par les figures de la planche CLXXII ; mais il est essentiel de remarquer que lorsqu'il s'agit de voûtes en berceau d'un très-grand diamètre, comprises entre deux surfaces courbes apparentes, il faut des précautions particulières pour les empêcher de pousser les murs, en changeant de forme par l'effet de leur poids et de leur élasticité, et de

la variation de température auxquels elles peuvent être exposées.

Lorsque le plan de la pièce à voûter est carré, ou qu'il en diffère peu, il vaut beaucoup mieux préférer la forme des voûtes en arc de cloître à celle des voûtes en berceau, parce que les effets des portions qui se réunissent pour former les angles se détruisent en grande partie.

La forme de voûte la plus avantageuse pour couvrir un grand espace, est celle des voûtes sphériques, parce qu'elles peuvent être maintenues dans tous leurs points par des cercles horizontaux qui les empêchent d'agir et de changer de forme. Cependant, il faut considérer que si elles sont exposées immédiatement aux intempéries de l'air, elles sont susceptibles d'éprouver, par les différens degrés de température, des effets alternatifs de dilatation et de condensation, qui finissent par diminuer beaucoup la force d'union de leur assemblage. Ces effets sont d'autant plus dangereux, que les voûtes ont un plus grand diamètre, à cause du plus grand poids mis en mouvement.

Pour éviter ces inconvéniens, il faut éviter de couvrir ces voûtes avec des matières métalliques trop minces, qui, au lieu de les préserver de ces effets, les augmentent. C'est pour cette raison que, dans le projet de coupole en fer que j'avais proposé en 1803 pour la cour de la Halle au Bled de Paris, la couverture devait être en tuiles plates vernisées, qui auraient mieux garanti les armatures composant la voûte en fer et leur assemblage, qu'une couverture métallique sujette aux mêmes variations. Quant à l'objection qui m'a été faite par quelques personnes relativement au poids, j'observe, d'après les principes sur lesquels s'établit la véritable théorie de la construction,

que, dans cette circonstance, le poids de la superficie servant de couverture à la voûte ne peut que contribuer à sa solidité, lorsqu'il se trouve dans un rapport convenable avec les efforts qui tendent à faire renfler les flancs.

La figure 1 de la planche CLXXX, indique la projection en plan d'un quart de cette coupole, avec les compartimens que devait former la combinaison des fermes verticales avec les cercles horizontaux.

La figure 2 indique la vue intérieure de ce quart en élévation, avec la lanterne qui devait terminer la coupole.

Les figures 3, 4, 5 et 6, indiquent le plan, les élévations à l'intérieur et à l'extérieur, et le profil des compartimens, sur une plus grande échelle.

La figure 5 fait voir l'arrangement des tuiles, le lattis en fer, qui devait les soutenir, et la combinaison des courbes verticales et horizontales qui devaient former la voûte.

Ces courbes ou armatures auraient été composées de parties en fer forgé, ajustées de manière à former la voûte par rangs horizontaux, comprenant en hauteur un caisson carré et un encadrement, en sorte que la pose en place pouvait se faire, sans avoir besoin de charpente montant du fond, mais seulement de quelques échafauds légers, dont le premier aurait porté sur la corniche, et les autres auraient été soutenus par chaque rang inférieur terminé pour poser et ajuster les pièces de celui au-dessus.

Le motif que je me suis proposé dans la combinaison des parties de ce projet de coupole, a été de former une surface ferme et continue, capable de résister en tout sens aux plus grands efforts qu'elle pouvait avoir à soutenir, et de lui procurer une solidité et une durée

égale à celle du reste de l'édifice. Ainsi, pour parvenir à donner à cette surface la fermeté et la continuité, je remplissais à l'intérieur les vides des compartimens formés par le croisement des courbes verticales et horizontales, avec des plaques de fer fondu d'environ un demi-pouce d'épaisseur, susceptibles par leur fermeté de résister à tous les efforts de pression, et qui auraient présenté une surface unie, divisée en compartimens réguliers, par les courbes verticales et horizontales : ces courbes étant en fer forgé, dont la propriété est de résister aux efforts de tension, auraient servi à réunir toutes les parties de cette coupole, de manière à former un corps continu incompressible et indissoluble.

Je ne me proposais d'employer pour les assemblages de toutes les parties de cette coupole, que des ajustemens simples, capables de se prêter sans inconvénient à tous les effets que produisent sur les matières métalliques les différens degrés de température auxquels ils devaient être exposés, et à pouvoir remplacer facilement les pièces que des circonstances extraordinaires auraient pu endommager.

La coupole en fer, exécutée, n'est pas celle qui avait d'abord été proposée par M. Bélanger, avec des vitraux en forme de lucarne tout autour; elle paraît avoir été modifiée en partie d'après le projet que j'ai publié. Cette coupole diffère de celle que j'avais proposée, en ce qu'au lieu d'un compartiment double de caissons avec des encadremens dont je décorais la surface intérieure, on a formé des caissons simples recreusés de l'épaisseur des courbes verticales et des entretoises qui les relient. Cette combinaison est réunie par un léger grillage en fer forgé,

servant à soutenir les feuilles de cuivre très-minces qui forment la couverture.

Toutes les parties de cette coupole, dont j'ai suivi l'exécution comme inspecteur-général, ont été faites et ajustées avec des soins et une précision qui méritent les plus grands éloges, d'après les dessins et sous la conduite de M. Bélanger, architecte, et de M. Brunet, contrôleur.

FIN DU SEPTIÈME LIVRE.

SOMMAIRE
OU
TABLE

Des Objets contenus dans le septième livre du
TRAITÉ DE L'ART DE BATIR.

SECTION PREMIÈRE.

DE LA COUVERTURE.

Des différentes espèces de couvertures antiques et modernes, page 383.

Origine et fabrication des tuiles en terre cuite, page 385.

Des tuiles romaines et de leur arrangement, page 386.

Couvertures en tuiles flamande, page 390.

Couvertures en tuiles plates, page 391.

Formation des égoûts, page 394.

Des faîtages, des solins, des ruellées, des noues et des lucarnes, pages 395 — 397.

Couvertures en ardoises, page 398 et suivantes.

Manière dont se fait la couverture d'ardoise à Paris, page 402.

Des couvertures en plomb, page 404.

Des couvertures en lames de cuivre, page 407.

Des couvertures en tôles préparées, en zinc, en fer fondu, en fer-blanc et en pierres refendues appelées laves, page 408.

Couvertures en dalles de pierres dures à recouvremens, et autres pour les terrasses, page 410.

Couvertures en bardeaux, page 412.

Couvertures en chaume et en roseaux, pages 413 et 414.

SECTION II.

MENUISERIE.

ARTICLE PREMIER. Des cloisons en planches, page 416.

ART. II. Des planchers, parquets et portes pleines, page 417.

ART. III. Des croisées, persiennes et jalousies, pages 419 — 423.

ART. IV. Des compartimens de menuiserie, avec panneaux ornes de moulures, page 424.

ART. V. Des portes à panneaux avec moulures; des portes cochères, page 426.

Des portes bâtardes et charetières, page 428.

Des portes à placard, page 430.

ART. VI. Des lambris de menuiserie, page 432.

ART. VII. Des stalles, page 434.

Des appuis et des museaux, page 435.

Moyen géométrique de tracer en plan le contour des museaux, page 436.

Des parcloses, page 437.

Des patins, page 439.

Détail d'une des portes de menuiserie de l'église de Sainte-Geneviève, page 440.

ART. VIII. Des chapiers et autres armoires de sacristie, page 441.

ART. IX. Des porches, page 447.

ART. X. Des buffets d'orgues, page 448.

SOMMAIRE DU SEPTIÈME LIVRE.

Art. XI. Des retables d'autels, chaires à prêcher et bancs d'œuvres, page 451.
Des colonnes de menuiserie, *idem.*
Des bases et chapiteaux, page 453.
Des chaires à prêcher, page 455.
Des confessionnaux, page 456.

Art. XII. De l'art du trait, page 457.

Art. XIII. Des surfaces à courbure simple, page 459.

Art. XIV. Du revêtissement des voûtes des arrières voussures, page 461.
Embrassemens mixtes et gauches, page 464.
Des calottes, page 466.
Arrière voussure de Marseille ordinaire, page 467.
Arrière voussure de Marseille conique, page 471.
Arrière voussure, dite de Montpellier, page 472.
Arrière voussure, dite de Saint-Antoine, page 476.

Art. XV. Revêtissement de menuiserie pour les voûtes, page 478.
Des voûtes sphériques et sphéroïdes, page 481.

Art. XVI. Des escaliers en menuiserie, page 482.
Des marches en menuiserie, page 484.
Des limons droits et courbes, et noyaux d'escaliers, page 485.

SECTION III.

SERRURERIE.

Article premier. Des qualités des fers, page 492.

Art. II. Expériences sur la force des fers, faites par M. de Buffon, page 497.
Expériences faites par M. Soufflot, page 499.
Autres expériences sur des tringles de 14 pouces de longueur, page 502.

Autres faites par Muschembroch, page 503.
De la force sous laquelle le fer commence à se refouler, page 519.
De la force des fers posés verticalement, page 520.
De la force des fers inclinés, page 524.
Armature des plate-bandes du portail de l'église de Sainte-Geneviève, page 525.
Des barres posées en linteaux ou en solives, page 528.
Expériences sur des armatures, page 530.
Planchers en fers et briques creuses, page 533.
Combles en fer, page 536 ; voûtes *idem* du Salon d'exposition au Louvre.

Art. III. Des ponts en fer, page 537.
Pont de Coolbrook dale, page 538.
Pont de Sunderland, page 539.
Pont de Stains, page 541.
Pont des Arts, à Paris, page 543.
Pont d'Austerlitz, page 544.
Observations sur le rallongement des fers forgés, fondus et autres métaux, depuis le degré de glace jusqu'à celui de l'eau bouillante, page 545.
Description du pont d'Austerlitz, tel qu'il existe, page 549.
Observations sur les archivoltes et armatures en fers, page 552.
Les voûtes sphériques sont les plus avantageuses pour couvrir un grand espace. Projet d'une Coupole en fer, pour couvrir la cour de la Halle-aux-Grains de Paris, page 554.

FIN DES SOMMAIRES DU SEPTIÈME LIVRE.

ERRATA pour le septième livre de l'Art de bâtir.

Page 388, ligne 15, *au lieu de* empératrice Faustine, *lisez* impératrice Faustine.
Page 401, ligne 6, *au lieu de* écariées, *lisez* écarries.
Page 439, ligne 16, *au lieu de* fig. 13, *lisez* fig. 10.
Page 446, lignes 3 et 4, *au lieu de* fig. 3 et 4, *lisez* fig. 15 et 16.
Idem, avant dernière ligne, *au lieu de* fig. 13, 14 et 15, *lisez* fig. 17.
Page 472, ligne 14, *au lieu de* 12, *lisez* B.
Idem, ligne 16, *au lieu de* km et bf, lisez $k\,6$ et $b\,18$.
Idem, ligne 17, *au lieu de* dg, *lisez* $d\,G$.
Idem, ligne 25, planche CLXV, ajoutez *bis*.
Page 493, ligne 23, *au lieu de* le composent, *lisez* les composent.
Page 494, ligne 24, *au lieu de* si on les travaillaient, *lisez* travaillait.
Page 499, ligne 1.re, *Expériences faites par M. Soufflot*, ajoutez *sur des tringles de 24 pouces de longueur*.
Page 503, ligne 9, *au lieu* d'un dixième pouces, *lisez* d'un dixième de pouce.
Page 519, ligne 25, *au lieu de* 57200 et 519, *lisez* 32640 et 510.
Page 520, ligne 20, des barres de fer de différentes grosseur et longueur, *ajoutez* posées verticalement.
Page 548, ligne 5, *au lieu de* au-dessus de o, *lisez* au-dessous de o.
Page 548, ligne 11, après millimètres, *ajoutez* pour une longueur qui est plus de trois fois celle des barres précédentes.
Idem, ligne 16, *au lieu de* barres droites, retenues, *lisez* qui sont retenues.
Page 550, ligne 7, *au lieu de* portant, *lisez* portent.
Page 551, ligne 3, *au lieu de* portant, *lisez aussi* portent.

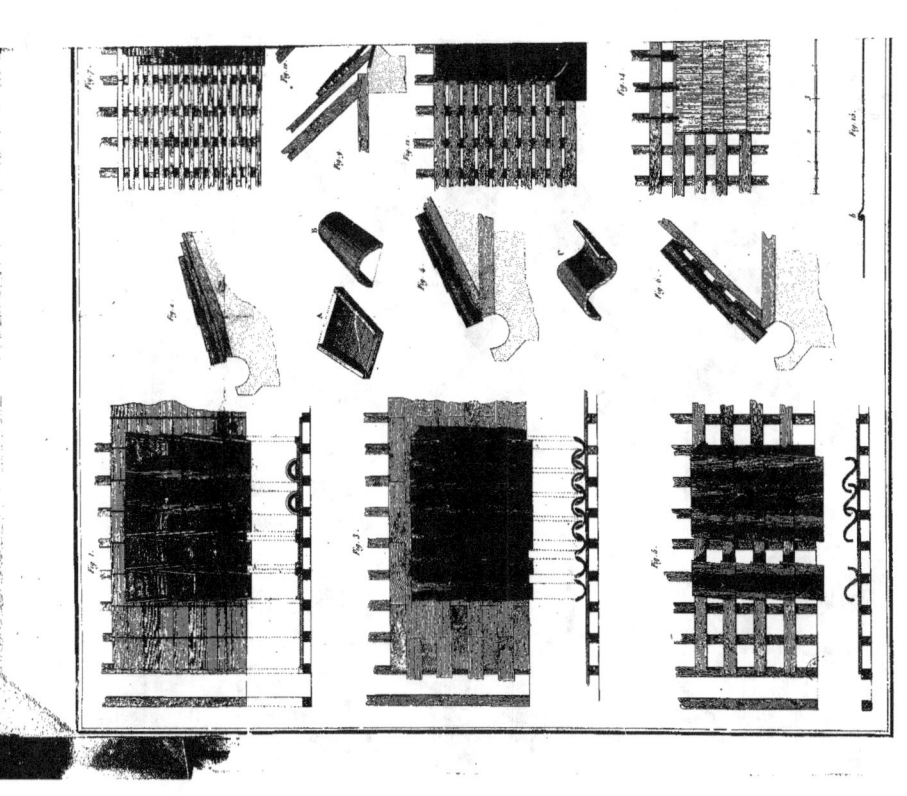

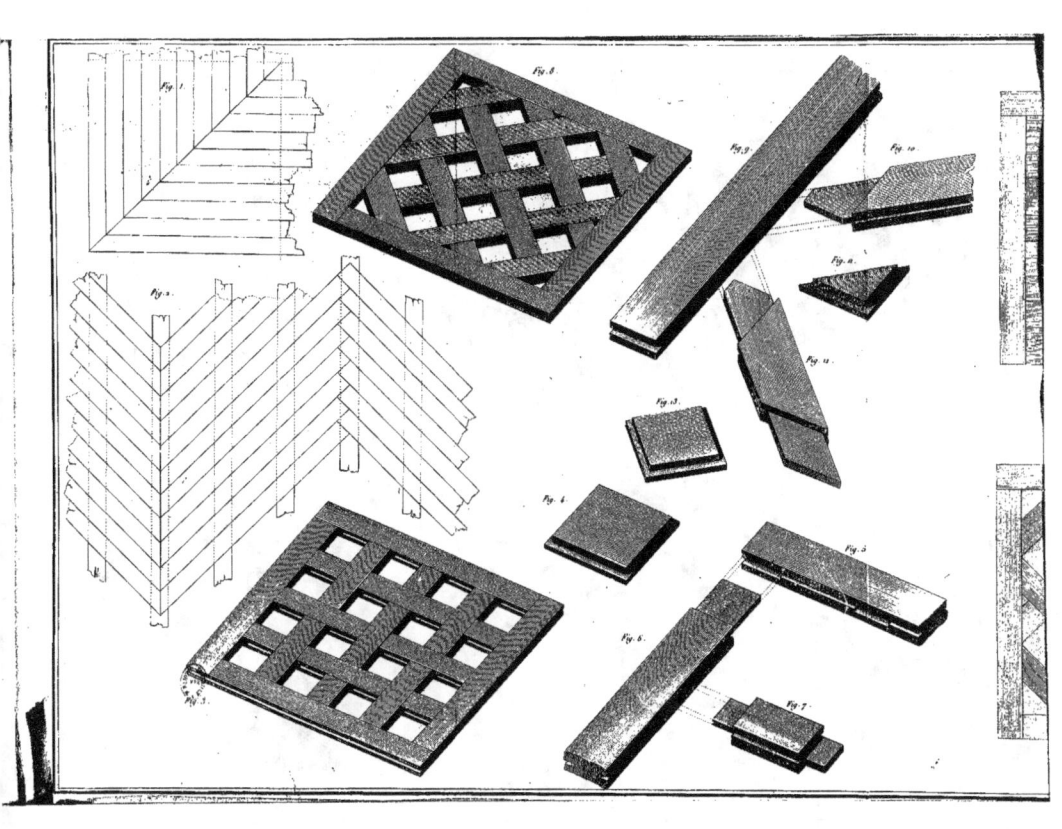

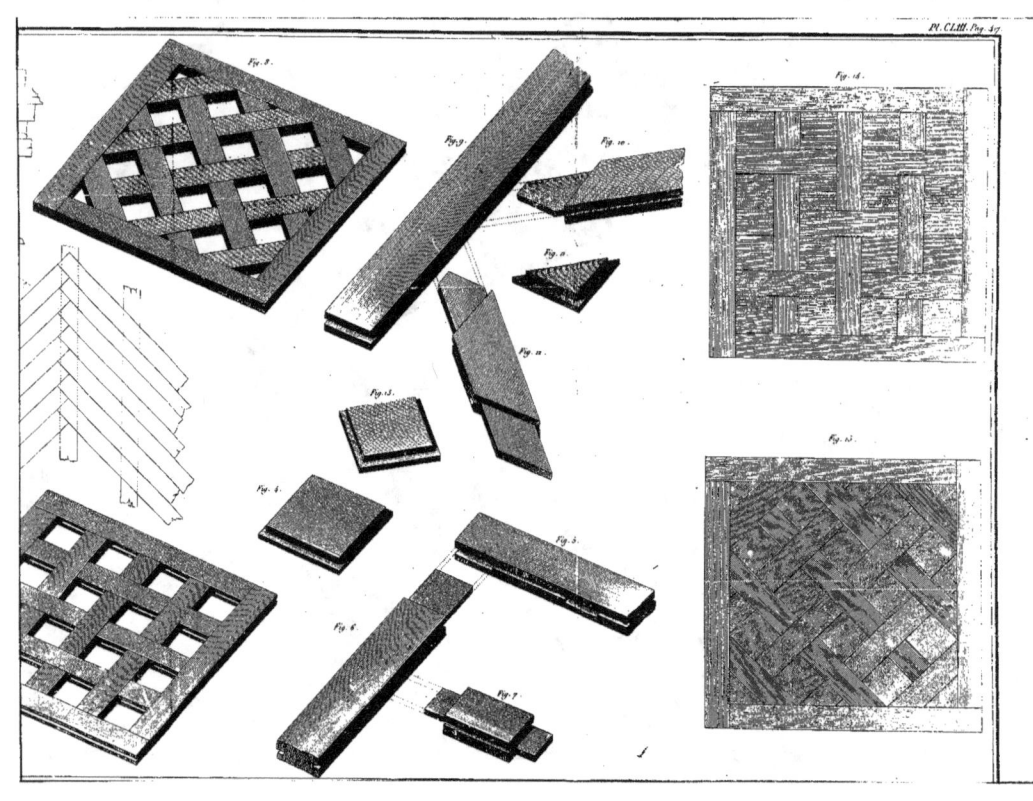

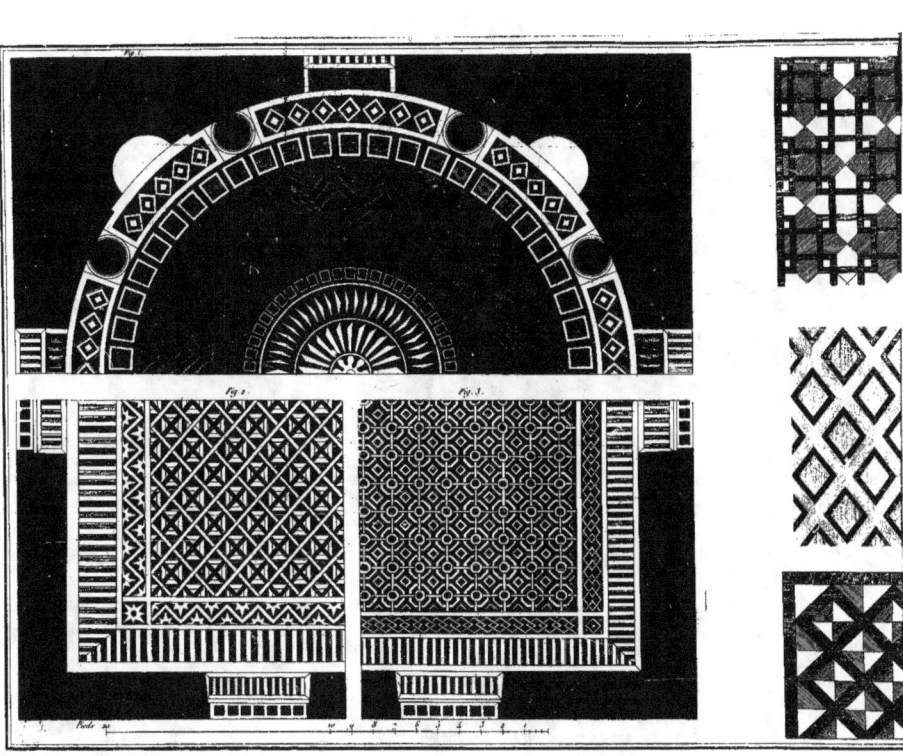

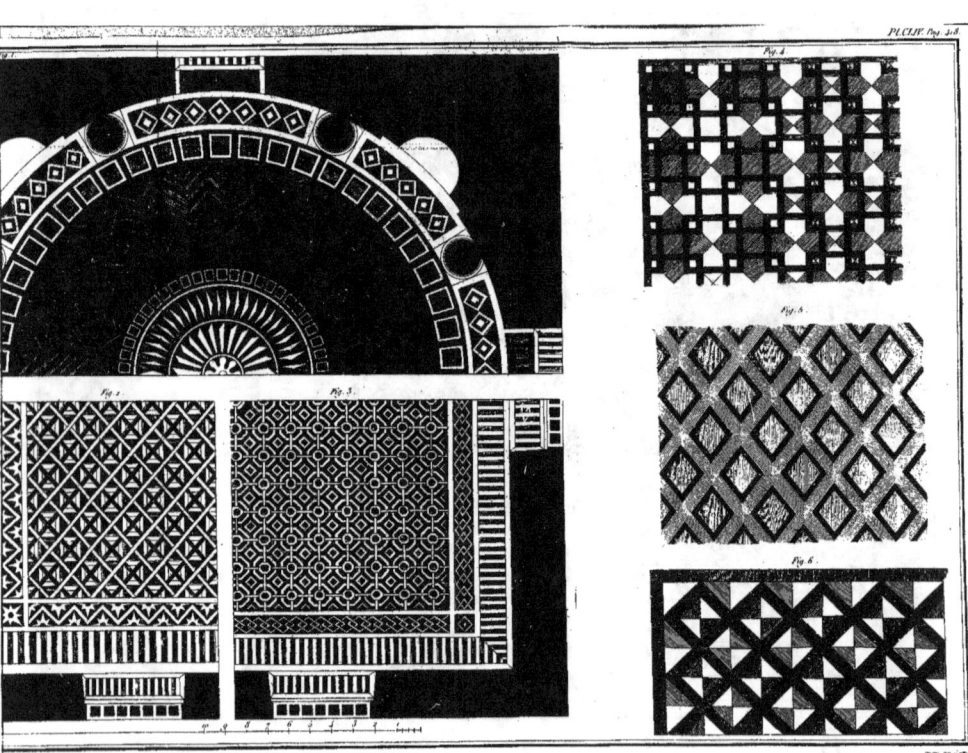

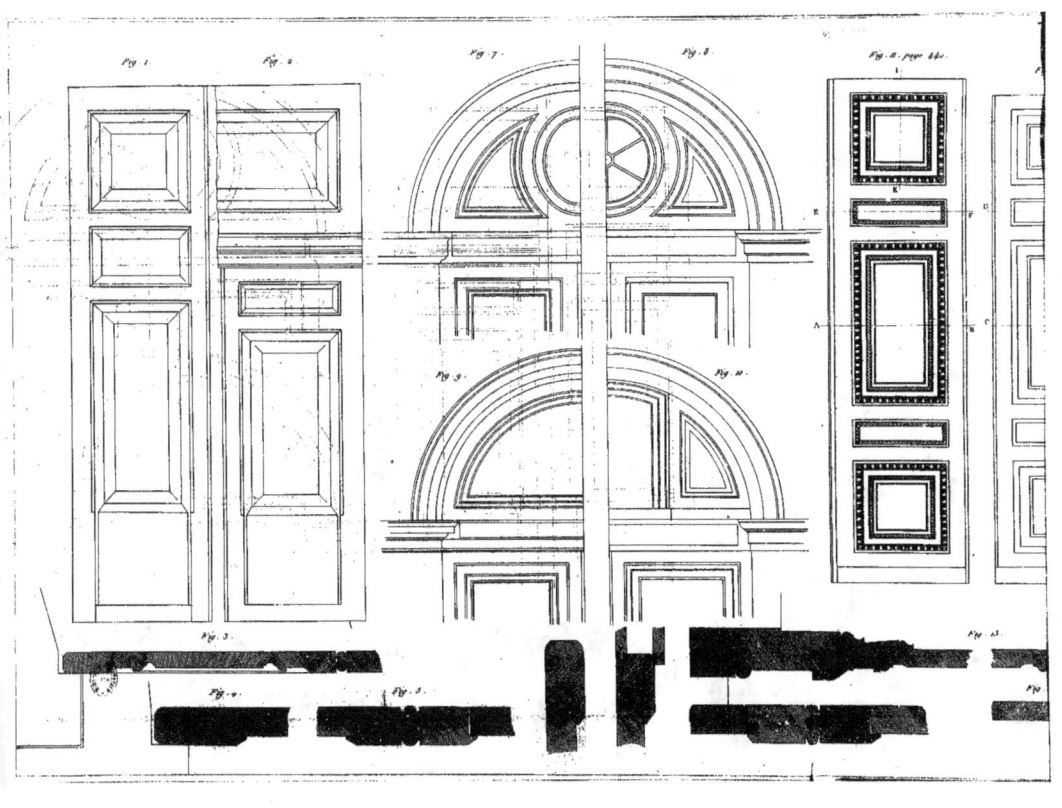

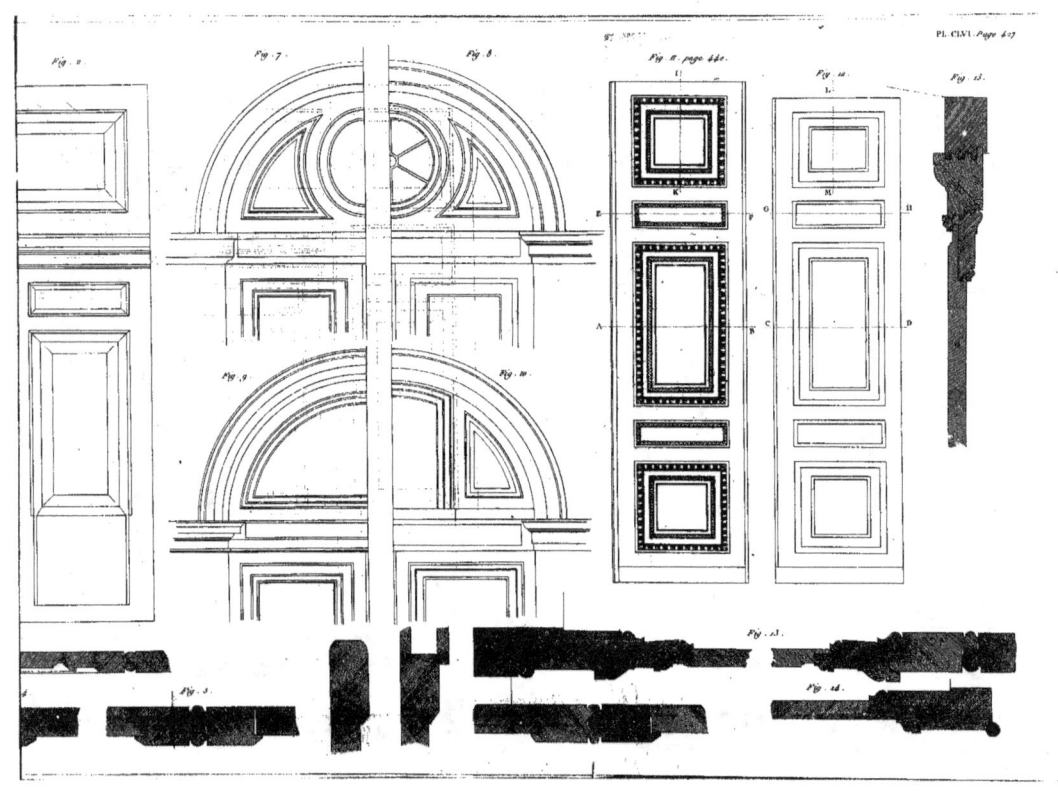

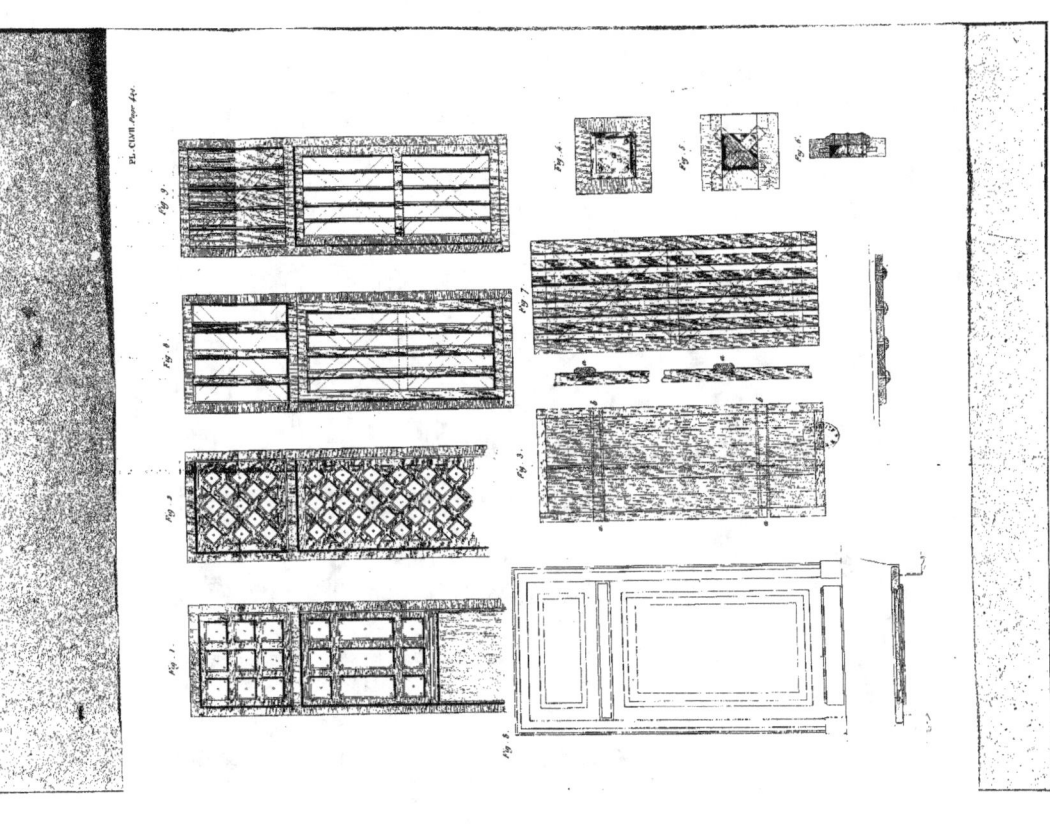

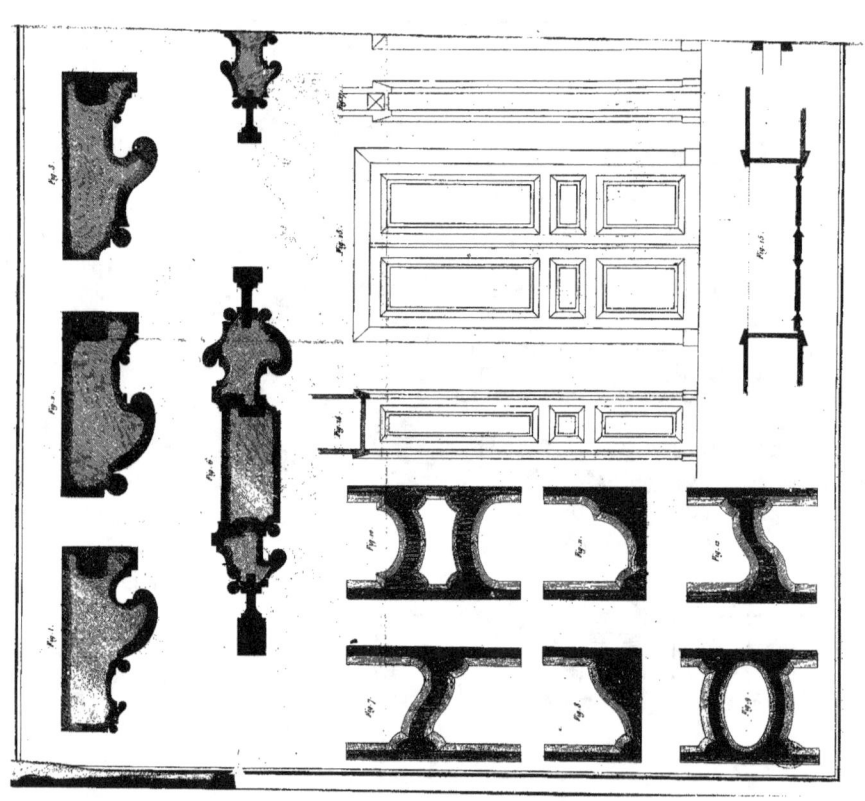

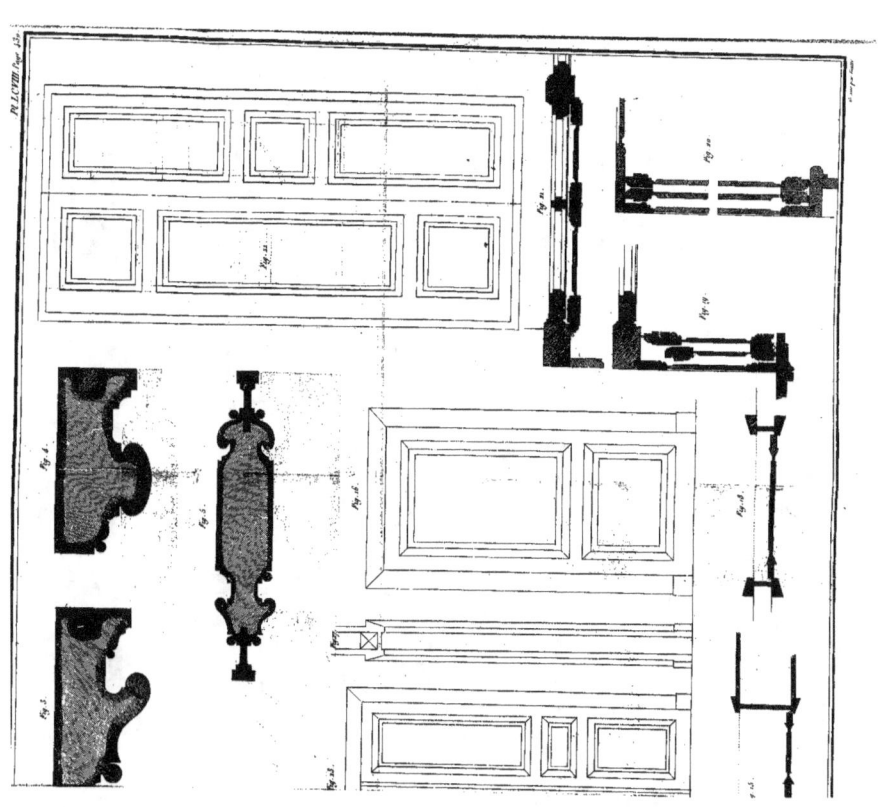

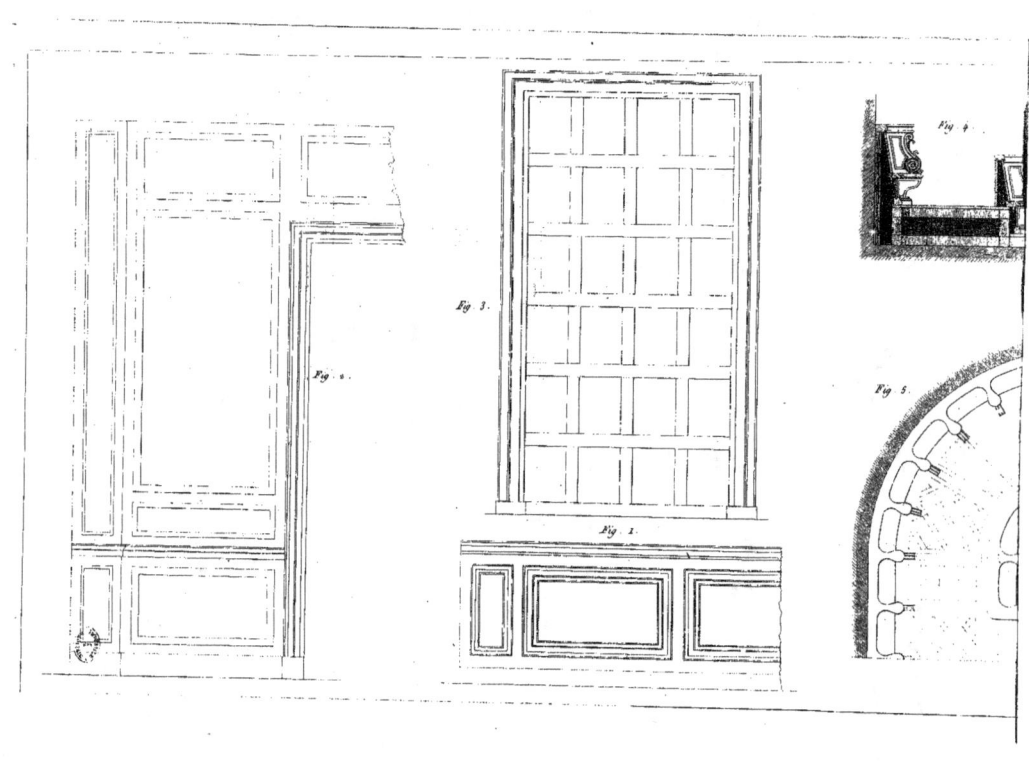

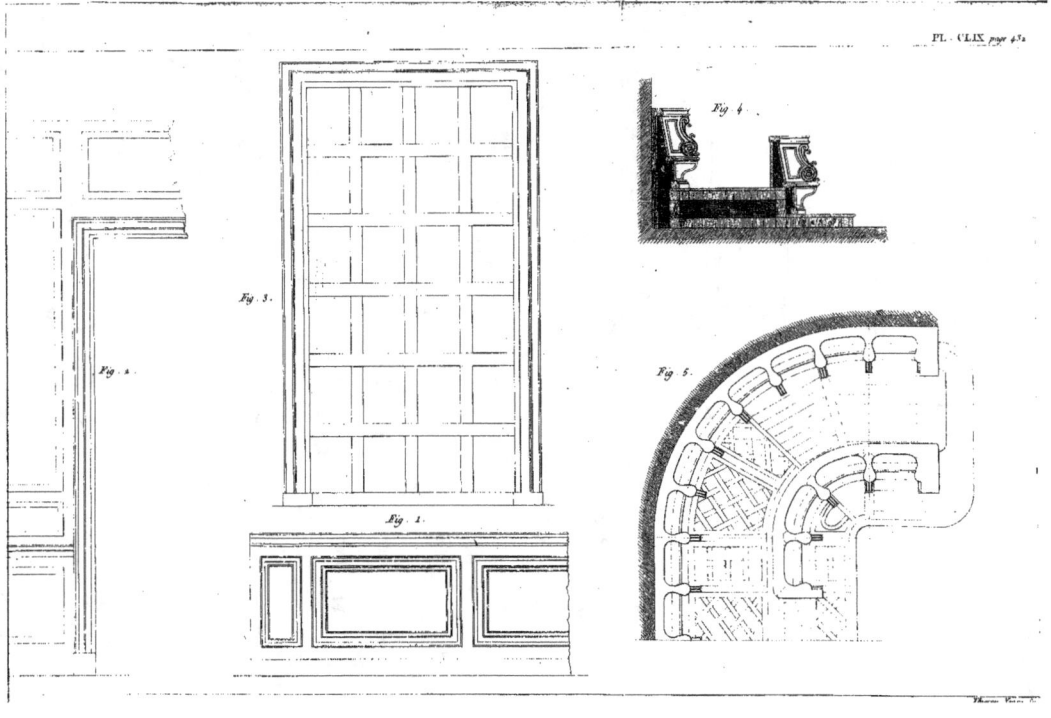

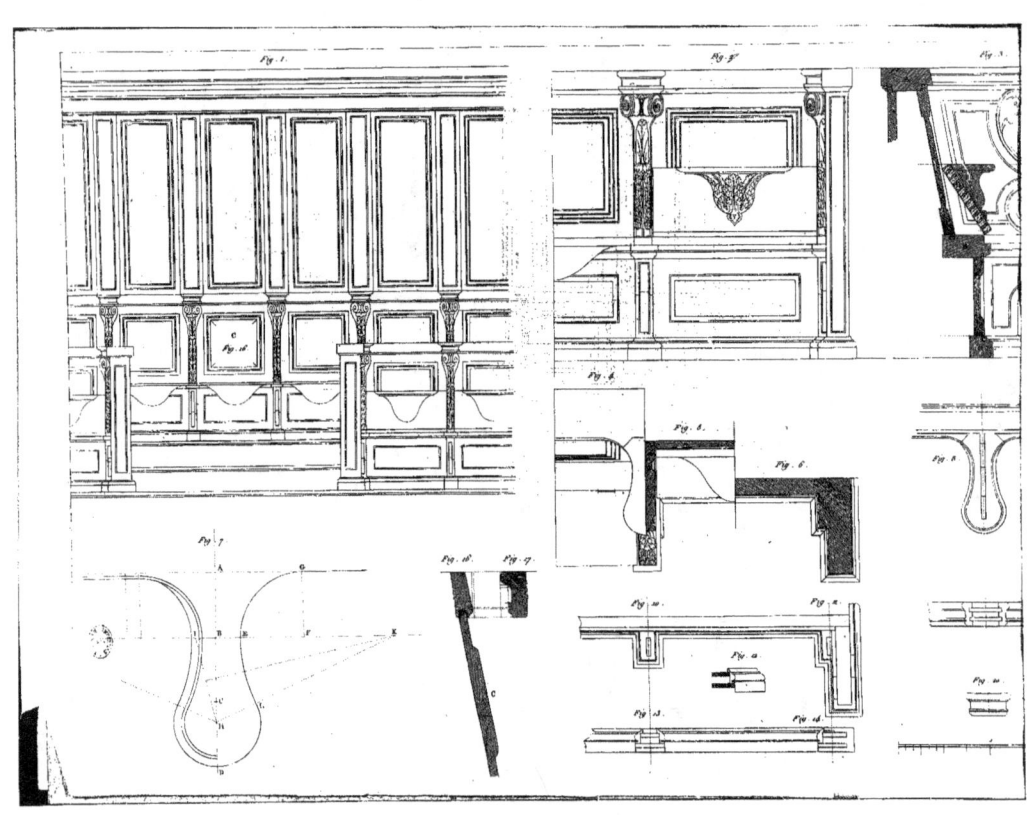

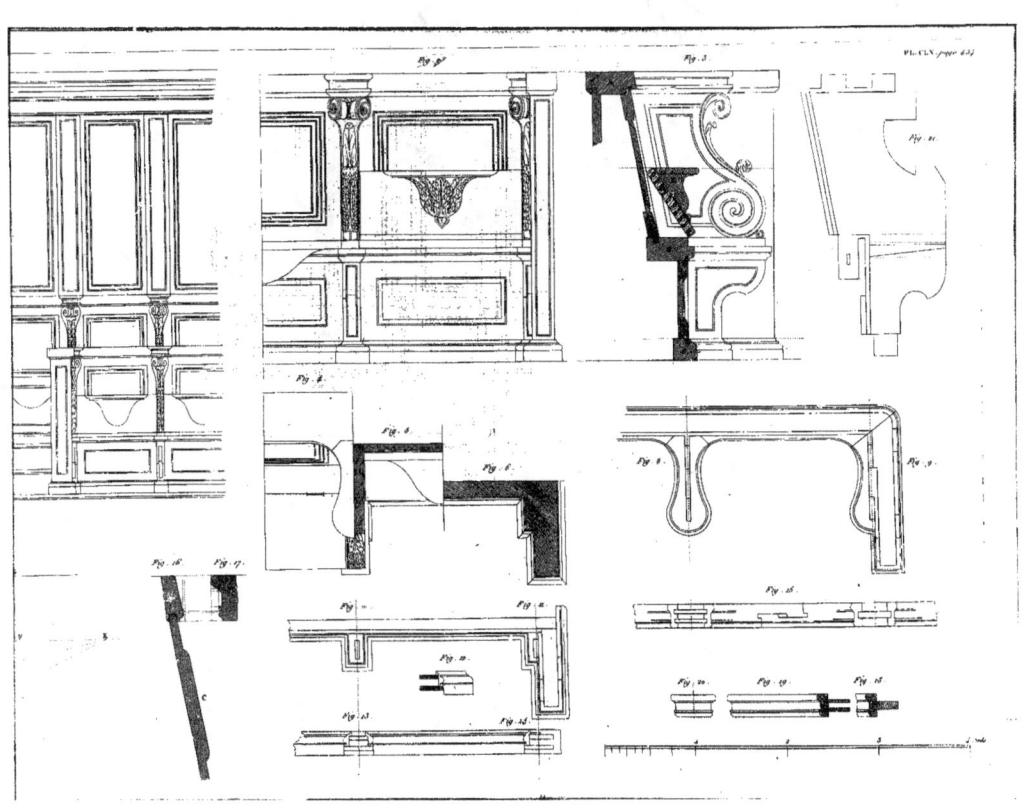

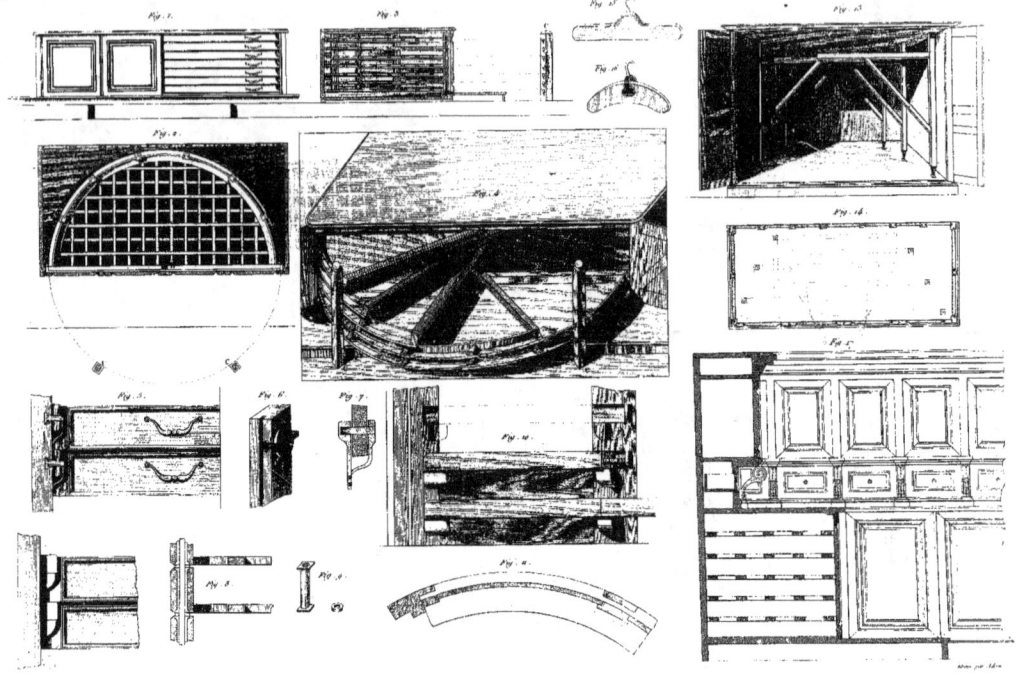

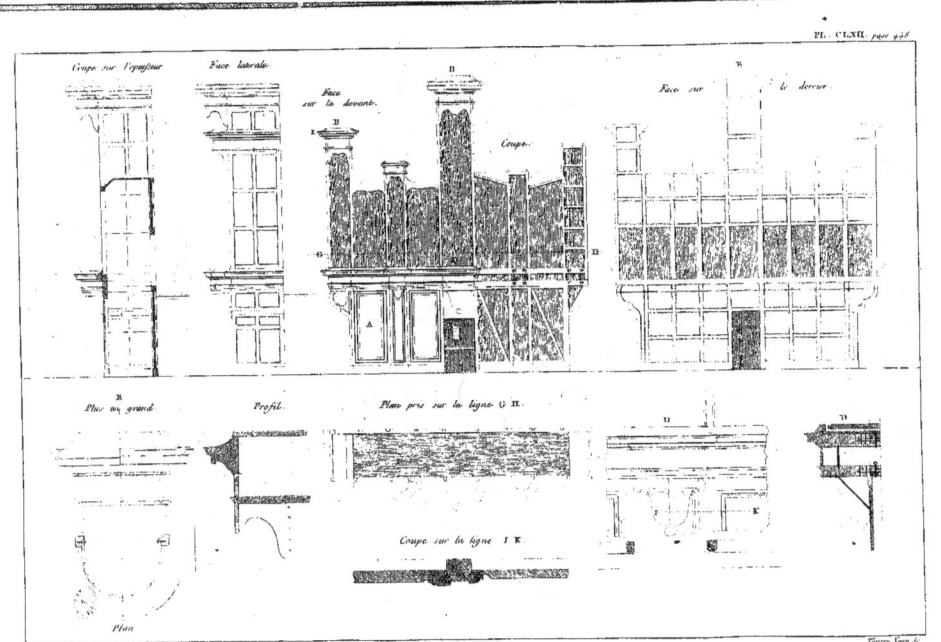

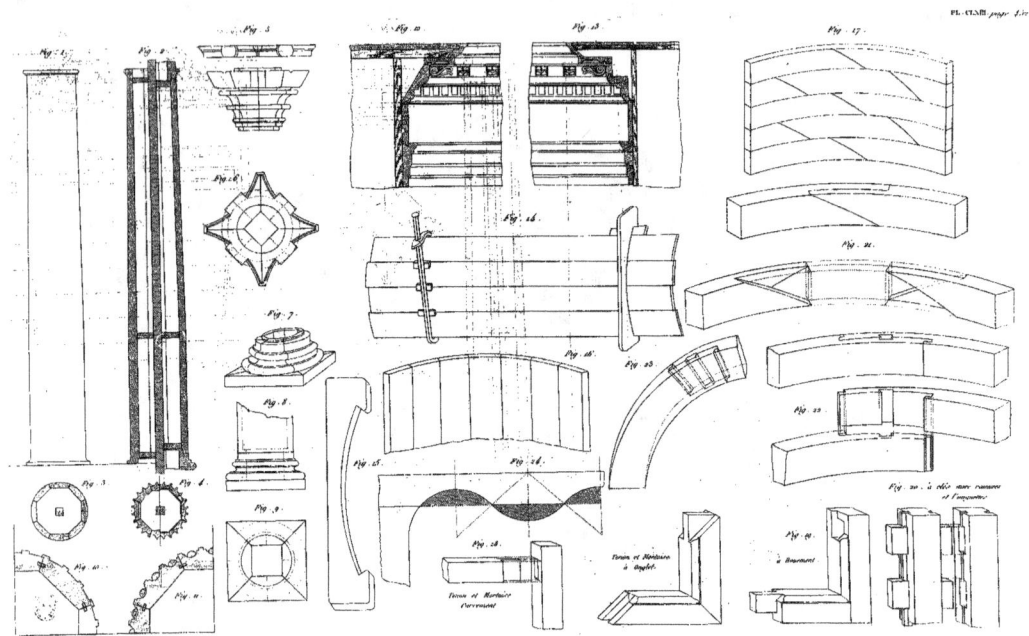

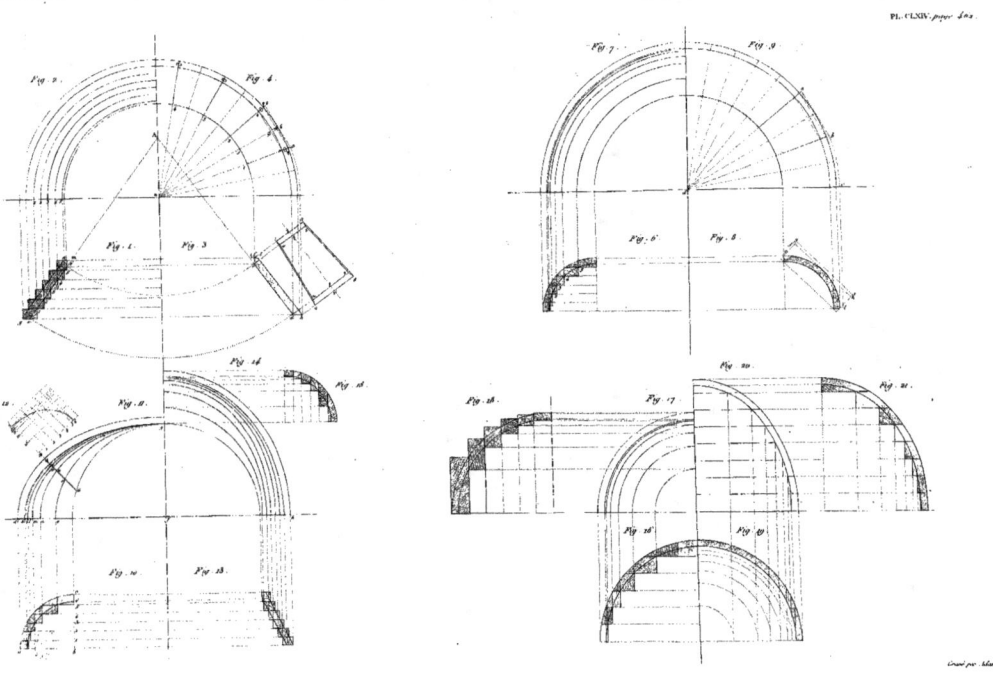

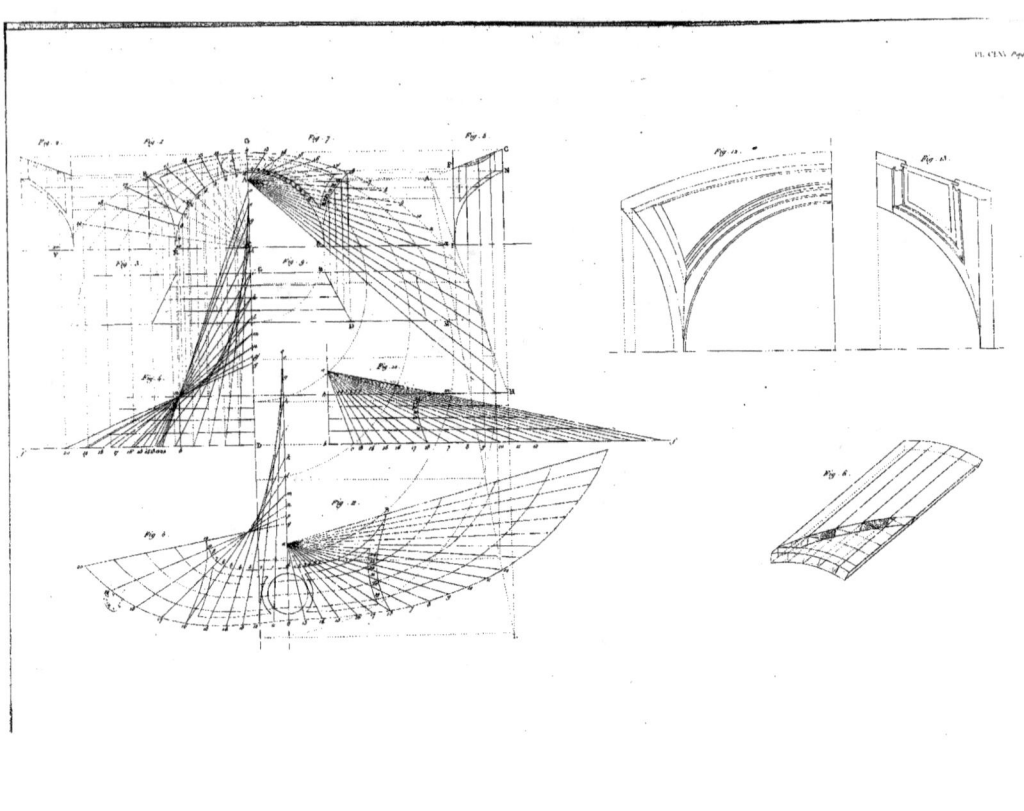

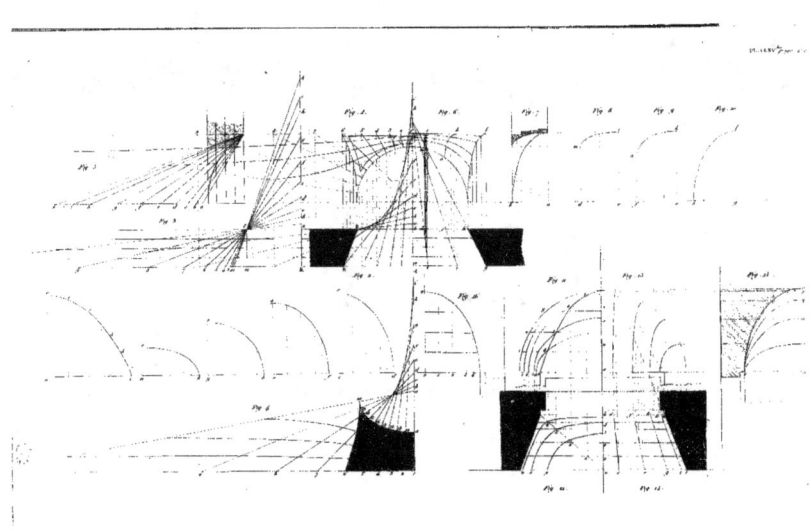

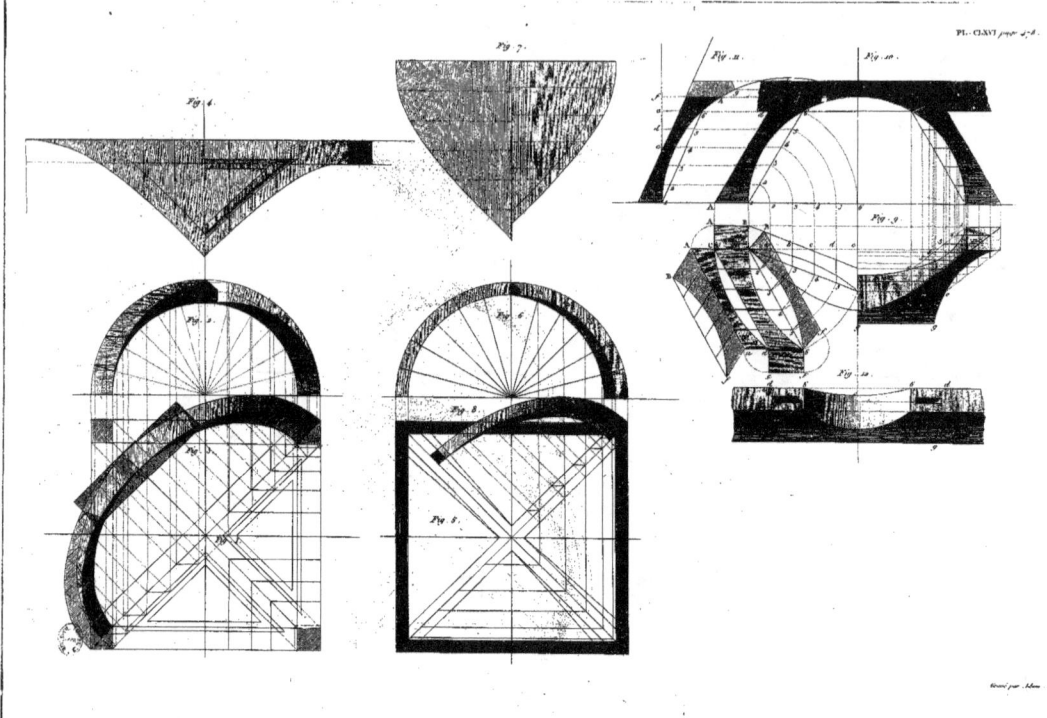

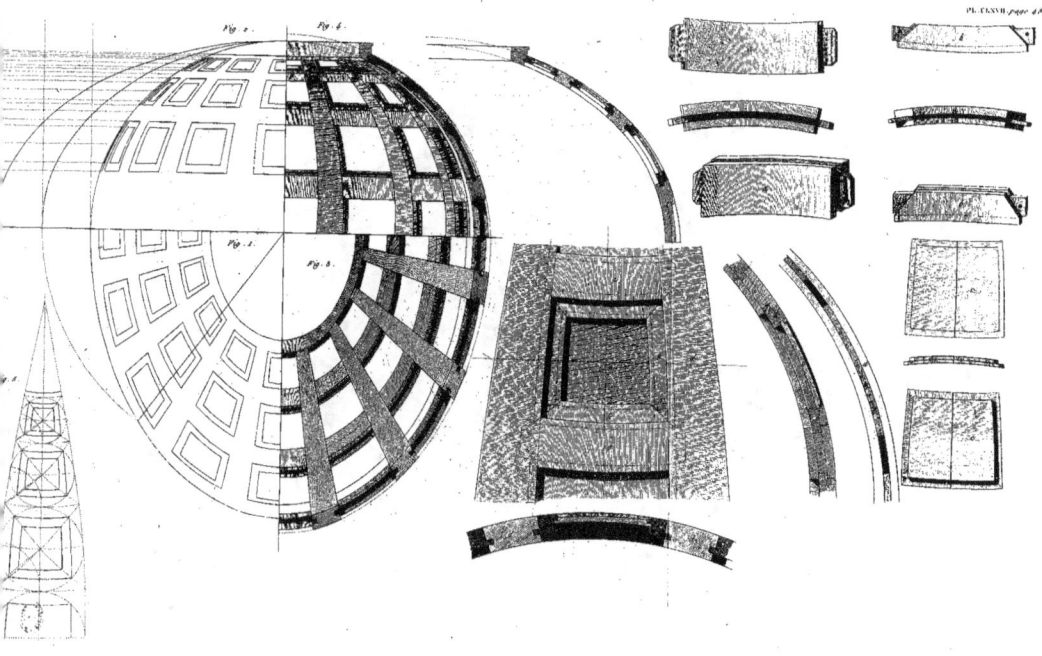

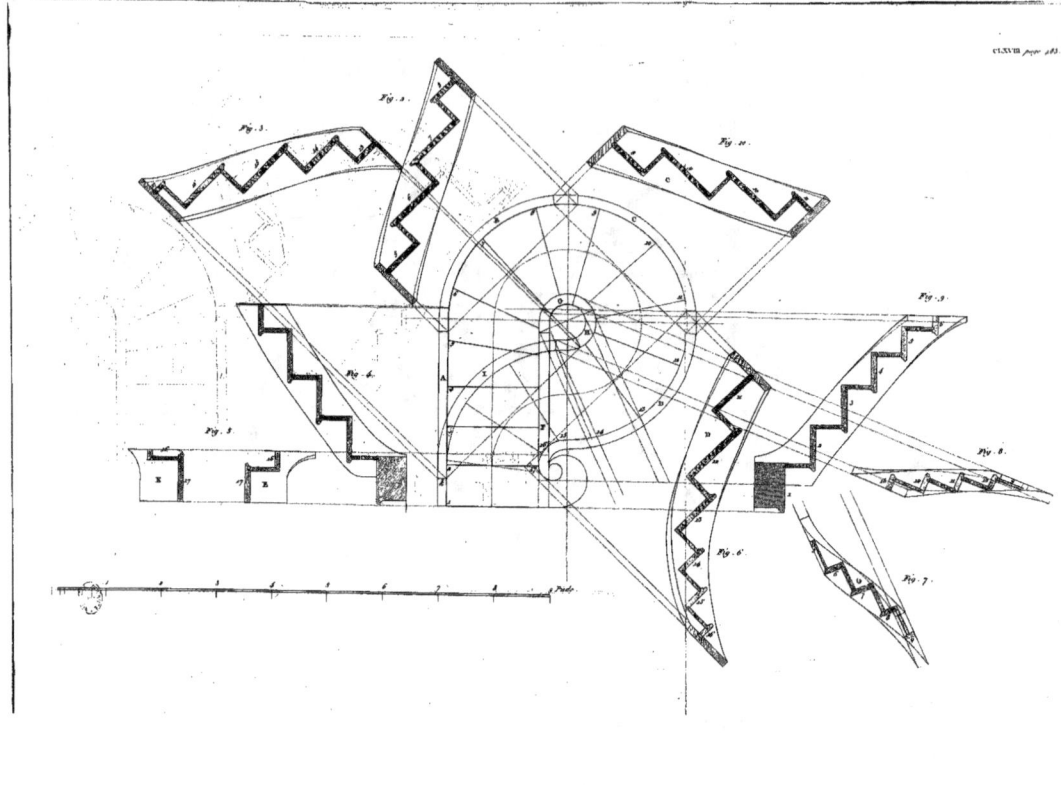

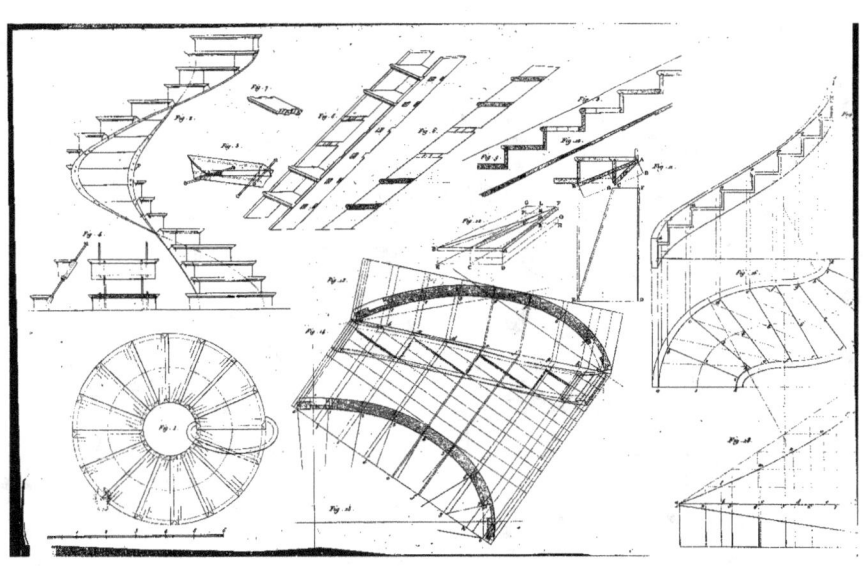

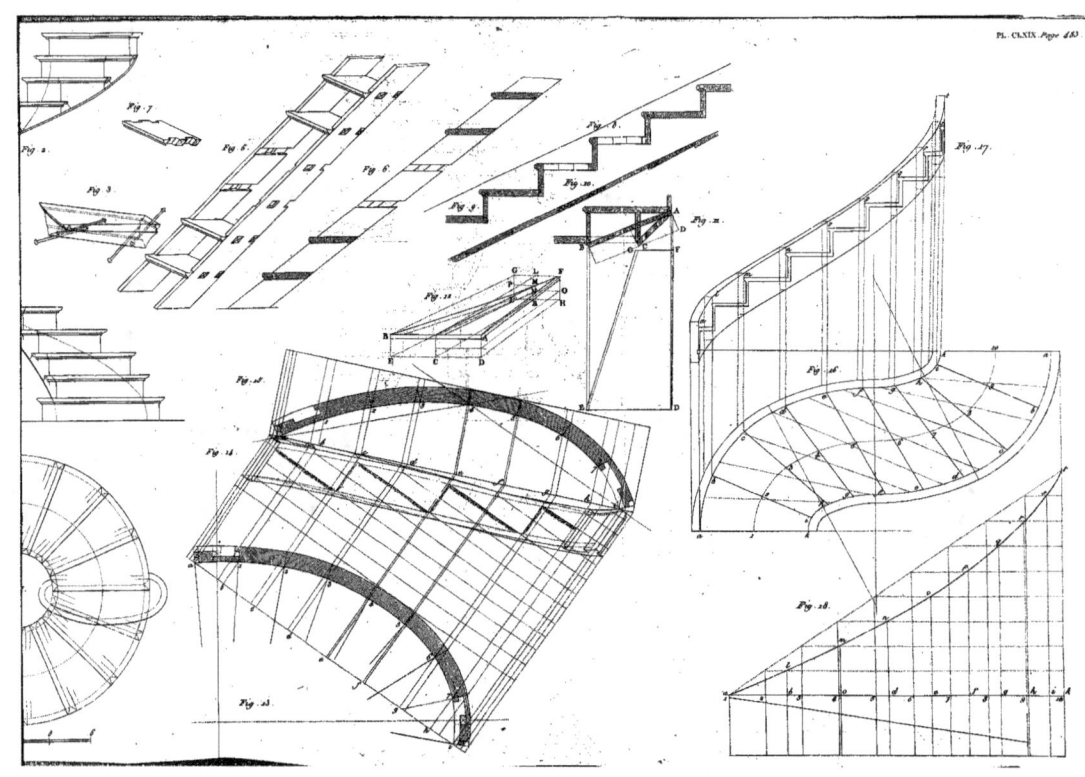

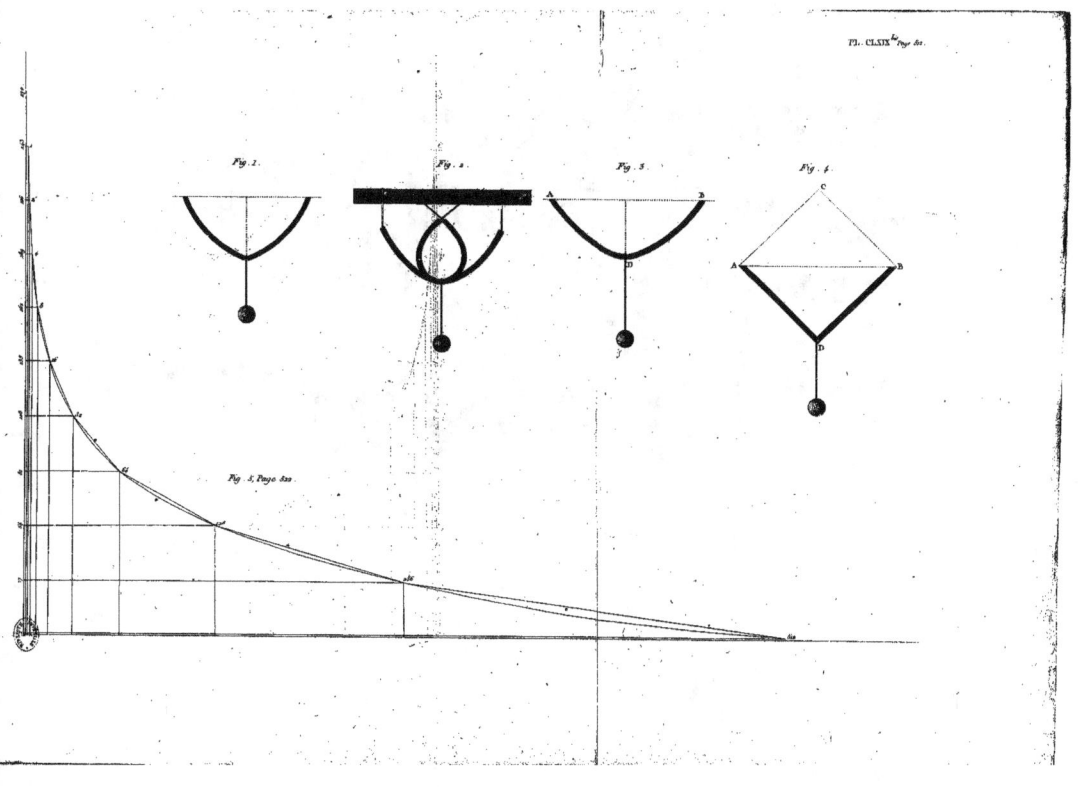

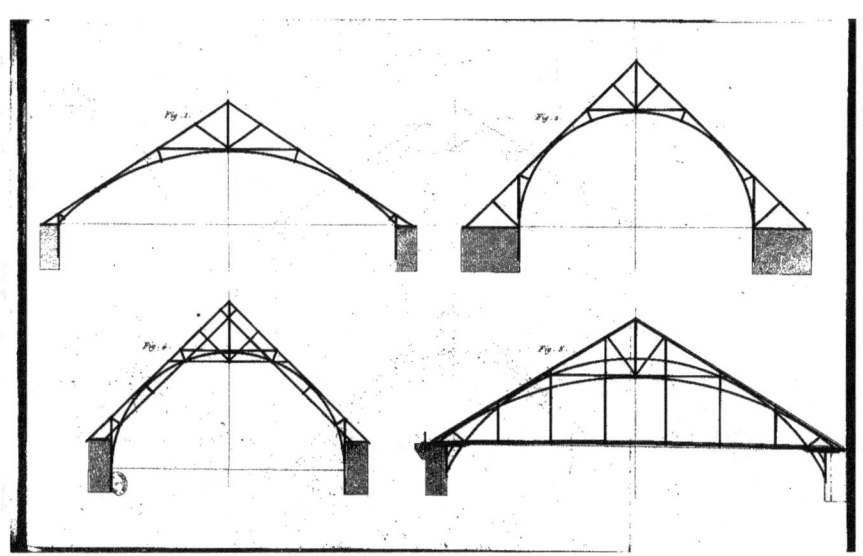

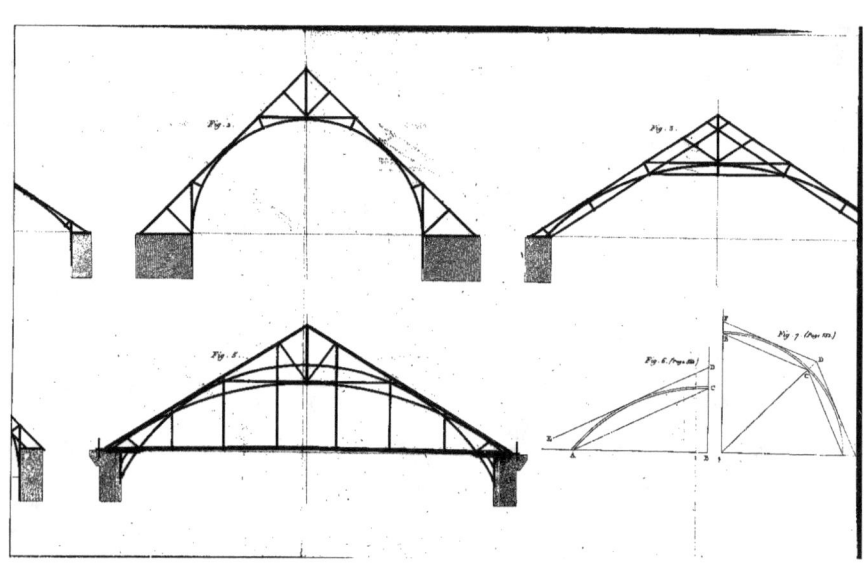

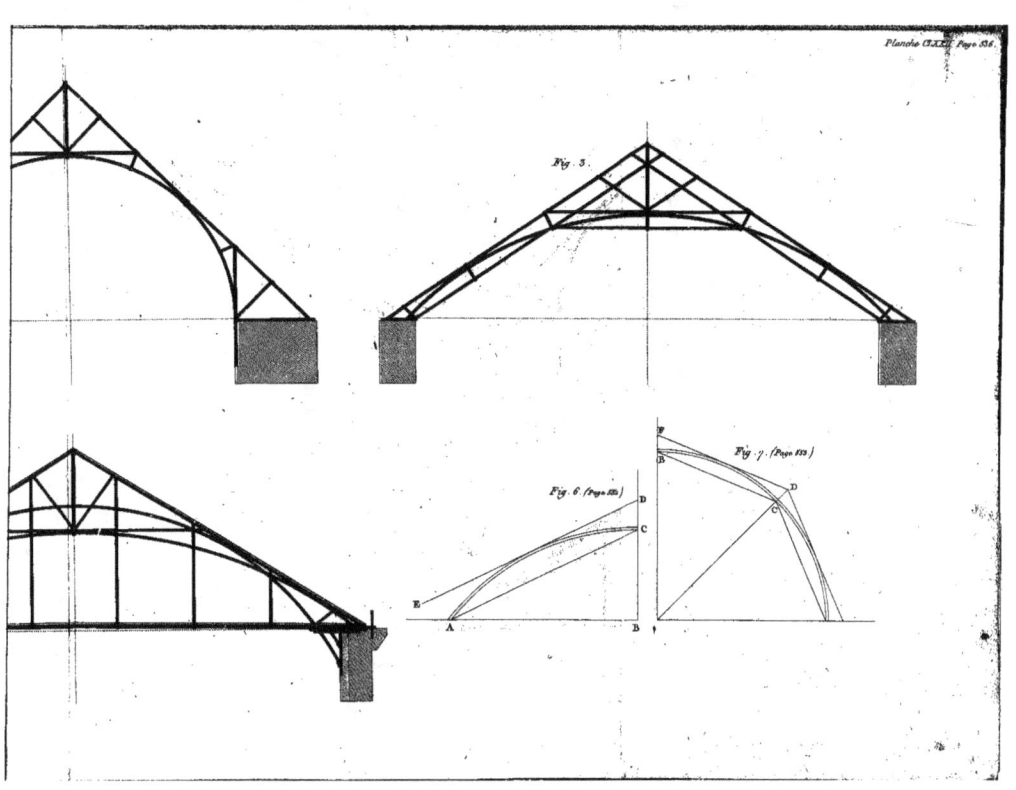

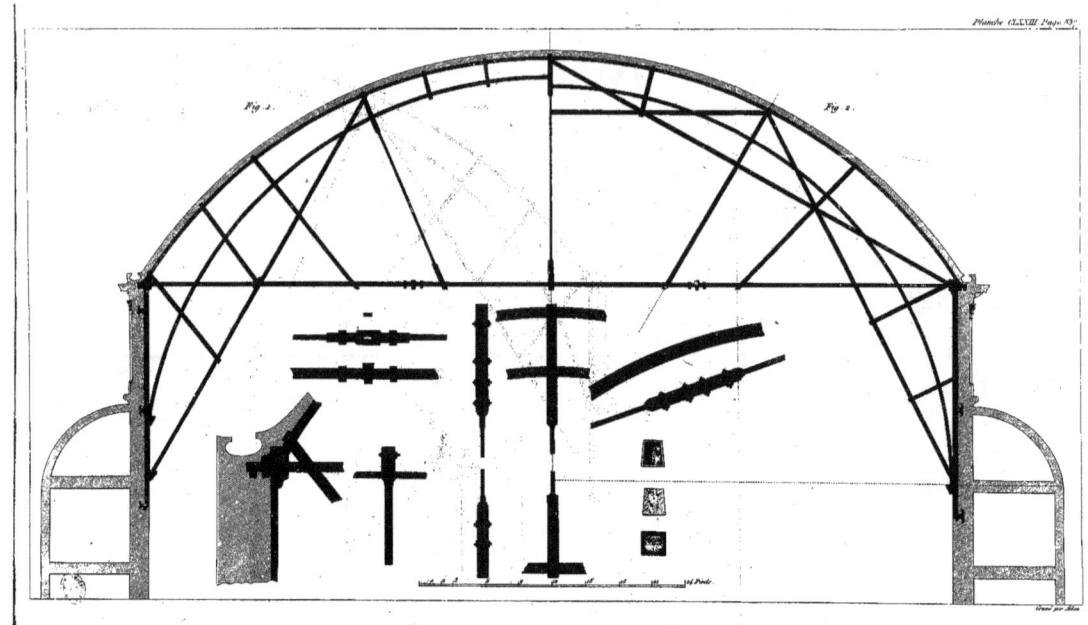

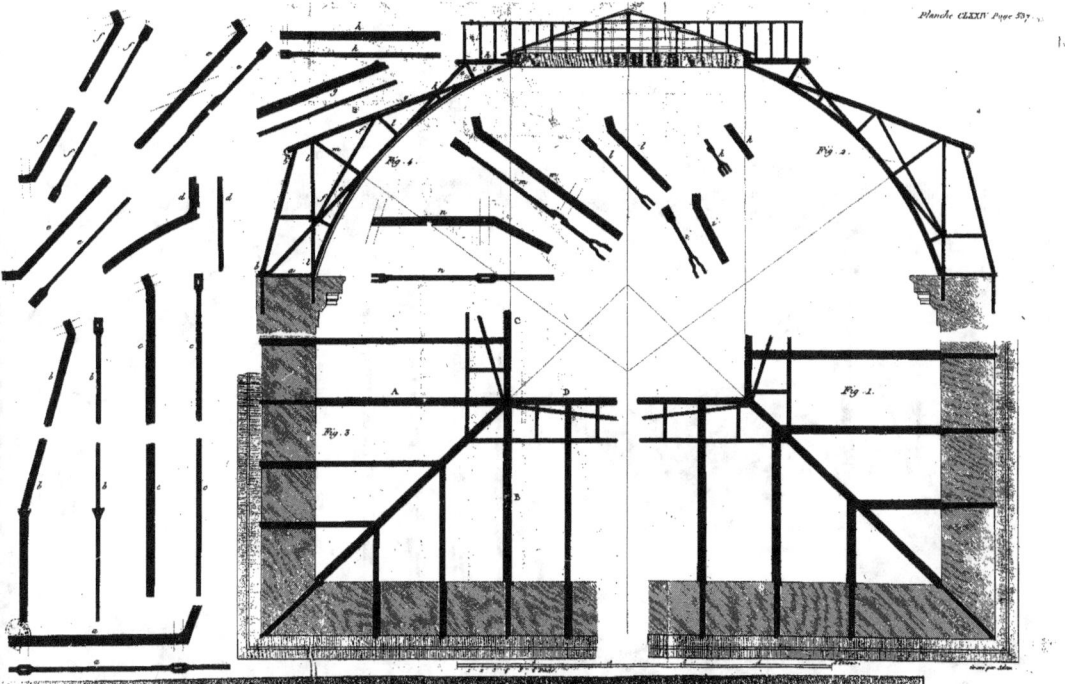

Planche CLXXIV Page 597.

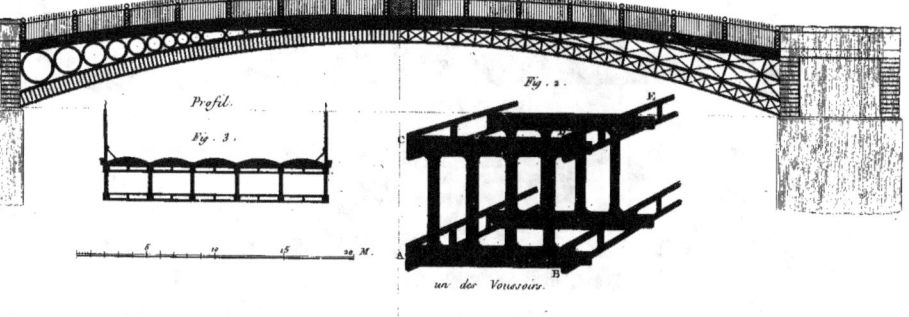

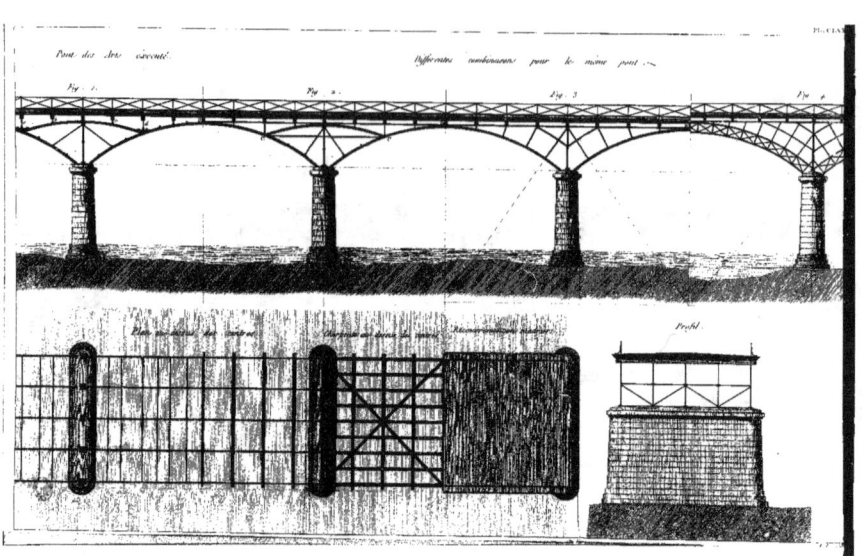

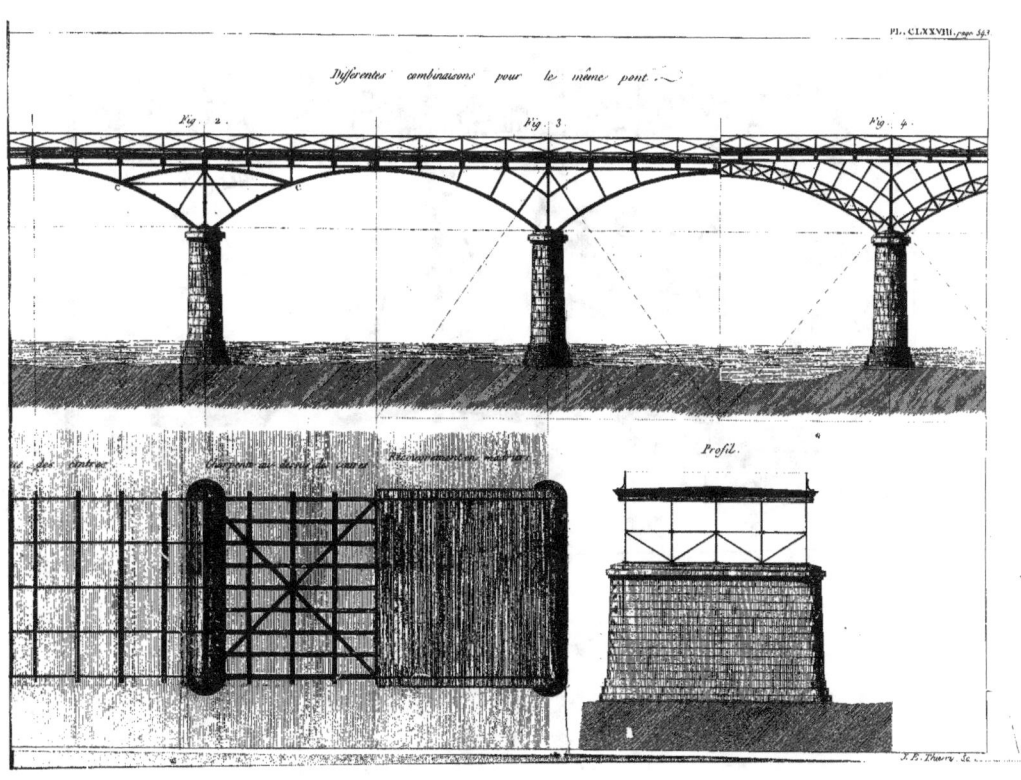

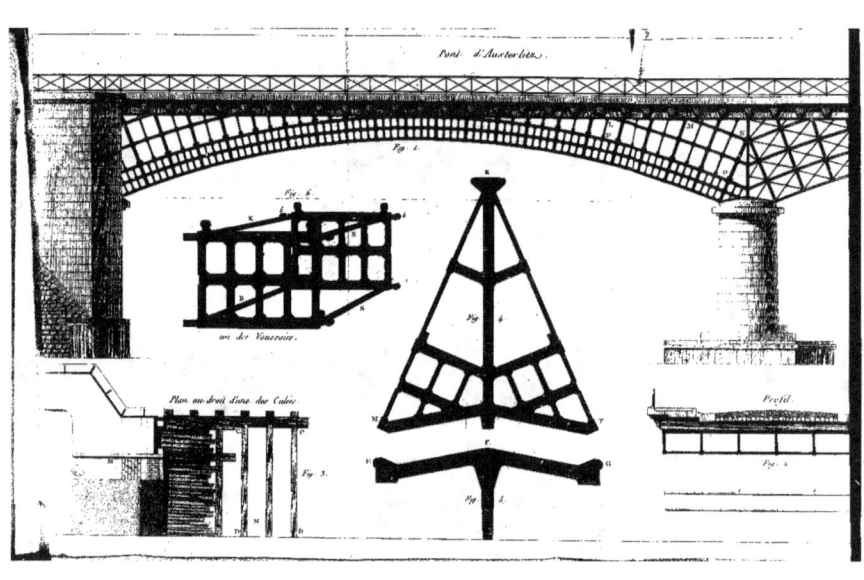

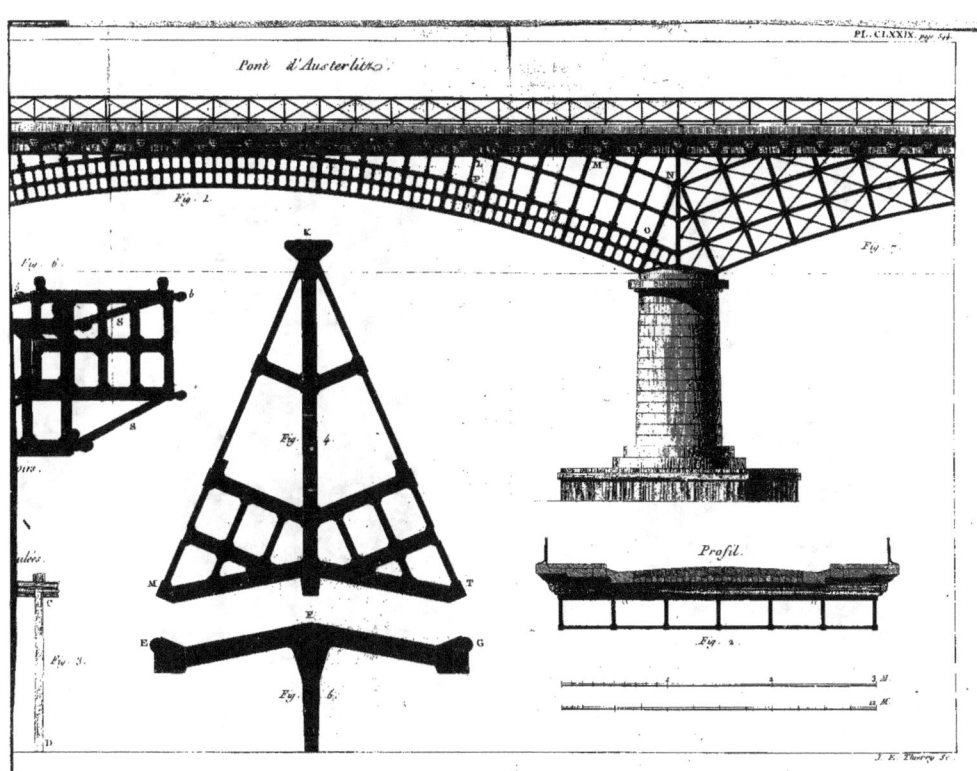

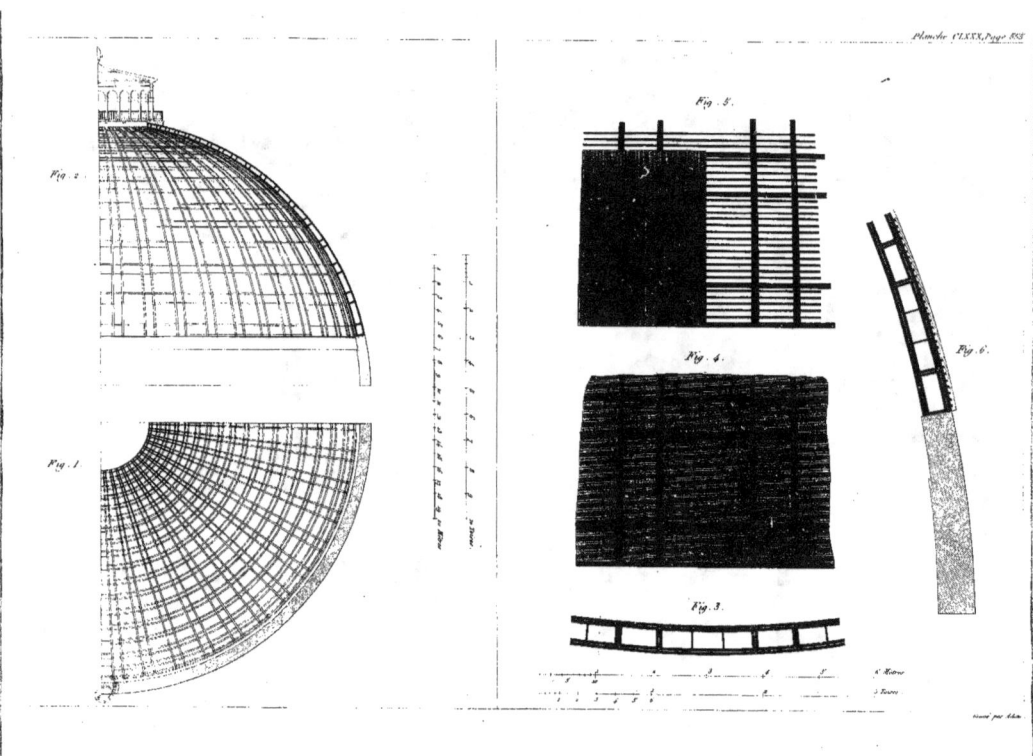

www.ingramcontent.com/pod-product-compliance
Lightning Source LLC
Chambersburg PA
CBHW071528220526
45469CB00003B/684